视听语言（第三版）

Audio-visual Language

陆绍阳 著

北京大学出版社
PEKING UNIVERSITY PRESS

图书在版编目(CIP)数据

视听语言/陆绍阳著.—3版.—北京：北京大学出版社,2021.1
21世纪新闻与传播学规划教材.广播电视学系列
ISBN 978-7-301-31816-4

Ⅰ.①视… Ⅱ.①陆… Ⅲ.①电影语言—高等学校—教材 Ⅳ.①J90

中国版本图书馆CIP数据核字(2020)第219508号

书　　　名	视听语言(第三版) SHITING YUYAN(DI-SAN BAN)
著作责任者	陆绍阳　著
责 任 编 辑	董郑芳
标 准 书 号	ISBN 978-7-301-31816-4
出 版 发 行	北京大学出版社
地　　　址	北京市海淀区成府路205号　100871
网　　　址	http://www.pup.cn
新 浪 微 博	@北京大学出版社　　@未名社科-北大图书
微信公众号	北京大学出版社　　北大出版社社科图书
电 子 邮 箱	编辑部 ss@pup.cn　　总编室 zpup@pup.cn
电　　　话	邮购部 010-62752015　　发行部 010-62750672 编辑部 010-62753121
印 刷 者	北京宏伟双华印刷有限公司
经 销 者	新华书店
	730毫米×980毫米　16开本　18.25印张　245千字 2009年3月第1版　2014年7月第2版 2021年1月第3版　2025年8月第14次印刷
定　　　价	65.00元

未经许可，不得以任何方式复制或抄袭本书之部分或全部内容。
版权所有，侵权必究
举报电话：010-62752024　电子邮箱：fd@pup.cn
图书如有印装质量问题，请与出版部联系，电话：010-62756370

序

　　电影艺术经过百年的发展演进，已经成为一种成熟、丰富、自成一体的形象语言。电影语言是一种由画面、声音、话语及其有机组织构成的表意系统。它和文学符号——按照一定的语法规则组成的表意系统不同，电影语言具有更加直观、感性以及与现实形象世界直接相连的特点，因此它也被认为是更具有感染力的交流媒介。所以，电影语言被称为超越民族文化界限的具有国际性交流功能的形象语言。

　　既然是一种语言，它就具有约定俗成的意义传达和彼此理解的交流规则的功能。电影艺术在历史演进中形成的景别区分、镜头组接、轴线原则、声画组合、再现和隐喻等表意规则，就是这种交流功能的约定和成形。观众在观看一部常规电影时，运用电影艺术百年形成的语言规则去期待和接受作者表达的意义，编剧、导演和全体合作者也按照电影语言的常规法则，去完成一个故事的叙述和主题意义的表达。这样就形成了电影表意和电影接受的畅通的感知渠道。自从有声电影技术发明以来，语言/台词加入了电影的表意系统，大大地强化了电影语言的表达能力。不过，人们在接受电影作品传达的意义时，从来不是孤立地将人类的文字/话语作为电影传达/接受的根本方式，而是从观看/聆听一个视觉形象和听觉系统交

织复合的表意系统的角度来接受的。因此，在讨论电影的表意—接受过程时，我们离不开电影语言明显区别于其他符号系统这一基本事实。

法国电影理论家马赛尔·马尔丹在《电影语言》一书中认为，电影画面是电影语言的基本元素。他认为电影画面（由影像和声音构成）是一种具有形象价值的具体现实，是一种具有感染价值的美学现实，也是一种具有含义的感知现实。[①] 在他以后，虽然还有其他理论家在电影作为语言的属性界定上，做出了更加细致和规范的探索，但是就电影语言和现实世界的关系而言，马尔丹的界定和解释，应该说是最接近电影的特性和浅显易懂的表述。

视听语言是研究电影艺术的基础知识，无论是一个电影创作的初学者还是一个电影理论的爱好者，进入电影艺术的领域，都必须认识和了解电影的基本元素及其组成规律，掌握电影语言的初步表现原则。陆绍阳著述的《视听语言》一书，系统地介绍了电影视听元素的构成和特性，为广大电影艺术初学者、各大学的电影学院/系学生和电影爱好者提供了一个良好的学习范本。

《视听语言》全书框架清晰、合理，由浅入深、系统明确。这本书从电影的最基本元素——影像入手，进而分析光、色彩、画面构成等关系，体现了逻辑严密、层层递进的系统分析和总体把握能力。各章在论述的过程中，较多地展现了中外电影经典作品和重要导演的代表作品，举例说明通俗易懂。例如，关于电影用光中的强弱、软硬的论述，就引用了《公民凯恩》中的典型镜头，来佐证硬调的对比如何加强了对主人公性格的刻画；在论述色彩和剧情的关系时，引述了《愤怒的公牛》中为了避免拳击手流血的场面过于血腥，全片改为黑白片的例子，来说明视听元素对电影

① 〔法〕马赛尔·马尔丹：《电影语言》，何振淦译，中国电影出版社1980年版，第1—7页。

观众的接受和认同起到了十分重要的作用；而在讨论电影镜头中的景别运用和民族文化传统的关系时，作者又适时地列举了中国电影，如《姊妹花》《一江春水向东流》《林则徐》和《舞台姐妹》等，阐述其如何一脉相承地运用全景、中景镜头，尤其是双人并列的中景镜头，从而反映了中国电影艺术家有意识和下意识地倾向完整空间和崇尚人际融合的传统文化观念。

陆绍阳著述的《视听语言》是一部注重理论联系实际、强调初学者学用结合、便于应用和操作的指南。它的功能和宗旨在于提倡和推动初学者和爱好者注重实践、多多动手，从切身的练习和操作中，获得有益的心得和体会，再反过来印证和检验或加深认识理论叙述中的知识。这可能是《视听语言》的作者的初衷。广大初学者从中获得的知与行的双重收获，正是踏入电影这个艺术领域及不断发展个人才智的要义。

在国内同类理论论著中，《视听语言》是一本比较全面、系统的著作。当然，它在具备上述优点的同时，也不能说已臻完美，比如说，讨论电影中的声音这一部分就略显不足。无论是就全书章节分布的比例而言，还是就电影声音涉及的内容与视觉领域的关系而言，这一章都显得有些单薄。实际上，电影中的声音表现功能及其与视觉因素的综合关系，似乎还有更广阔的讨论空间。

但是，总的来说，《视听语言》是一部论述电影基础知识和构成元素、分析电影艺术技巧的比较全面的高等院校电影教材和电影爱好者的良好读物，它所能发挥的基础教学和电影艺术知识普及的功能，一定会迅速、有效地显现出来。

倪 震[1]

2008 年 10 月

[1] 倪震，北京电影学院教授、电影理论家、编剧。

目　录

绪　论　电影创作流程	001
一、前期筹备阶段	002
二、实拍阶段：让门敞开着	010
三、后期制作阶段	014

第一章　影　像	018
一、影像的美学特征	019
二、影像的基本功能	024
三、人是视觉元素的中心	029

第二章　场　景	034
一、如何选择场景	035
二、内景拍摄需注意的问题	042
三、外景拍摄需注意的问题	045

第三章　光的运用	048
一、光线是塑造形象的基本手段	048

二、光的性质和光的方向 …………………………………… 051

　三、用光观念 …………………………………………………… 054

　四、光的处理方法 ……………………………………………… 057

第四章　色彩的运用 ……………………………………………… 063

　一、把色彩设计纳入总体造型设计 …………………………… 063

　二、用色彩帮助导演体现创作意图 …………………………… 065

　三、用色彩感染观众的情绪 …………………………………… 067

　四、处理好色彩间的关系 ……………………………………… 068

第五章　构　图 ……………………………………………………… 070

　一、景　框 ……………………………………………………… 070

　二、构　图 ……………………………………………………… 072

　三、一般构图规律 ……………………………………………… 075

第六章　镜头处理 …………………………………………………… 089

　一、景别与画框 ………………………………………………… 089

　二、角度与构图 ………………………………………………… 098

　三、焦距与构图 ………………………………………………… 103

　四、摄影机的运动方式 ………………………………………… 111

第七章　场面调度 …………………………………………………… 118

　一、什么是场面调度 …………………………………………… 118

　二、场面调度的依据 …………………………………………… 120

　三、场面调度的具体形式 ……………………………………… 122

　四、画内空间和画外空间 ……………………………………… 131

　五、场面调度的特例 …………………………………………… 135

目 录

第八章 镜头组接 … 137
一、镜头组接的依据 … 137
二、创造独特的时间流 … 147
三、不同场面的镜头组接 … 154

第九章 蒙太奇 … 159
一、蒙太奇思维：一种结构影片的方法 … 159
二、蒙太奇思想：一种承载思想的工具 … 163
三、蒙太奇手法：一种增强效果的手段 … 169

第十章 长镜头 … 182
一、长镜头的功能 … 182
二、拍摄长镜头要解决的问题 … 193

第十一章 节 奏 … 197
一、什么是节奏 … 197
二、创造美的节奏 … 198
三、失败的节奏 … 207

第十二章 声 音 … 210
一、声音的表现力 … 212
二、用音响创造视听效果 … 216
三、音乐的作用 … 219

附录1 《死亡诗社》的视觉表达 … 227
一、什么是一部好作品的视听语言构成 … 227
二、为什么要以《死亡诗社》为研究样本 … 228

三、《死亡诗社》的内容 ………………………………… 229
四、《死亡诗社》镜头处理上的特点 …………………… 230
五、前后镜头处理上的变化 ……………………………… 241

附录2　《东京物语》的视觉表达　244

一、小津安二郎其人 ……………………………………… 244
二、小津安二郎的电影 …………………………………… 245
三、小津安二郎的代表作 ………………………………… 246
四、小津安二郎电影的视听语言特点 …………………… 247

附录3　《寻枪》的声音分析　254

一、山里的乡音 …………………………………………… 254
二、悠然的摇荡 …………………………………………… 256
三、简约的主观 …………………………………………… 258

附录4　《敦刻尔克》的沉浸式声音效果分析　261

一、《敦刻尔克》的背景解析 …………………………… 261
二、《敦刻尔克》的音乐解析 …………………………… 262
三、《敦刻尔克》的艺术赏析 …………………………… 266

附录5　参考书目　267

附录6　视听语言课程分析的电影篇目　270

后　记　275

第二版后记　279

第三版后记　281

绪 论 电影创作流程

在一次海上旅行中，戏剧家斯坦尼斯拉夫斯基好奇地问船长，他是怎么让船只在布满险滩的伏尔加河上安全行驶的，船长回答道：我只跟着有记号的水道走。斯坦尼斯拉夫斯基大受启发，认为导演和船长的工作有相似之处，导演的功课不是去学一大堆技巧，而是将简单的技术运用得完美。中国有句古话叫"不怕难，就怕生"，说的是同样的道理，熟练才能使困难的事情变得容易，使容易的事情变成一种好的习惯。

拍电影的过程充满变数，在几个月甚至更长的时间里，总会出现和最初的设想不一致的情况，创作集体每天付出的不光是体力、精力，还有大量的金钱。制片主任作为摄制组的组织者，需要把拍摄计划安排得合理、紧凑，在一个充满重复和创造的过程中，尽可能让每个成员保持旺盛的创作热情。

一部电影不是仅凭一己之力能够完成的，导演的工作也并不那么单纯，导演要指挥的队伍规模从几十人到上万人不等，需要不断地做出决定，从早上进入拍摄现场，到深夜收工，导演都在持续地解决问题。摄制组一旦进入工作状态，所有人的眼睛都盯着导演，他必须在第一时间，对每一个问题做出反应，这时候导演能够依赖的就是他的工作经验和临

场应变能力。

导演创作可以分为前期筹备、实拍和后期制作三个阶段。

一、前期筹备阶段

(一) 选择剧本

剧本是"一剧之本",没有一个导演会低估剧本的重要性。对于已经成名的导演来说,筹措拍摄资金不是一个难题,他们已经有足够的信誉度来吸引投资人,他们的首要目标是找到合适的剧本;对于从来没有执导经历的年轻人来说,要想独立导演影片,一条有效的途径是他手里有一个好剧本,剧本可以成为他进入电影界的敲门砖。

1. 剧本从哪里来

很多杰出的导演都是自己创作剧本,他们确实也有这个能力。伯格曼的每部影片都是由他自己担任编剧,他有极高的文学修养,他的写作能力甚至引起了诺贝尔文学奖评委的注意。有些导演并不信任别的剧作家创作的剧本,比如加拿大导演伊戈扬、美国导演科恩兄弟,他们如果不亲自撰写剧本,就不知道从哪儿开始拍摄一部影片。中国第六代导演的作品大多是由导演本人创作剧本,影片中融合了他们这代人特有的经历和感喟,更具原创性,当然他们的电影太拘泥于自己的生活圈子,往往不能从更高的层面来审视生活。

自己创作剧本的导演毕竟还是少数,创作剧本要有"无中生有""平地起高楼"的本领,如果导演没有这方面的天赋,他就需要借助作家和剧作家的力量。中国第五代导演习惯于请一位富有经验的编剧改编当代优秀作家的小说,这也成为很多评论家批评第五代导演的创作的一个理由,批

评家把第五代导演的创作比喻为"自己的血管里流淌着别人的血液"。

在制片制度比较成熟的好莱坞，剧本到导演手里时，往往已经过十几道环节的打磨和多位成熟编剧的完善。比如电视剧《六人行》一季的编剧阵容有时能达到十四人，其中，有些是擅长组织结构的，有些是专门编写段子的，有些则精于对话。他们会一直讨论剧本，就是在电视剧拍摄阶段，他们也会到现场待命，遇到效果不佳的地方，编剧会及时做出改动。

导演在寻找合适剧本的过程中，也会接受别人推荐，或者自己从大量杂志中阅读可供改编的小说。这样的方式掺杂了很多偶然的因素，有"等米下锅"的意味，"守株待兔"毕竟不是一种主动的行为。为了摆脱这种被动的局面，很多导演会寻找一个能够长期合作的编剧搭档，中外电影界都不乏这样的例子：波兰导演基耶斯洛夫斯基的影片剧本，都是他和他的律师朋友皮耶谢维茨共同完成的，两人合作默契且卓有成效；马丁·斯科塞斯和施拉德（影片《出租车司机》编剧）、阿伦·雷乃和玛格丽特·杜拉斯（影片《广岛之恋》编剧）、桑弧和张爱玲、谢晋和李准等组合都体现了导演和作家（剧作家）之间的完美合作，他们像一枚硬币的两面，互相信任、互相依赖。

2. 考虑剧本搬上银幕的可行性

导演在挑选可供拍摄的剧本时，既要相信自己的直觉，又要进行慎重的思考。导演如果第一次阅读剧本（小说）就欲罢不能，觉得剧本说出了自己想说而没有说出来的话，有了强烈的创作冲动和激情，那么就可以考虑把剧本（小说）搬上银幕。但直觉不能代替一切，剧本基础好当然很可贵，但导演仍需要做理性的分析，看看情感是否经得起理智的考验：自己的感动是否也能让别人感动？这部作品对人生和人性是否有独特的发现？如果把它放在整个电影长河中，会是在什么样的位置？比如，中国农村题材的影片数量很多，和那些表现农民生活的同类影片相比，《活着》的立

意要高出一筹，作家余华写出了中国人身上那种默默承受的韧性和顽强求生存的精神，"活着"成为一个人最本能的需要，而这类经验有可能跨越时空障碍，成为全世界观众形象地认知当代中国社会的一个重要窗口。张艺谋选择这样的作品作为拍摄基础，就大大增加了影片的成功系数。

同时，拍摄电影是一项受众多因素制约的大工程：意识形态、资金、技术等，有些问题仅凭个人的工作热情是无法解决的。这个时候，创作者必须对自己的能力和条件有个清醒的认识，以避免不必要的损失。

（二）组建创作班子

摄制组由导演（副导演）、场记、演员、摄影、美工、置景、照明、作曲、录音、剪辑、服装、化妆、道具、制片、剧务等部门的工作人员组成。① 在搭建创作班子时，导演要寻找能够充分实现自己艺术构思的合作者。通常情况下，制片人和导演会先确定合适的演员、摄影和美工。不是说其他部门不重要，而是这三个部门的创作人员将会对导演的创作产生更直接的影响，他们的聪明才智和通力协作将会提升影片的品质。

1. 确定合适的演员

选演员实际上是对导演工作的一个检验，检验他对角色和扮演者双方的理解和把握，也检验他对于生活的理解和认知程度。选对了演员，影片

① 对于绝大多数电影创作机会而言，我们往往遇到的是小型电影的创作可能，如果要组建一个小型摄制组，又能够达到放映和播出的要求，就可以参照以下人员构成：制片组由1名制片主任、1名现场制片、2名场务和1名生活制片组成；导演组由1名导演、1名现场副导演和1名场记兼助理组成；摄影组由1名主摄影师、1名副摄影师、1名跟焦员组成；美术组由1名主美术师、1名副美术师和1名道具师组成；灯光组由1名灯光师、1名大助理、3名小工组成；录音组由1名录音师和1名录音助理组成；2名化妆师兼服装师；车队由3辆中巴和2辆工具车组成；1名剪辑师。这样的人员配备加上租用设备费用、后期租机房费用、各种耗材，总费用在200万元左右。

就成功了一大半。

 导演和制片人选择演员时要考虑三个要素：他（她）是否符合角色的要求、演技以及市场号召力。但三者兼备的演员凤毛麟角：有突出专业技能的优秀演员，可能没有观众缘，缺乏票房保障；而符合观众心理需求的明星，又经常是演技平平。导演如何平衡各种因素是个难题。

 演员选定后，如果条件允许，导演可以根据演员的年龄、形象、背景，尤其是他（她）的个性来调整或改写剧本。美国导演比利·怀尔德总是把剧本的对白改写得适合具体演员的个性。在拍摄《日落大道》时，比利·怀尔德最初邀请的演员威廉·霍尔登不愿意扮演主角，他就把这个角色的台词改写成适合霍尔登的风格，后者给这个角色带来了完全不同的性格变化，塑造了一个极富光彩的人物形象。

 根据北京电影学院教授张客的总结，从演员选定到拍摄阶段，导演可以做三件事来帮助演员进入角色。

 第一，"说戏"。导演向演员阐述自己对剧情和角色的认识，让演员理解规定情景。

 第二，深入生活。生活是创作的源泉，没有生活的淘洗，就不会有艺术的光彩。影片《农奴》所塑造的人物形象和环境的整体感较好地反映了时代特色和西藏的民族特色，这和主创人员在西藏一年多的体验生活分不开。姜文在执导《阳光灿烂的日子》时，为了尽可能让那些没有经历过"文化大革命"的小演员体会到当时的氛围，他提前一个月把主要演员集中在一个封闭的环境中，让大家穿上"文化大革命"时期的服装、听革命歌曲、看旧报纸，并且请车技教练调教那群小演员，美其名曰"腌制"，效果也十分明显。

 第三，排练。导演可以采用即兴、片段排练等方法，让演员尽可能地把握人物的基调、理清人物关系、展现人物的性格魅力。关于这个环节，

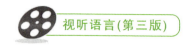

电影界也有争论,反对者认为它是机械照搬苏联的经验。但排练确实可以及时发现并纠正一些演员的毛病。

2. 摄影师的重要性

画面是最直观的,它一目了然,光从画面效果就可以判断出摄影师的能力高下。摄影师必须熟练掌握用光、构图、色彩运用、运动技巧等基本技能。摄影不仅是一门技术,技术远不是摄影师工作的全部。在摄影造型上,摄影师如果没有对生活的仔细观察、没有深思熟虑、不经过反复推敲,出好作品是很难的。

摄影师需要吃透剧本的主题、结构和人物性格,从而对全片的造型风格、节奏、影调、分场处理和镜头调度提出可行的方案。一名优秀的摄影师会给影片基调的确立、人物和环境的造型设计、场面调度的处理带来极大的帮助。

3. 美术师的重要性

电影美术师对影片的造型质量负主要责任。美术师既要具备画家的艺术素养和绘画技巧,又要遵循电影艺术规律。

美术师的任务是通过空间造型(对环境的选择、改造和运用)为影片提供人物活动的典型环境,通过人物造型来揭示人物的内在属性。具体工作内容包括环境的造型、人物的造型、色彩的控制、气氛的控制和时代氛围的控制。美术师要参与选景工作,构思并绘制各种气氛图、人物造型图,对演员的化妆和服装提出自己的见解,负责布景和道具的设计与制作。

创作班子组建完成后,导演要根据影片的整体风格、美学要求以及实际情况,和主创部门商定拍摄方案,选择拍摄场景,确定要搭建的场景。

4. 导演阐述

交流对一个摄制组的顺利运作至关重要。在电影开拍前,导演和制片

部门确定摄制计划,由导演在全剧组面前宣读"导演阐述",表明自己的创作设想,对剧本的主题、风格样式、人物等的理解,对各部门的要求以及自己希望达到的效果。以前中国导演都非常重视"导演阐述"这一环节,会把自己的设想和电影理想表达得很具体、很完整,有些"导演阐述"还写得极富文采,为电影史研究者提供了第一手资料,但现在这一环节似乎有简单化的趋势。

有的导演则喜欢用更形象的方式阐明自己的艺术主张,比如贝纳多·贝托鲁奇决定拍摄《巴黎最后的探戈》时,他带着著名摄影师斯托拉罗去看英国画家弗朗西斯·培根的画展。贝托鲁奇跟斯托拉罗解释说,培根的画大多以强烈的色彩塑造孤独的人物形象,是自己愿意从中获取灵感的那类事物,希望同样给斯托拉罗带来启示。果然,在最后的完成片中出现了大量橙色的光线,这明显受到了培根画作的影响。

(三)分镜头剧本

所有的导演拿到剧本后几乎都会进行二度创作,拿来就可以用的剧本毕竟很少。进入这一步工作的导演有些像香水制造者,需要有去芜存精的能力,在无数香味各异的花瓣里采集、保留一些东西,放弃更多的东西,把自然界的精华浓缩成一种香水。

重场戏是剧情发展的关键部分,是最富有戏剧性和扣人心弦的部分。一部影片不可能从头到尾每场戏都强调,处处着力反倒不能突出重点。导演要分析剧本,对重要的段落、"戏眼"进行重点描述。通常对于能够升华思想、突出人物性格、转变人物命运以及情节走向的段落,导演要调动各种视听手段,进行细致的铺排和渲染,不能轻描淡写、一笔带过。像《黄土地》中的"腰鼓""祈雨"等段落,《红高粱》中的"野合""酿酒"等重场戏,导演都做了精心设计,镜头的数量、运动方式、角度的变化都

要比交代性的场景中多。

影片正式拍摄前，导演需要把文学剧本改写成可供拍摄的分镜头剧本。**分镜头剧本**是导演将文学剧本形象化、具象化的过程，是对影片进行全面设计和构思的蓝图。分镜头是将一种文本转化为另一种文本，在这个转换过程中，导演要面对两种语言体系，其中，有些共通的可以保留；有些在转化过程中是必须放弃的，比如文学性、介绍性的描述。导演不要把分镜头变成一项机械操作，像切豆腐块一样，对话太长了，分切一下，正面拍得太久了，就来个后脑勺镜头。分镜头要综合考虑剧本主题、人物性格和意境等因素。

镜头是指摄影机从开机到关机的连续时间内拍摄下的整个影像，是电影叙事的最小单位，常规的电影一般由 600 个到 1000 个镜头组成。

导演要给每个镜头都标明镜头号、景别、摄法、画面内容、对话、音响效果、音乐等。例如，影片《黄土地》中"翠巧家迎亲"段落的镜头是这样分的（表0.1）：

表0.1 "翠巧家迎亲"镜头

镜号	景别	摄法	画面内容	对话	音响效果	音乐
1	全		窑洞外，花轿在看热闹的人群中落地，轿帘被掀开		人群的嘈杂声	一支唢呐一直在响，唢呐声渐渐变弱
2	特写		窗纸上贴着一对红喜字和一幅窗花			
3	近景		双扇门上，印着黑圈圈的红对联			
4	近景		窑洞内的炕上，整齐的红衣、红被			
5	特写		又黄又旧的麦垛和碾盘			

按照传统拍电影的流程，导演会带着主创部门实地考察场景，然后写

出详细的分镜头剧本，确定镜头数以及每个镜头的摄法，甚至精确到每个镜头的长度是多少尺。美术底子好的导演会画出每个镜头的拍摄草图，实际拍摄时就按图拍摄，拍完一个镜头就勾销一个，日本著名导演小津安二郎就采用这样的工作方式（图 0.1）。但现在有些变化，导演在拍摄某场戏以前，事先并不分好镜头，而是在各部门到达现场后，导演指导演员在实景中排练，演员也会根据自己的经验润色、修改台词，导演根据演员的走位情况，寻找最合理的场面调度。在摄影、灯光等部门能够实现导演意图的情况下，导演才最终确定拍摄方案。

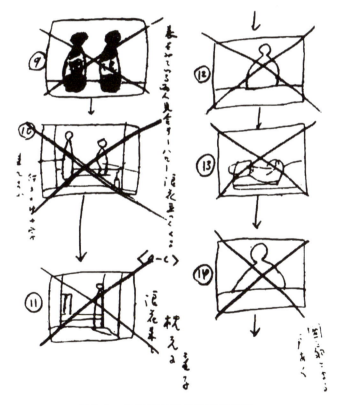

图 0.1　小津安二郎画的拍摄草图

（图片来源：参见〔日〕佐藤忠男：《小津安二郎的艺术》，仰文渊等译，中国电影出版社 1989 年版。）

二、实拍阶段：让门敞开着

（一）工作氛围

好的工作氛围对电影创作是必需的。导演在指出演员表演的问题时，要避免用简单、粗暴的命令式口气，要始终让演员体会到导演对他（她）的尊重，让他（她）对自己塑造的角色充满信心。导演要倾听工作伙伴的意见，采纳他们的合理建议，倘若导演能够激发周围人员的创造力，他就可以更好地实现梦想和自己的创作意图。在贝托鲁奇刚开始拍片时，他并没有认识到合作的重要性，他按照自己写诗时的习惯，将摄影机视为一支特殊的笔，要用它写出壮丽的诗篇；但随着拍摄工作的深入，贝托鲁奇的观念发生了变化，他深切地感受到，一部影片就像一座熔炉，摄制组成员的所有才能应该融汇其中。

（二）拍摄方法

从工作方法看，导演可分为两类。一类导演严格按照自己的分镜头剧本拍摄。比如希区柯克曾经说过，一旦他写完剧本，影片就已经完成了，剩下的只是去拍了，对他来说，拍摄工作只是依样画葫芦的一道工序而已（图 0.2）。

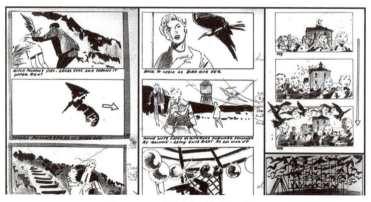

图 0.2a 《群鸟》的拍摄草图

绪论 电影创作流程

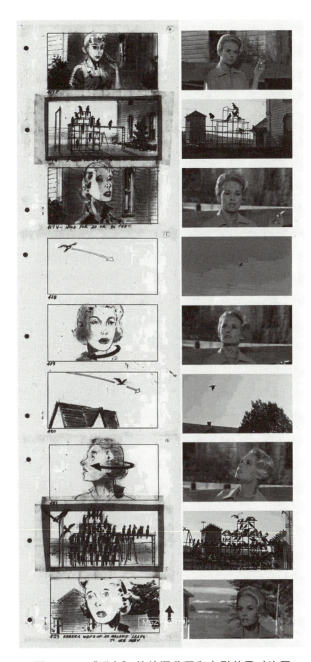

图 0.2b 《群鸟》的拍摄草图和电影效果对比图

还有一类导演，他们的拍摄工作伴随着不断的变化和修正。他们不提前分镜头，在现场，他们安排人物在这个环境中活动，然后召集相关摄制人员拍摄，看看自己想象出来的东西在实际拍摄中是否可行，一旦大家认可他的方案，拍摄就会顺利完成。像黑泽明在现场工作时，一旦新灵感冒出来，他就会用速写画出草图，然后改变原先的拍摄计划。而贝托鲁奇总是给演员很大的发挥空间，影片《巴黎最后的探戈》中有一场戏是，躺在床上的保罗（马龙·白兰度饰）对让娜（玛丽娅·施奈德饰）讲述他的过去。贝托鲁奇对马龙·白兰度说：当她向你提问时，你可以随意回答。而此时的贝托鲁奇更像是一名忠实的观众。这些创作者始终让拍摄的大门敞开着，准备随时捕捉隐藏于人物面具后面的某种真实的东西。

（三）注意事项

拍摄时，导演要能够判断出哪些直觉是真正的创作火花，哪些只是一时的冲动，并要注意以下几点。

一是不要盲目覆盖镜头。当导演对某个镜头不满意，或者无法确定它是否和整体风格协调，或者创作者之间有分歧时，他可以尝试几种处理方式，可以要求演员用不同的节奏演同一场戏，这样在后期剪辑时，就会多出几种选择方案。有些导演一个镜头拍十几遍，其实当他看样片，看到第三个或第四个同样的镜头时，他可能已经记不得第一个镜头的优缺点了。

二是可以让摄影师即兴拍摄一些镜头。黑泽明时常采用这种方法，他会让一名摄影师用长焦距镜头即兴抢拍一些画面，如某个演员的特写、几处细节等。剪辑时，如果素材不够，黑泽明便会将那些镜头冲洗出来，那些现场抓拍的镜头经常会给他带来惊喜。

三是要珍惜拍摄的每一个镜头。这就好像一旦你拍完这个镜头，别人就要拿走摄影机一样。一部影片的价值体现在它的整体效果上，但如果导演在局部处理上是草率的，每个镜头都拍得马虎，就很难想象它们被组接

在一起的时候能够取得理想的效果。

关于数字技术的现场拍摄，如果是小型的摄制组，那么跟胶片时代的差别不大，它还是一台摄影机，拍摄完毕后在机房剪辑。如果是资金比较充足的大制作影片，就能把数字摄影更具优势的地方体现出来。

现在的拍摄现场可能一般会有两台或三台数字摄影机在工作。国内大的商业影片组用得比较多的是阿莱 XP（图 0.3），小型摄制组一般用阿莱艾丽莎 mini，这款机器的特点是轻便，尤其便于手持摄影。现场如果有几台摄影机同时工作，生产效率会极大提高。此外，多台摄影机同时拍摄对于表演的捕捉更加准确、连贯，剪辑师也就拥有更多选项。但问题是多台摄影机在现场，影响了镜头设计与调度，不如一台摄影机工作时构图、布光的从容、精致，这就需要综合考虑。当然，数字时代的拍摄也给电影创作提供了新的机会与空间，比如投资较大的摄制组可以用 Divice 的同步剪辑设备，一场戏拍完后，很快就在现场被剪辑出来。还有一个 DIT 设备，就是现场调色的设备，也能够即时输出拍摄效果。也就是说，在现场，通过 Divice 设备和 DIT 设备，导演就可以迅速判断，刚刚完成的一场戏的拍摄效果是否达到了想要的状态。常言说，电影是遗憾的艺术，遗憾的地方就在于，后期制作发现了一些前期现场拍摄的问题，却没有机会进行修正（重拍的代价很大，另外还牵涉到人员协调问题）。但是，Divice 设备和 DIT 设备的出现改变了这一切。

图 0.3　阿莱摄影机

三、后期制作阶段

（一）胶片时代的后期制作

1. 剪辑

在拍摄后，摄影师会把拍摄好的胶片送到洗印厂去冲洗底片，洗印厂会根据要求先冲印出一条工作样片，供技术上参照和剪辑之用。

剪辑师根据"打板"记录，先把同步录音的声带转成与工作样片相对应的磁带，与摄有画面的胶片以相同的速度合在一起，然后再在含有音乐和部分效果声的对白双片上进行剪辑。

剪辑是对影片结构、语言、节奏等进行最后定型的工作。这个时候导演和剪辑师、场记一起工作。剪辑师不但要熟悉戏，还要有审美眼光，才能在大量的素材中进行甄别和选择。

在初剪阶段，剪辑师根据场记单上的记录，按分镜头剧本的顺序将镜头连接起来，定下大致的框架结构。进入精剪阶段后，导演和剪辑师要对样片进行精细化处理，须把握影片的动作、时空关系、画面的视觉形象，突出主题思想，强化艺术效果，使得完成的影片结构严谨，节奏准确、鲜明、流畅。

随着数字技术的发展，现在剪辑师一般都会先把胶片转数字带，在电脑上进行非线性编辑。非线性编辑主要有两个好处：一是剪辑的自由度、创意的灵活性比传统工艺大大加强了，剪辑师可以根据导演的要求增减画面数量，调整画面的次序；二是胶片的样片不会有磨损或划痕。

2. 混录

现在大部分影片都采用同期录音工艺，影像真实感强，声音丰富。当然，同期录音会影响拍摄的进度，因为要考虑到现场的环境声和演员的对

白声效果，但比起后期配音的效果，它付出的代价是完全值得的。采用同期录音，并不是就不需要后期配音，对于一些特殊的效果声，比如暴风雨、雷电、鸟鸣、叫卖声等，在现场没法做出来或者现场效果不理想，而这些声音资料可以在声音资料库里找到，导演也会在后期做一些强化和补救工作。

如果拍摄时没有采用同期录音，在资金等条件允许的情况下，应尽量找角色的扮演者来配音（图0.4），这样比较容易找准人物说话的语气、情绪和音调；如果角色的扮演者不能亲自配音，那么可以找专业配音演员来配音，此时要尽量避免声音处理上的单调和程式化。

图0.4 配音棚

在混录阶段，录音师把各条声带上的对白、动效、音乐与音响资料在混录台上与画面同步混录在一条声带上，最后的音效和声音合成可以在音频工作站完成。

"完成双片"（又称"混录双片"）是由剪辑完成的工作样片和混合录音后的磁性声带片组成的，它与拷贝的不同之处是声画分离，只有通过

声画同步放映机放映才能达到声画合成的效果。导演通常将"完成双片"提交给主管部门审查，也可以放映给专家、学者观摩，听取各方面的意见，再对其进行最后的修改。

3．洗印

在审查通过后，导演把混录后的完成样片送到洗印部门，拿样片与原底片套底。一部影片可能由上千个镜头组成，考虑到胶片性能的差异、拍摄条件的变化、洗印加工的不稳定因素，各个镜头底片的密度和色调不可能完全一致。为了使正片画面的密度统一、色彩正常，需要请专业的技术人员重新配光，对各个镜头进行印片曝光量和色彩的适当调整，由校正拷贝经过反复配光、修正，最终制作出标准拷贝，这个标准拷贝将成为发行拷贝的底样。

（二）数字时代的后期制作

当前，数字技术已全面进入影视制作过程，有的摄制组在拍摄阶段，导演和剪辑师、特效师就开始一起工作。剪辑师负责把现场拍摄的素材通过剪辑软件制作成剪辑预览，实时呈现给导演，边拍摄边剪辑；特效师可以把现场拍摄的带有绿背的素材通过特效合成软件进行实时合成，制作成特效演示预览，方便导演把握现场调度、镜头衔接，以期让拍摄结果更加真实。数字时代，后期制作的流程还是按照初剪、精剪、作曲选曲、特效录入制作、配音合成这一顺序进行。

传统的"剪刀加糨糊式"的剪辑工艺手法被鼠标和键盘操作代替，非线性剪辑模式可以随意调整镜头的顺序，而丝毫不影响画质，剪辑结果可以马上回放，这大大提高了效率。随着个人计算机（PC）性能的显著提高和价格的不断降低，影视制作从以前专业的硬件设备逐渐向普通 PC 平台转移，原先"身份高贵"的专业软件也被逐步移植到平台上。在普通 PC

上运行的非线性编辑软件有 Adobe Premiere、EDIUS、VEGAS 和 Avid 等，还有普及版的"会声会影"（Corel VideoStudio Pro Multilingual）；在苹果 MAC 机上操作的有 Final Cut Pro、Adobe Premiere 和 Avid，以及后期合成软件 AE（非线性特效合成软件 After Effects）、Nuke、Combustion、DFusion、Shake、Adobe Premiere 等。

如果要在影片中加入特技效果，除了各种编辑机提供的特技功能之外，还可以通过软件和硬件的扩展，提供更复杂的特技效果。如电脑三维模型渲染和制作软件 3ds max、世界顶级的三维动画软件 Maya。当然这项任务需要更专业的特效制作团队来承担，其费用也比较高，甚至有时为了达到某种特殊效果，前期还需要进行专用软件开发。

技术的进步带来了生产模式的变化：一方面，技术门槛和费用的降低，使得影视制作更趋大众化；另一方面，数字技术尤其是特效镜头比重的加大，使得影视制作的专业化程度加深。

至此，一部影片就完成了。

课程介绍

第一章 影　像

　　电影的诞生多少化解了其他艺术表达方式中视觉与听觉、时间与空间、表现与再现之间彼此隔离的美学矛盾，它可以更直接、更全面地表现生活。作为传统艺术，文学、音乐、绘画、雕塑、舞蹈和戏剧分别以文字、声音、线条和色彩、材料和造型、演员现场表演等为基本表达方式。电影则以影像作为基本表达方式，它通过画面和声音来讲述故事，传达艺术家对世界、对生活、对人性的看法。视听语言的媒介材料是声波和光波，它可以模拟人类视听感知经验，再造人的感知活动。

　　观众在银幕上看到的影像是胶片曝光后留下的明暗色块，是一束光透过运动的胶片所投下的影子。电影始自银幕上的光影，它的起源可以追溯到中国古代的灯影戏，根据"中国影灯"原理改装而成的"法兰西影灯"大受欢迎。光与影的世界奇妙无比。影像作为一种与现代人生活节奏和审美特点更契合的表达方式，更容易被观众接纳和记住。

　　1933年，德国电影理论家爱因汉姆写出了《电影作为艺术》一书。那时，摆在爱因汉姆面前的问题是，电影的基础是工业产品和机械复制，那么，它有没有艺术性？作为一种媒介，它的表现手法是不是具有艺术的潜力？爱因汉姆的回答是肯定的。电影理论家李·R.波布克进一步论断，电

第一章 影 像

影艺术的核心是通过"电影摄影在胶片上捕捉现实的创造性活动"①。

具有创造力的艺术家是不会满足于对具体事物的机械复制的，画面上的形象是他对事物主动选择、组合的结果。艺术家首先借助画面进行思维。有研究显示，人们从外界获得的信息中，有90%来自视觉，视觉在人的五种感觉之中是最重要的。② 电影艺术家通过画面和观众交流，或叙述故事，或抒发情感，或表达意念。罗伯·格里叶说："考虑一个电影故事，在我就已经是用画面来构思的过程，这里涉及一切细节，不仅包括表演和背景，并且也包括摄影机的方位和运动、镜头段落的剪辑。"③

一、影像的美学特征

影像不是可以触摸的"实体"，而是看得见、摸不着的光影。电影理论家和创作者对影像的特征有各种各样的理解，有的创作者认为逼真性是影像的主要美学特征，有的则认为运动性是影像的主要美学特征。尽管这个问题没有标准答案，但对创作者来说，却是一个不容轻视的问题，因为对影像特征的不同认知会直接影响创作者的创作观念和创作手法。影像具有以下主要特征。

（一）直观性

观众对电影的认识是建立在物质性上的直觉认识，而不是经过判断、推理后的理性认识。银幕前的观众首先感受到的是画面和声音，无论是通过高科技手段制造的视觉奇观，还是摄影师实地拍摄的真实景象，都在第

① 〔美〕李·R.波布克：《电影的元素》，伍菡卿译，中国电影出版社1986年版，第51页。
② 〔日〕深堀元文：《图解心理学》，侯铎译，天津教育出版社2007年版，第42页。
③ 〔法〕罗伯-格里叶：《思维的规律和剧作的规律》，《电影艺术译丛》1963年第4辑，第96—97页。

一时间刺激观众的感官。电影画面一目了然，声音又基本还原了现实世界的声响，丰富的声音里包含着大量的生活信息，观众可以借助生活积累，理解影片的内涵，中间并不存在什么障碍。意大利导演帕索里尼说，作为一名电影导演，他手中掌握的是自艺术诞生以来最有魅力的艺术形式，是全世界唯一共通的、最"真实"的语言。雷内·克莱尔导演形象地描述道："一片活动的风景，一只手，一个船头。妇女的微笑。三棵树耸立在天边……不必根据你们语言的武断的规则来给我解释这些形象，我只要看见这一切，欣赏它们之间的协和的或对比的关系就足够了。"①

画面能够帮助创作者做很多事情。对于这一点，参与了大量电影剧本创作的张爱玲深有体会。她说，阳光从一个角落到另一个角落，期间瞬息万变，你用文字怎么表达？而电影只需一个画面，里面就全有了。田壮壮在拍摄影片《猎场札撒》时，和摄影师一起到草原看外景。有一天清晨，田壮壮发现本来是暗绿色的草原突然涂上了一层金色，牛羊拖着长长的影子，在草原上缓慢移动，远处的村庄、炊烟、挤牛奶和人吆喝牲畜的声音，全都展现出来了……田壮壮觉得这就是电影！没有什么比这些画面更有感染力了。田壮壮马上改写了《猎场札撒》的内容，几乎把所有的故事情节都删掉了。然后，他请当地牧民把四季中狩猎和生产的习俗照原样做了一遍。通过这次拍摄经历，田壮壮的电影观发生了变化，他觉得"独特的电影语言本身的魅力可以解释和叙述很多事情"②。在中国第五代导演拍摄的一系列影片中，我们可以看到中国电影影像自觉化的一个清晰过程，他们在影像造型上所下的功夫多于对人物的刻画。影片《一个和八个》

① 〔法〕雷内·克莱尔：《电影随想录：1920 至 1950 年间电影艺术历史的材料》，邵牧君、何振淦译，中国电影出版社 1962 年版，第 7 页。

② 《田壮壮在中央戏剧学院的演讲（转载）》，2003 年 4 月 27 日，天涯社区，http：//bbs.tianya.cn/post-filmtv-22733-1.shtml，2021 年 1 月 1 日访问。

《黄土地》的画面处理，打破了全景构图，别出心裁地让物体占据大部分画面，人反而被挤到画面的一个角落。《一个和八个》是一部让同行感受到强烈的造型震撼力的影片，中国第四代导演代表人物黄蜀芹说，在观看影片的过程中"记住了沙和深坑的力量"[①]。从黄蜀芹的观影体会中可以感受到，中国第五代导演的作品给前辈导演带来了完全陌生的视觉体验。

让观众看到什么、听到什么？这是导演要思考的问题。日本导演大岛渚认为，要从"形象的存在仅仅是为了叙述故事"的认识中解放出来，要恢复形象本身的价值。很多著名导演在这个问题上和大岛渚的看法一致，不轻易、草率地处理画面和声音，他们会更多地考虑自己提供的视觉和听觉元素能否激发观众的情感、触动观众的生活经验。法国著名导演德莱叶在一个反映耶稣生活的剧本构思里，对耶稣被钉在十字架上的画面做了别具匠心的处理。在以往同类题材影片中，观众看到的都是耶稣被正面钉在十字架上的形象，但德莱叶试图让观众看到十字架的背面，钉子尖从木头中钻出来。铁钉子钉穿木头迫使观众运用自己的想象力把十字架那一面的情景视觉化了，这就比用钉子穿过演员肉体造成的虚假恐怖巧妙得多。

（二）逼真性

电影和现实有亲缘关系，它更接近物质现实的本来面目，在客观反映物质世界这一点上有先天优势。电影直接记录物质世界的空间形态，呈现事物的运动轨迹，科技的发展又能够使它还原现实世界的声音和色彩。因此，逼真的影像构成了电影艺术特有的艺术真实的基础。

要让观众身临其境，获得一种想象性满足，艺术家就需要提供物质世界的某种对应物，以便和观众的经验呼应，建立一种基于审美感觉的可信

① 黄蜀芹语，参见其《直觉·感悟·灵性》一文，载上海电影艺术研究所编：《电影新视野》，中国电影出版社1991年版，第48页。

性。观众理解事物的第一步是感知，因此，即便人物的心理活动，也要用可见的实体和人物的造型表现出来。

电影理论家克拉考尔在比较电影和现实的关系时，提出了自己独特的观点，认为摄影术本质上是反映现实的一面镜子，是摄影决定电影的基本特征，而不是剪辑和戏剧性，因此，电影艺术家的作为在很大程度上取决于他们真实再现生活的能力。他的观点对意大利新现实主义电影运动和当时的导演产生了深刻的影响。

但银幕世界毕竟不等同于现实世界，银幕世界是由艺术家创造的一个假定的、虚拟的世界，从某种意义上说，它是艺术家提供给观众的白日梦。银幕虽然能够映射出客观世界固有的光、色、声、运动诸元素，但毕竟是以"两度空间的平面图像表现三度空间的立体世界"[①]，因此，它只能做到让影像最大限度地逼近真实。

（三）运动性

"Cinema"的原意是运动、一种活动影像。电影和处于静止状态的绘画、图片摄影有明显的差异，运动也是电影艺术的独特性和优异性所在。

电影通过画面的交替组接表现运动着的人和事物的特性，又通过画面内部的运动再现现实世界中的人和物的运动形态，由摄影机的运动产生多变的景别、角度、场面和空间层次，实现多变的视觉效果。

运动是电影表现意义的关键元素，有了运动，就有了变化，就能够引发观众的好奇心。于是，有些导演在进行场面调度时，想方设法让人物和摄影机运动起来，即便是在狭小的空间里，导演也不愿意被环境限制住，而是竭力挣脱束缚，拍出画面的运动感。

① 许南明主编：《电影艺术词典》，中国电影出版社1986年版，第5页。

第一章 影像

（四）连续性

在其他造型艺术中，人们总是先看到整体，后看到局部，但是电影却相反，观众是先看到局部，随着局部的累加，慢慢有了整体感。

把一部电影拆解开，它实际上是由一幅幅画面组成的，单幅画面类似于一张照片，并不具备运动的特性，但这些画格连接在一起，通过放映机的匀速转动，就会产生"似动效应"。据《电影词汇》一书的解释，"似动效应"是由影像的交替引发视觉刺激，从而使视觉皮层细胞将这种视觉暂留现象接收为运动[1]，人物就开始在银幕上活动了，运动也由此产生。

电影是在延续的时间中变换画面完成其叙事功能的，这也是我们需要研究蒙太奇的原因，因为不同的组接方式能够产生不同的意义。

（五）限定性

爱因汉姆研究影像和现实的关系时强调影像和现实的差异性，并把这种差异性作为电影成为艺术的必要条件。例如，观众在日常生活中看见的事物是没有边界的，人们的视野很开阔，但在影视作品中就不一样，那里有一个画框，也就是说，有一个明确的限制。知道了这个特性，我们就要研究画面的构图，具体一点就是研究它的景别、它的拍摄角度。关于导演选择什么样的景别和拍摄角度来表现主体，表面上没有统一的标准，但其实是"功夫在诗外"。

艺术家要让自己的作品成为一件艺术品，要做的就是对生活经验有所评论：简化它，使它变得明白易懂；深化它，使它的意义具有某种共同价值。

[1] 〔法〕玛丽-特蕾莎·茹尔诺：《电影词汇》，曹轶译，中国电影出版社2006年版，第51页。

二、影像的基本功能

导演通过影像来表现情节，塑造人物，进而传达导演的思想。电影美感也来自一系列简单而丰富的画面。影像主要有以下基本功能。

（一）叙事功能

影像最基本的功能是叙事，在电影中，尤其是在表现时间过程的叙事艺术中，只能由画面和声音解释动作和事件，展现整个故事的来龙去脉。

在影片《城南旧事》结尾，小英子和母亲给父亲的新坟上完香，亲如家人的宋妈被她老家来的人接走了，骡子慢慢消失在山道上。小英子和妈妈坐着马车穿过一片枫叶林，忧伤的离别曲回荡在被霜染红的枫树林上空。这个段落中没有一句对话或旁白，但一切尽在不言中。观众从这组镜头中自然就了解到了小英子一家的不幸遭遇，画面不动声色地叙述了一幕发生在旧时代的人生悲剧，有着强烈的艺术感染力。

（二）表意功能

影像可以张扬和强化情感，能够超越直观的信息，发挥表意功能。法国导演阿贝尔·冈斯说，构成影片的不是画面，而是画面的灵魂。优秀的导演会充分利用画面，挖掘画面背后的深意，会利用画面来表达"言外之意"。

影片《小城之春》一开始就把观众带到了小城破败的城墙上，少妇玉纹的心灵世界和荒芜的景色一样荒凉。挎着菜篮子的玉纹神情淡漠地走在旧城墙上，充满幽怨和无奈的内心独白响起："人在城头上走着，就好像离开了这个世界，眼睛里不看见什么，心里也不想着什么……"残垣上的

一个背影,接上一个正面镜头,导演的手法异常朴素,但两个镜头配上画外音,便意境全出。

影片《大红灯笼高高挂》从整体到局部都具有象征意味(图1.1)。导演张艺谋在牢狱般的大院场景中布置了六十余盏红灯笼,大红灯笼道具使得画面富有强烈的暗示意味。围绕着灯笼进行的"挂灯、点灯、吹灯"仪式,一方面突显出陈老爷的排场和家长的威仪,另一方面又昭示着,原来只起到装饰作用的灯笼却主宰了妻妾们的生活和命运。

图1.1 《大红灯笼高高挂》画面

在很多名著中,"归来"都是个重要的主题。在影片《本命年》中,有一个表现泉子出狱回家的镜头,泉子从长长的、黑乎乎的地铁站走出来,在曲里拐弯的胡同里穿行。这个长镜头已经不是简单的叙事交代,如果只想交代情节,泉子拎着行李走出监狱大门,一个镜头就可以让观众明白,一般的电影也确实是这样表现的。但为什么谢飞导演要耗费那么多胶片,并用技术难度较大的长镜头来表现泉子回家的过程呢?在这里,谢飞特地用一个长镜头暗示,泉子回归之路不是一条简单的路,而是一段异常艰难的路程,后面的情节也验证了这一点。

在中国第五代导演中的扛鼎之作《黄土地》里,"腰鼓"和"求雨"两场戏把陕北解放区人民欢快昂扬的精神和边区人民迷信愚昧的状况进行了对比。"腰鼓"这场戏表现的是解放区人民送子参军的沸腾场面,是人民力量迸发的象征;"求雨"这场戏在视觉上也有一股冲击力,贫瘠荒漠的土地和愚昧落后的群众中,也孕育着即将爆发的惊人能量。

如果导演要在某个段落中表现特别的理念,就需要找到一种恰当的方法,落实到一个个具体的镜头上。影片《盗马贼》讲述的是藏族贫苦牧民罗尔布在20世纪20年代的悲惨遭遇。罗尔布为了生存,不得已以盗马为生,他的儿子小扎西死后,罗尔布的内心充满了内疚和忏悔。起先,田壮壮导演不知道怎样把罗尔布的这种感受拍出来,一次偶然的机会,他在甘肃看到当地人磕长头的宗教仪式,大受启发。于是,田壮壮把将近200个磕长头的镜头叠加在一起,配上瞿小松作曲的音乐,使这场时长两分多的戏既有仪式的庄重感,又透着一种苦涩的滋味。

(三)创造美感

黑泽明认为,如果一部影片没有美感,那是不会动人的。这种美感只有电影才能表现出来,而且能够表现得很充分,使看的人不由自主地产生激动的心情。[①]

在创造画面美感时,有美术功底、学过摄影的导演会更得心应手。在他们导演的影片中的画面,随意性的成分较少,比较精制,也更赏心悦目。在美国导演库布里克的影片《巴里·林登》中,画面像古典油画般优雅、从容、和谐(图1.2)。库布里克考虑到故事发生在18世纪繁花似锦的爱尔兰,因此在再现当年欧洲的社会风尚、时代特征、风貌上下足了功

① 〔日〕黑泽明:《电影杂谈》,陈笃忱译,《电影艺术译丛》1981年第1期。

夫。影片中 18 世纪的戏装是道具师从古董店买的真货，剧组为搭建布景花费了大笔资金，使对那个时代并不了解的观众也得以在影片中追寻历史风貌，检视巴里·林登的一生。

图 1.2 《巴里·林登》画面

当然，对画面的精心打磨要结合剧本，导演不能完全脱离剧本的内容、时代特征、总体风格，否则，尽管造型上有特点，但外在的形式感不能融入影片的总体构思，也是不协调的。经常有人评价一部影片色彩太"跳"、构图太"跳"。这一方面是说它很抢眼，说明创作者在这方面下了功夫；但另一方面是指它不能和整体糅合在一起，观众的注意力容易从内容中跳出来，有舍本求末的嫌疑。

（四）渲染气氛

有的艺术家善于营造特殊的影调来渲染气氛。影调是指创作者用光线、色彩营造出来的画面总体效果和氛围。一般来说，全片的影调要统一，上下镜头间的影调也要统一。当然，如果创作者有意造成对比、反差效果，产生一定的戏剧性，那就另当别论。比如，在桑弧导演的影片《祝福》中，除夕夜，老爷家的门外红灯高挂，画面以暖色调为主；而在雪地

上，手拎竹篮的祥林嫂拄着拐杖，在惨淡的月光下艰难地行走，最后倒在雪地上。前后两个镜头，暖色、冷色反差分明，组接在一起，就深刻地传达出了祥林嫂的孤单和无助。

有的艺术家善于利用各种气候条件来渲染气氛。像黑泽明导演就很喜欢在雨中拍戏。在影片《影子武士》中，大雨冲刷着战死的武士身上的泥泞，画面里露出他惨白的小腿；在影片《罗生门》中，惊世谎言是在大雨中拉开序幕的；在史诗般的影片《七武士》中，最令人难忘的镜头也是在大雨中进行的，勘兵卫指挥七武士在雨中和强盗厮杀，那是电影史上一场震撼人心的决斗（图1.3）；在影片《八月狂想曲》（图1.4）的高潮段落中，老太太在雨中艰难地奔走，显示了日本国民倔强的个性。在大雨中拍戏是非常麻烦的，要克服许多技术上的困难，但黑泽明这样做有他的理由，他认为风雨雷电显示了自然的伟力，能够在银幕上呈现一股摧枯拉朽般的冲击力。

有创造性的艺术家有一点是相通的，他们始终在寻找一种最佳的表现手段来恰如其分地体现他们内心渴望表达的思想。

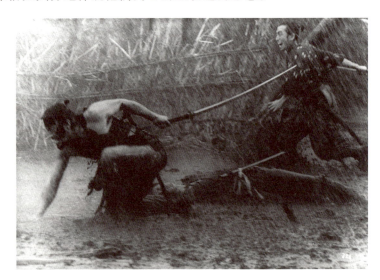

图1.3　《七武士》中的大雨

第一章 影像

图 1.4 《八月狂想曲》海报

三、人是视觉元素的中心

影像的构成元素包括人、景、物、光、色。在这些视觉元素中,人是最主要的,电影通过具体的形象特别是人物形象,直接诉诸观众的视觉和听觉。人物的外形、演技、动作等方面都能给观众留下深刻印象。

（一）外形

如果演员的外形和角色相符合的话，就能一下子吸引住观众，甚至可以成为观众理解人物的一把钥匙。如在影片《罗马假日》中，奥黛丽·赫本清丽脱俗的外表，正符合天真无邪的公主形象，观众也自然地把她和那位渴望自由、率真任性的公主等同起来。

有时候，创作者有意通过改动人物造型来塑造人物，借助服装、化妆和道具等辅助手段来展示人物动作和性格，这就需要导演和美术师依据剧中角色的年龄、外貌、个性、民族、职业等特征，做出总体形象设计。秋菊的孕妇形象设计就为这个人物的塑造增添了亮色（图1.5）。从外形上看，孕妇的特殊性就已经先声夺人，在行动不便的情况下，她还执着地要"讨一个说法"，反映了秋菊倔强的个性。

图1.5　《秋菊打官司》画面

可以说，准确独特的人物造型除了可以给表演提供一个支点，成为演员表演的依据外，还可以给观众提供一个深入角色心灵的契机。

（二）演技

本色演员的条件如果刚好和角色相符，靠真挚、自然、饱满的情感和准确的动作，也能塑造出光彩夺目的人物形象。但通常情况下，受过严格、正规表演训练，掌握一定表演技巧的演员塑造不同角色的能力要强于本色演员。优秀的演员具备较强的理解力和丰富的想象力，并且能够运用正确、娴熟的表演技巧塑造人物形象。像张曼玉这样的职业演员戏路宽，可以像一块橡皮泥一样被捏成各色各样的表现对象，可塑性极强，能够胜任反差很大的不同角色（图1.6）。

图1.6　张曼玉的表演

（三）动作

演员运用自己的肢体动作和情感再现人的行为，创造角色。动作是表演艺术的实质和基础。在影片《七年之痒》中，金发碧眼的梦露站在地铁口，当地铁开过，白裙子下摆像浪花般被掀起的镜头已嵌入观众的记忆（图1.7），我们至今无法抗拒这种愉悦的性感；在影片《死亡诗社》

结尾,学生们不顾学监的恐吓,用独特的方式向他们热爱的老师致敬,这组动作鲜明地表达了他们情感世界的波澜;在影片《夏伯阳》中,夏伯阳展开双臂热烈拥抱政委的场面,充分表达了两人之间的革命情谊。影片《新不了情》中女主人公阿敏独特的高抛吃药的动作,影片《大地》中新婚妻子在路上捡回桃核的动作,都恰到好处地将人物的个性、情感和内心活动传递给了观众。有时候,确实像卓别林说的那样,眉毛动一动,比说一大段话更能表达感情。

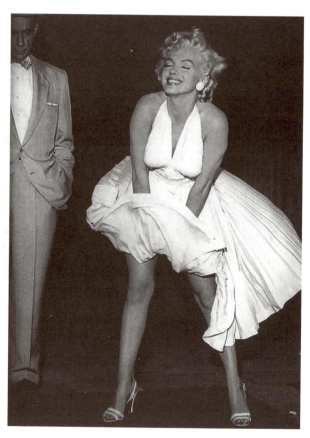

图1.7 《七年之痒》中的梦露

第一章 影 像

 一个人物的性格不仅表现为他做了什么，而且表现为他怎么做。表演过程中的动作不是机械的动作，不是孤立的来无踪、去无影的枝节，也不是生硬的动作，而是有内心依据的、合乎逻辑的、有层次的动作。

 剧本赋予一个角色以灵魂和生命，一个演员如果能够通过造型、表演充分地诠释角色，将会使人物形象更丰满，更有生气，更充分地展现出影像的魅力。

第二章 场　　景

电影主要是表现人，但人并不生活在真空中，就如黑格尔所说的那样："人要有现实客观存在，就必须有一个周围的世界，正如神像不能没有一座庙宇来安顿。"① 没有具体的环境，人物也就失去了他（她）的现实性和真实性。导演要为人物创造一个具体的生活环境，也就是故事的发生地、人物的活动场所。

导演的电影思维包括对空间的认识和具体的运用。银幕上展示的空间并不是现实空间本身，而是现实空间的再现，是导演根据自己的艺术构思，利用透视、光影、色彩等视觉元素重新安排和创造出的一个实际上并不存在的整体空间。在创造银幕空间的过程中，导演的自由度很大，他既可以延伸空间的距离，也可以将实际的距离进行压缩，使观众在幻觉空间中仍能认可这种假定性的距离。

在实际拍摄中，各个空间段落之间可以没有关联，导演通过镜头组接把它们联结成统一的空间。

在具体的空间造型上，导演和美术师的工作主要体现在对场景的选择

① 〔德〕黑格尔：《美学》第1卷，朱光潜译，商务印书馆1979年版，第312页。

第二章 场 景

和改造上。① 一般情况下，一部故事片的摄制，无论场景变化多么复杂，概括地说都可分成内景拍摄和外景拍摄两种。导演会同摄影、美工部门的负责人确定，哪些戏需要在实景中拍摄，哪些戏需要在摄影棚里搭景拍摄。实景的选择看创作者的眼力，搭景的功夫则在"搭"。我国著名的摄影师高洪涛（影片《新儿女英雄传》《万水千山》《停战以后》《西安事变》的摄影师）曾经传授过这样的经验：摄影选景，过场戏要美，重场戏要平。他认为，过场戏由于没有矛盾冲突，没有精彩表演，需要用造型来丰富画面；而对于重场戏，如果摄影过分跳出来，就会喧宾夺主，这个时候造型愈朴实，愈能够增强戏剧表演的可信度。

一、如何选择场景

在选定一个实景时，导演和美工既要眼前有景，又要心中有戏，选取的实景要尽可能贴近剧本对环境造型的提示与要求。选择一个拍摄环境并不是什么难事，难的是选择一个恰当的环境，合适的环境一旦选定，就有可能改变一场戏的质地。有时候，戏的提升、开花结果就在场景的选择上体现出来。

① 著名美术师杨占家认为：一个好的电影美术师，身上必须有照相机、速写本、尺子和笔，随时都要拍、画、量和记，这也是电影美术师的基本功。要拍摄一部电影，美术师首先要进入创作状态。先熟读剧本，列出场景表，分出内外景；外景要到故事发生地去选；外景地确定后，美术师要马上绘出外景的环境图，同时还要根据外景与内景的关联，绘出棚内景设计图；这两份图要交给导演，供导、摄、美分镜头用，这叫作"供分镜头用平面图"。以前，北京电影制片厂拍片的习惯做法是先拍外景、实景，屋内景进棚搭景。电影厂有个不成文的规矩：搬不动的为景，搬得动的为道具，但有时能动不能动没有明显区别，是景、是道具就不好分了。相关论述参见杨占家口述/绘、李青菜整理：《因为我有生活：电影美术师杨占家从艺录》，北京联合出版公司2019年版，第114、119、289、319页。

（一）选择地域特征鲜明的电影空间

在电影拍摄中，创作人员为了避免在千篇一律的场所和毫无特点的环境中拍摄，往往会寻找一些有明显地域特征的场景作为主要外景地，既给空间造型提供依据，又容易给观众新鲜感。空间环境由于地理位置、地貌特点及周围建筑物、树木等的不同而显现出不同的个性。① 法国影片《老枪》中的古堡、《最后一班地铁》中的剧院地下室和苏联影片《伊万的童年》中的白桦林都给观众留下了深刻的印象。中国影片《双旗镇刀客》丰富了带有东方特质的电影语言构成，导演何平呈现了一个以土城、大漠为主体的空间格局，提供了中国传统武侠片视觉空间之外的崭新的视野。

影片《林家铺子》开篇就明确交代了故事的发生地——一个江南水镇的特殊风貌。创作人员紧扣乡土特色、民情风俗，使影片富有浓郁的中国情调。随着一艘小船在污浊的河道上缓缓行进（摄影师钱江坐在船头用手提摄影机拍摄），乌篷船、居民区的河道、八字桥等典型的南方水镇的标志物徐徐出现。在影片中，编导还有意把一些重要的情节安排在八字桥上进行，比如中学生在那里宣传抵制日货，女主角明秀在那里不安地等人，讨债未果的林老板疲惫地走在石阶上，看似随意的几次场景重复，却明显加深了观众对环境的印象。

① 大画家徐悲鸿有一次路过广东，当地一位画家拿出自己的得意之作《西江寻梦图》请徐悲鸿指正，徐悲鸿毫不客气地指出它的缺点。他说这幅画可以叫作"长江寻梦图"，也可以叫作"黄河寻梦图"。既然是画广东西江，就应该画出带有地域和环境特征的标志物：如果用屋宇表示，广东房舍的结构与别处不同；如果用植物表示，芭蕉能在广东结出果实，在江浙、四川，芭蕉便只开花，很少结果，另外广东靠近热带，有很多参天的大棕榈树。如果在图中画几株高大的棕榈树和果实累累的芭蕉，便很容易确定画中的地域了。参见《名人传记》2003年第3期的署名文章。

（二）选择能体现主题内涵的场景

环境氛围是人物特定心理情绪的积淀和映照。同样的景物在不同的艺术家的作品里呈现出不同的面貌，艺术家的选择跟他们的思维、阅历以及要表现的内容有关。在影片《黄土地》中，黄河是平静的、缓慢的；在滕文骥导演的《黄河谣》中，他拍的却是河套地区干涸的黄河；而陈凯歌导演的《边走边唱》里呈现的是咆哮的、奔腾不息的黄河。

对于影片《大红灯笼高高挂》场景的选择，张艺谋颇费心思。他没有选择小说中提示的江南庭院，他认为外观的柔美和诗化多少会削弱文化批判的力度。因此，他把故事的场景改换成北方的深宅大院，主人公被锁闭在和外界隔绝的高墙内。张艺谋刻意加重了建筑物的囚禁意味，他认为坚固的百年老宅对人造成的压迫和伤害是显而易见的。而在影片《菊豆》中，张艺谋继续探讨环境对自由心灵的束缚和摧残。他让这场由于孽恋引发的悲剧发生在一座染房里，高悬的黄色条幅像封建规条般束缚着个人的命运，导演把观众带到一个阴郁、封闭的环境中，在高大结实的梁柱下，人的本能欲望时刻面临毁灭性的打击。

日本影片《鬼婆》讲述了日本南北朝时期一个凄迷的故事。婆婆和儿媳靠从那些战败武士身上夺取一些物品艰难地生活着。别的导演可能会让故事发生在一个"黑店"——类似无数影片表现过的荒野中的神秘客栈里，但这样的场景选择不但缺乏新意，而且因为场景的局限，空间展现和气度都显得逼仄。新藤兼人则把影片《鬼婆》的场景安排在印幡沼泽地旁一片浓密的芦苇荡中，两米多高的野生芦苇随风起伏，连绵不绝。新藤兼人在选定理想的拍摄场景后，并不满足于此，而是调动一切手段展现它的独特性和神秘性，用变速拍摄芦苇，用灯光照明的变化展现芦苇荡的神秘气息（图2.1）。芦苇被导演赋予了知觉和情绪，芦苇荡是欲望的源泉，也

是充满了危险的陷阱,任谁进入了那片荒芜的芦苇荡都很难全身而退。

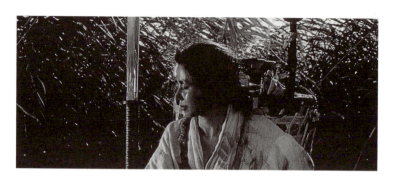

图2.1　《鬼婆》中的芦苇荡

(三)利用空间描述人物的心理情感

艺术作品打动观众的途径很多,其中一个有效的途径就是让艺术形象的情感因素与欣赏者视觉的感知经验有机地结合。因此,导演要想尽办法找到情感的对应物,将人物内心情感具象化,让观众有直观、形象的感受,从而引发其情感的激荡。

影片《蜘蛛巢城》改编自莎士比亚的"四大悲剧"之一《麦克白》,是莎士比亚戏剧被改编成电影的一次成功范例。黑泽明改变了故事的发生地和年代,更出人意料的是,他把故事的主要场景从相对封闭的皇宫古堡挪到浓雾笼罩的大森林(图2.2)。这样的改动不光是场景从封闭到开放的改动,也增加了一个和原著一样寓意深刻的意象——叛乱的武士身处难以辨认方向的森林中,迷宫一样的环境大大增强了阴森、恐怖的气息,黑泽明以此来表达人性的迷失和欲望的可怕。

有些导演是先有故事,然后再选取一个适宜于故事的场景,而安东尼奥尼则反其道而行之,他是先有要拍摄的自然景物和地点,而后产生故事。在他的影片中,空间是具有明确指向性的元素,人物活动的空间和人

图 2.2 《蜘蛛巢城》中的画面

物心理的空间构成了巧妙的对应。安东尼奥尼创作的《红色沙漠》这部杰作就是受了现代工业城市的典型环境刺激,影片展现了独特的视觉现实:废气、废水、污泥、漂浮于水面上的油渍、布满锈斑的高墙……远远望去像是一片红色的沙漠(图 2.3)。女主人公朱丽亚娜就在这个污染严重的工业区里挣扎,不断地逃遁、躲避。为了逃避同样令人窒息的家庭气氛,她投入了丈夫的朋友科拉多的怀抱,但这也不能给她带来任何安慰,反而徒增烦恼。影片的空间设计揭示了靠表演和对白无法表述的内在意蕴,它有针对性地表述了现代人的心理悖论,即"荒漠中的幽闭恐慌"。

图 2.3 《红色沙漠》中的场景

(四)选择富有造型美感的场景

自然景观在很多优秀导演的作品中得到了充分的展示,卓越的艺术家能够将自然界的景观转换成画框内与剧情密切相关的影像,形成强烈的视觉冲击力,把"死景"变为活物。①

《伊万的童年》是塔可夫斯基(又译塔尔科夫斯基)的成名作。在白桦林(图 2.4)的优美段落中,从那挺拔、粗壮有力的树林映入观众的眼帘起,它就和优美、诗性、纯洁无邪联系在一起。白桦林是俄罗斯大地上的精华,也是上尉霍林和军医玛莎爱情的栖息地。白桦林中,玛莎充满活力的青春形象唤起了霍林上尉对美好爱情的向往,行走在一株倒卧的白桦树上的玛莎竭力掩饰爱情来临时的惊慌和喜悦。当玛莎跳过壕沟时,霍林两腿跨在壕沟上,深情地拥抱玛莎。在这一刻,白桦林、爱情、战争这些意象交织在了一起,一个真实的白桦林意象引发了人们对美好和诗意、生活的残酷、瞬间和永恒的无穷联想。

在影片《阿拉伯的劳伦斯》② 中,所有外景和内景都是在阿拉伯和开罗的外景地拍摄。导演大卫·里恩一直偏爱浩渺的背景,他把一个人的壮丽生命在广阔无垠的沙漠景象中展现出来。地平线上逐渐移近一个个小黑

① 美术设计师韩尚义十分重视"景愈藏,境愈大,景愈露,境愈小"这一传统的美学观,他一贯以"藏"与"露"的艺术辩证法指导自己的创作实践。他在设计影片《林则徐》中林则徐的官邸时,往往选用寥寥几件典型道具加以突出,而使大部分环境藏而不露,营造出无穷的韵味。他在为影片《枯木逢春》设计血防站卫生院时,采用了江南典型的庭院式结构,用曲径回廊造成景的多角度,前后衬托,半遮半掩,使人感到余味无穷。参见回忆文章,东进生:《为了时代 为了人物——〈子夜〉美术设计与韩尚义的艺术风格》,载中国电影家协会编:《中国电影金鸡奖文集(第二届·1982)》,中国电影出版社 1983 年版。

② 长达四小时的《阿拉伯的劳伦斯》被誉为拥有"最高智慧的电影"。土耳其帝国统治下的阿拉伯半岛被分成多个部落,它们因为积怨而相互仇视。英国下级军官劳伦斯因为精通阿拉伯语,被借调去协助处理阿拉伯事务,他把有着血海深仇的部落联合起来,组织成了一个强大的团体。

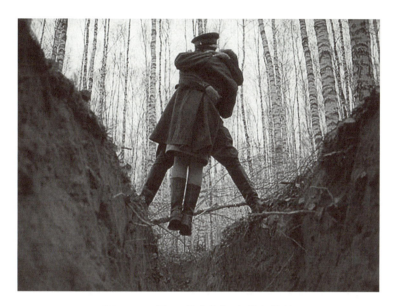

图 2.4 《伊万的童年》中的白桦林

点，强光下的沙漠如同湖水一样平静，骆驼的双腿似在空中悬浮，仿佛自水面上漂来，沙漠成为影片中分外重要的角色（图 2.5）。在劳伦斯用生命灌注的自由沙漠中，他发觉了自己对痛苦和荣耀的渴望，还发觉了人性中嗜血的隐秘心理。

图 2.5 《阿拉伯的劳伦斯》中的沙漠

在大卫·里恩导演的另一部史诗片《日瓦戈医生》中，辽阔的俄罗斯

大地从严寒到春花烂漫的四季风景，伴随着诗人日瓦戈医生多灾多难的一生。大卫·里恩让俄国大革命时期一段波澜壮阔的历史画卷徐徐展开，冰封的原野和无处不在的柔美琴声，表现了他作为一个电影诗人的敏感的内心世界。他借助帕斯捷尔纳克的小说和俄罗斯大地的精华，充分展现了自己的抒情品质（图2.6）。

图2.6 《日瓦戈医生》中的空镜头

二、内景拍摄需注意的问题

内景宽泛地讲是指室内的场景，但摄影棚（图2.7）内搭置的场景通常也被称为内景。

搭景拍摄有诸多便利，比如不受时间、季节的限制，灯光师布光的余地更大（但也有艺术家认为，在摄影棚里拍摄会失去在实景拍摄中才有的偶然和意外之事，而那些不可预见的事情经常是引发新颖想法的源泉）。

一旦决定搭景拍摄，接下来的工作就是要考虑怎样搭景，怎样布景，具体会涉及下面这些问题。

第一，场景应该是人物个性与心理动作的外延，好的美术师能够让观众

图 2.7　摄影棚

通过一堂景，了解戏的气氛、主人公的个性，预感到将要发生的事情。

影片《巴黎最后的探戈》的场景处理就很好地体现了人物的生存困境，是对资产阶级追求的"自由""逃避"等人生观做出的冷峻剖析和反省（图 2.8）。导演贝托鲁奇在场景处理上就有意突出"空"的意念：他特地搭了一个空公寓的场景，没有摆放任何家具，连一张普通的床也见不到，而作家保罗和女孩让娜相处的时间又被无休无止的做爱填满，他们以此来驱赶人生的空虚和孤独。显然，贝托鲁奇把空荡的房间比喻成现代人封闭、绝望的精神孤岛，一所心灵的炼狱场。

第二，追求实体效果中的逼真性。由于拍摄过程中要经常变换角度和景别，工艺制作就要做到尽可能逼真，以免穿帮。比如在影片《冰山上的来客》中，冰洞的场景是相当难搭的，创作人员不可能在摄影棚里用大量真冰造一个山洞，因为高强度的照明会使冰块迅速融化。后来，美工师和置景工人用景片、涂料、装满胶水的塑料袋、白蜡等材料，巧妙地将一个以假乱真的"冰洞"（图 2.9）呈现给了观众，即使是镜头拍到的细微局部

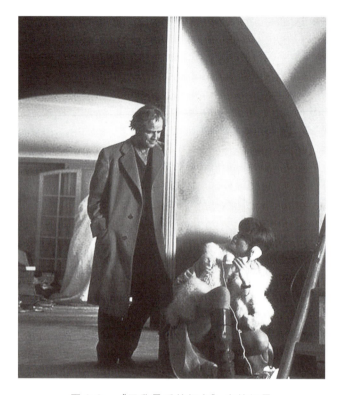

图 2.8　《巴黎最后的探戈》中的场景

也看不出破绽。

第三，内景能否拍得出色，关键问题还在于它能否给摄影师提供更多的拍摄角度。这里所说的角度是摄影师在取景框中能够构成章法的艺术要素，美术师恰恰要在一个个狭小的空间中给导演提供处理蒙太奇句子的更多艺术元素。

在摄影棚里，置景工、绘景师会按照美术师提供的草图和模型，搭置出拍摄所需的各种场景。为了使摄影机运动更自由，搭景的面积要比实际的面积大，通常是大一倍左右。而且从摄影镜头的性能看，它有压缩拍摄范围的特性，拍出来的效果看上去往往比现场的环境要小，所以不妨把场景搭得大一点。

第二章 场 景

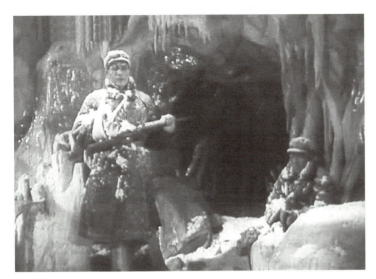

图 2.9 《冰山上的来客》中的冰洞

第四,创作人员搭建内景必须考虑到它与外景的衔接关系,这种连贯性包括环境方向的一致性,色彩、景物、季节、气氛意境等主体上的衔接、统一,这样才能真正达到合二为一的效果。①

在美学意义上,搭景更接近一个虚拟的世界。有的艺术家把摄影棚看成是自己挥洒想象力和创造力的场所。从 1961 年开始,导演费里尼在摄影棚里拍摄了他此后所有的影片,他把摄影棚当作自己的家、工作场所和疗养院,他想象着现实中的场景,以自己的方式重新建构世界。

三、外景拍摄需注意的问题

外景亦称"实景",即以自然环境或生活环境作为拍摄场景。在实景

① 有一则逸事,讲的是当年郭维跟史东山导演拍《新儿女英雄传》时的故事。有一次,史东山看到一堂内景:后面有一扇窗户,窗外有四个层次。他便说:老俞(美术师)真可爱,这才是电影的景。参见舒晓鸣:《中国电影艺术史教程》,中国电影出版社 1996 年版,第 49 页。

中拍摄，真实感更强，演员也更容易入戏。如果实景比较开阔，就有利于加强镜头的运动性和表现力。意大利新现实主义运动时期的导演和丹麦"道格玛小组"成员都坚持在实景中拍摄，他们对实景场地的选择偏好甚至到了入迷的地步。

很多导演都能找到一些独特的拍摄场景，但并没有很好地利用它：要么视而不见，没有看出它的好来；要么草草带过，弄得支离破碎，没给观众留下一个完整的印象；要么让环境游离于故事和人物，变成一堆缺乏生气的明信片。这样，导演非但没有突出，反而淹没了场景的优点，这是十分可惜的。

在拍摄外景时，要注意以下几点。

第一，要对选择的实景进行适当的改动（图 2.10）。原封不动就可以用的景毕竟是少数。尽管外景较为真实自然，但也需要经过取舍、提炼、加工才能构成影片的典型环境，使时代气氛、地方特色等方面均能符合影片造型的要求，并有利于场面调度。美工师可以根据总体要求，搭建或者拆除一些建筑物。关于建筑物内部，美工师也可以对其中的结构、陈设、色彩等做艺术处理，使银幕空间形象更加充实、协调和完善。

图 2.10 《夜以继日》拍摄现场

第二，外景拍摄受天气的影响比较大，光线变化会造成整场戏前后影调的不连接，所以要安排好实景中每个镜头的拍摄顺序，全景优先。

为了提高拍摄效率，同角度镜头要集中拍摄，尽量避免按情节顺序拍摄，减少摄影机和照明灯具的重复调度。外景选择的地点应尽量集中，以利于摄制组转场拍摄。

第三，如果选择在室内进行实景拍摄，要尽量选择低层建筑拍摄，因为如果楼层太高，窗外就没有安放灯光的位置。同时应尽可能将拍摄场地选在用电和交通便利的地方。

第四，拍摄外景时，要考虑场景之间以及外景和内景的衔接，让零散、孤立的外景点经过设计和加工后，构成影片的整体环境。在基耶斯洛夫斯基导演的《关于爱情的短片》中，男主角居住的楼房和他窥视的大楼根本不在一个地方，但基耶斯洛夫斯基通过镜头的组接，使两幢大楼看上去就像处于面对面的位置。

第五，实景拍摄要考虑费用问题。当年，意大利新现实主义导演采用的实景拍摄方式和他们能支配的拍摄经费有很大关系。他们原先设想用实景拍摄能节约资金，后来才发觉，在实景中拍摄经常比在摄影棚里拍摄花钱更多，因为要考虑街道封锁、车辆停放、租用发电机组等因素。于是，他们又不得不重新考虑在拍摄基地搭景拍摄。

第三章 光的运用

光线是塑造形象的基本造型手段。光线运用得合理、出色，对在银幕上刻画人物性格、烘托和渲染气氛、交流感情都能起到有效的作用。摄影师和灯光师共同参与对光线的处理。一般来说，摄影师对光线有一个总体的构思和设计，并提出要求，而灯光师是摄影师的设想的具体实施者。

一、光线是塑造形象的基本手段

光线是影像能够被记录在胶片上的关键因素。没有光线就是漆黑一团，看不到内容，更谈不上营造气氛。如果曝光不足，画面就会显得阴沉灰暗。只有光线这个基本物质条件存在，且有足够的强度，被摄体的形状、质感、明暗层次和色彩对比才有可能呈现出来。

因为人的视觉焦点通常先落在明亮处，所以照明不但能够使观众看清楚画面的内容，而且能够引导观众的注意力，让画面中的视觉重心不会被观众忽略。

灯光师打出一般的灯光效果比较容易，要不了几分钟，他就可以把整堂场景铺亮，自从有了阿莱灯以后就更容易了。但如果每一个场景都看上

第三章 光的运用

去明晃晃的，就会变成另一种单一。创作者要想获得使人眼前一亮的灯光效果，就需要在布光时做各种各样的尝试。灯光师要充分调动光影手段，让它们也参与整个影片的叙事，成为影片的有机组成部分。

布光是一项技术性较强的工作，也有一定的程式和规则，但并不是说它就没有创造性。相反，创作者一直在努力挖掘光线的表现力。例如在影片《罗生门》中，黑泽明以独特的光影表现了人物复杂的心理活动。在卖柴人进山砍柴的段落中，导演要求摄影师仰拍树梢和天空。按照常规，摄影机不能直接对着太阳拍摄，这在当时是电影摄影中的一项禁忌，因为摄影师会担心太阳光透过镜头，烧糊胶片。但黑泽明为了捕捉阳光透过树叶洒下来的光斑，展示光和影在森林里的变幻莫测，以暗喻人心的迷失，认为这样的设计是十分必要的。最后，该片摄影师宫川勇敢地接受了挑战，克服了技术上的困难，达到了黑泽明的要求。后来，在威尼斯国际电影节上，评论家更是把这个匠心独运的段落称为"摄影机初进森林"（图3.1）。

图 3.1 "摄影机初进森林"段落

影片《末代皇帝》充分展示了光的各种可能性，摄影师斯托拉罗在处理光线时，突出了光在溥仪人生各个阶段的变化。在溥仪的童年时代，斯

托拉罗让溥仪总处在屋顶、阳伞的阴影笼罩下,让他在大面积的阴影中生活。随着溥仪逐渐成年,对社会的认识不断加深,他试图摆脱外界对他的控制,在这个自我抗争的过程中,溥仪身上的光量逐渐增加。在东北沦陷时期,溥仪身上的阴影部分明显多于光亮部分;在他被新政府改造阶段,光与阴影不再对立,而是趋于融合与平衡。《末代皇帝》中光线发展的脉络展示了溥仪的心理变化过程,也就是,用光的运动写出了人物的变化。①从《末代皇帝》摄影师对光线的设计和运用中可以看出,创作者如果没有对时代、人物和环境的深刻理解和把握,是无法设计出如此意味深长的光线变化的。

图 3.2 《末代皇帝》海报

① 参见〔美〕丹·谢弗、拉·萨尔瓦多:《用光写作的大师斯托拉罗》,施湘飞译,《北京电影学院学报》1987 年第 1 期。

二、光的性质和光的方向

在光线创造影像效果时，其中起关键作用的是光的性质和光的方向。

（一）光的性质

光线的硬柔、光源性质不同，可以形成不同的光线形态：直射光线、散射光线、混合光线。

直射光线（又称硬光）主要来自一个方向，如室外阳光直射的情况，室内用聚光灯、碘钨灯等直接照明的效果。在实际拍摄中，直射光一般多用于主光或轮廓光。直射光线强度大，反差大，景物和物体表面有明显的受光面和背光面，会产生较黑的阴影和较硬的边线。直射光的优点是造型感较强，适合表现棱角分明的被摄体、展示人物性格。在影片《公民凯恩》中，凯恩的双重性格就是通过对比强烈的光线来表现的：有时他的脸好像被分成了两半，一半被强光照亮，另一半则隐没在黑暗中（图3.3）。

图3.3 《公民凯恩》中的特写镜头

直射光的不利影响是，它容易在物体表面产生局部高光光斑，在单一光源照明时，使造型显得生硬。如果不想让阴影区太突出，可以适当补充一些光线，调整对比度设置。

画面反差小的光线条件被称为**柔光**，有以下四种情况：

（1）太阳光被云、雾或高大建筑物遮挡，呈散射状照明状态；

（2）太阳还没升起和刚刚落下的这段时间；

（3）阴天和雨雪天；

（4）直射光被散光物质遮挡后产生的照明效果。

散射光没有明显的投射方向，照度平均、光线柔和，光比小，反差小，会造成物体边缘阴影不明显，物体材质也显得较为柔和。

散射光线色温偏高，形成的画面多是冷色调，不利于突出被摄体的立体形状，不容易拉开画面的影调反差。

摄影师可以根据具体影片的造型要求和不同胶片的性能，来选择不同的**光质**（直射光或散射光），调整用光量和光比，并借助滤光器、纱、烟雾等辅助物达到预期的效果。

影视用灯具分为两大系列：一为聚光灯系列，一为散光灯系列（图3.4）。如按色温也是分两个系列：高色温系列和低色温系列。按发热程度可分为热光源系列与冷光源系列。因为弧光灯温度高、费电，现在很少用，目前散射光源主要用环保的冷光源灯具和柔和的LED灯。

聚光灯

LED散光灯

图 3.4　摄影棚内常用的灯具

（二）光的方向

光源的方向不同，产生的效果也不同。在日常生活中，人们往往比较适应来自前方和上方的光照，而低角度照射的光线则可能产生戏剧性效果，比如在低角度打一束光，人脸就变得怪异。在影片《林家铺子》中，最后林老板准备卷资逃跑，摄影师钱江就利用油灯的脚光及夹光的反常效果刻画了他欺压弱小的另一面性格。

从光的方向、角度来划分，可以分成顶光、顺光、侧光、逆光等几种类型。

顶光是指光线来自被摄体的上方，如中午时段，太阳垂直照射时的光效。无论是拍摄环境还是人物，顶光的造型效果都不理想，因为光线来自顶部，光比大，被照射物体就显得扁平，缺乏中间层次，容易放大演员的面部缺点。

一般情况下，摄影师都会避免在顶光情况下拍戏，但也有借助顶光获得极佳效果的范例。影片《遮蔽的天空》中有一场戏安排在一个封闭的房间里进行，摄影师斯托拉罗在屋顶上开了个天窗，让强烈的太阳光直射下来。这束光显得特别亮，主人公一进这个区域就毛了，光线强烈到像是"溅"到人的腿上，让人直接体会到禁锢和自由的关系。

顺光是光线的投射方向和拍摄方向相同的光线，顺光的特点是能使被摄体均匀地受光，画面形象没有强烈的明暗反差。顺光虽然柔和，但显得平而缺乏层次感，这时候就需要更注重被摄体自身的色调配置。

侧光是光线从侧面照射到被摄体上面，光线投射方向与拍摄方向的夹角在 0°—90°，拍摄中最常用的是 45°侧光，因为它更符合人们的视觉习惯。侧光使被摄体出现受光面、阴影面和投影，层次比较清楚，明暗反差好，画面形象饱满，是理想的光线状况。

逆光光效是指，当光源照明方向处在被摄体后方，与摄影机镜头光轴方向直接相对时，被摄体就处于逆光状态。此时，主体与背景明显区分开来，形成一幅亮轮廓、暗表面的强反差画面，被摄体线条、轮廓鲜明，容易出层次。在影片《现代启示录》中，摄影师经常让主人公处在强逆光光效中，人正面偏暗，因为大反差，人物面部线条僵硬，看上去非人非魔，好像身陷地狱。在影片《农奴》中，摄影师也采用了逆光光效塑造主人公强巴，画面效果因而如版画一般，棱角分明。

三、用光观念

不同类型的影片会选择不同性质的光效：带有现实主义倾向的影片钟情自然光效；而对于带有表现主义风格的影片，创作者往往会在光线处理上做文章，让光线参与叙事。创作者将光线视为一种富有意味、生气勃勃的造型元素，以达到隐喻或象征的目的。

再现派强调用光的逼真性，追求接近生活真实的光线效果，对光源的处理充分生活化、合理化。再现派在内景打灯时有个原则，即得找到一个光源，找到空间中的一个点作为发光体所在，因此光线处理得自然，比较舒服。他们倾向于在一场戏中就用一个光源，因为生活中就是这样的，没有特殊情况，家中不可能把屋里所有灯都打开，那是不符合生活逻辑的。

在早期的电影创作中，因为技术上的限制，创作者的有些意图无法实现，但随着电影技术的革新、灯具和胶片性能的逐步改进，新一代感光胶片具备了感光度高、颗粒细、宽容度大、密度低、层次丰富等优点，为摄影师更加准确地还原现实提供了技术保证。人们一度认为，好莱坞影片之所以与众不同，有个重要的原因就是，新的大光孔镜头和高感光度胶片在

拍摄中发挥了重要的作用。高感片、大光孔径光学镜头的问世,为摄影师创造夜景光效提供了便利条件。摄影师可以按照场景中出现的光源(如油灯、蜡烛、手电等)控制曝光,创造夜景氛围,比起以往完全靠人工光模拟各种夜景光效,布光难度大大降低。

再现派的代表人物是法国摄影师阿尔芒都,他一直在做摄影质朴化的努力,希望展现出事物的本来面目。阿尔芒都认为实用的光线就是美的光线,他尽力做到光线在逻辑上比美学上更容易讲得通。阿尔芒都的代表作有影片《天堂之日》、《克莱默夫妇》(图 3.5)、《最后一班地铁》等。《天堂之日》就很好地利用了黄昏时天空橘黄色、金黄与阴影互相渗透的色调,既朴素又辉煌地塑造了独特的影像效果。

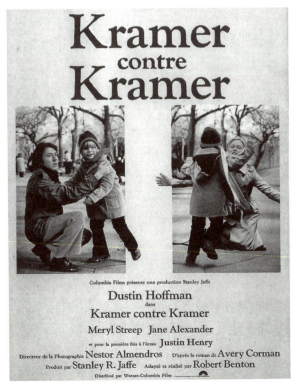

图 3.5 《克莱默夫妇》海报

但我们需要辩证地看待问题。追求生活化的光线处理，不是否定光线在塑造形象时的作用，更不是排斥摄影师充分利用这一造型手段的创造性。这种处理方式对摄影师的要求没有降低，相反可能更高，他们既需要寻找能够体现自然形态的光效，又不能让人觉察出人工的痕迹。

表现派追求光的唯美效果，希望通过光线设计表达创作者的主观感受。这类创作者主张让光处于自由状态，他们的作品带有强烈的个性色彩，创作者不怕违反生活常识，不回避用光的假定性。他们看重光线的装饰性，在光线处理上比较细腻，细节处理也十分用力，即便是一件服饰、一个挂件、一个眼神，都要用光线来勾勒。比如，著名华裔摄影师黄宗霑为了突出主人公的眼神光，费尽心机，最后利用黑丝绒做背景，终于达到了想要的光效。

通常，表现派的用光观念多适用于戏剧化电影以及超现实主义电影。

表现派的主要代表人物是斯托拉罗，他的代表作品有《巴黎最后的探戈》、《现代启示录》、《遮蔽的天空》、《末代皇帝》（图 3.6）等。斯托拉罗强调用光线来参与影片的表意，甚至干预影片的叙事。在 20 世纪 80 年代初，斯托拉罗就为了突出外景拍摄的画面效果，大胆地用强烈的人工光来改变光的方向。斯托拉罗每拍一部新片，都有意识地开掘光的新的表现力。在影片《遮蔽的天空》的最后段落，在男主人公弥留的瞬间，斯托拉罗的光线设计非常讲究：一开始，他用暖光打在人的脸上，后来他把光效变了一下，在关掉一盏暖光灯的同时，打开一盏冷光灯，那种感觉就好像主人公突然"罩上了一股凉气"[①]；在这一刻，斯托拉罗用生动的光效表达了主人公离开人世这一刹那间阴阳相隔的变化。

① 张会军、穆德远主编：《银幕创造——与中国当代电影摄影师对话》，中国电影出版社 2000 年版，第 208 页。

第三章 光的运用

图 3.6 《末代皇帝》海报

四、光的处理方法

（一）常规的布光法

如果在一个场景中，表现的主题比较单一，不需要人物调度，照明师一般会采用主光、侧光与逆光三方位的灯光架设法（图 3.7），必要时还可以增加背景光和人物的眼神光。这种灯光架设的方法简单、有效，每一个灯都能够达到明显的效果。当面对大场面，或者人物需要穿插调度时，就牵涉到更多的灯，设置也变得复杂，但基本原理是一样的。

图 3.7　三方位布光法

常规布光法的基本步骤如下。

第一步，确定主光位置。

主光是拍摄活动中最主要的照明来源，这种大强度的直射光能直接表现出被摄体的结构和质感，形成主要的阴影，勾勒出被摄体的立体形状。

主光源一般被放置在摄影机左右两边 30°角的位置，与地面成 40°角，略高于被摄体，这样做的好处是可以让影子落在地面而不是墙上，且不会有过于明显的阴影。在实践过程中，有些创作者违背基本的生活常识，比如不顾剧情提示的空间环境，任意设置主光源，甚至在同一角度拍摄的全景和近景中，也随意改变主光的方位，这样画面组接起来后影调就显得不统一，这是要避免的。

第二步，布置辅助光。

辅助光是补充主光的光线，它可以弥补主光在表现上的一些不足，平衡画面的亮度，减弱主光投射时产生的阴影，通常使用散射光照明器械。

第三章 光 的 运 用

辅助光经常布置在相对于主光位置的摄影机旁。辅助光的亮度不能超过主光，否则会和主光产生冲突，也会导致出现新投影。灯光师也可以将辅助光打到墙上或天花板上，折射后，光效就比较柔和。

第三步，布置轮廓光。

轮廓光来自被摄体后方或侧后方，使被摄体产生外沿轮廓。强烈、明亮的轮廓光用来强调主体的边缘与头发，具有修饰作用，能够展示被摄体的立体感和空间感，使得景物层次更加分明，线条突出，使得主体突出于背景。轮廓光的灯位要比主光稍高一点。

第四步，设置背景光。

背景光是指被摄体背景和环境的照明光线，它能够营造环境气氛，也能够使景物显出层次感。在设置背景光时，要注意整体光调的和谐统一，各个光区间的过渡要和谐。背景光的亮度不能超过主光，以免喧宾夺主。

第五步，勾勒眼神光。

眼神光是使人物眼球产生反光点的光线，可以使其目光显得明亮有神。用作眼神光的光源不需要很强的功率，且应注意不要破坏整体光效。

（二）如何处理室内光线

在室内拍摄，不受自然环境和时间因素的影响，而且光源稳定，可按照剧情和拍摄计划的要求，从容布光，制造出理想的光影效果。

为了更好地表现人物、场景的造型，完成对气氛和情绪的渲染，摄影师、灯光师应该在进入现场前就与导演统一思想，形成总体构思，对现场是否有空间架设灯具、在哪里放置器材等做到心中有数，并且能够根据摄影机的机位和它运动的路线，确定最佳布光方案。

如果室内亮度不够，可以在窗外、门外架设强力弧光灯和聚光灯，来模拟或增强日光，但要避免场景通堂亮，避免室内亮度超过室外亮度。

如果直射光太强，可以在灯前加磨砂纸或将聚光灯的光束投向浅色的墙壁或天花板，用柔和的反射光照明，这种方法可以解决影子过多的问题。

日光灯无法搭配钨丝灯或日光的色温，在白天室内的窗户旁拍摄时，两种不同色温的光源就容易混在一起①，这时可以校正室内光源的色温，使得它和阳光的色温一致。

在进行人物调度时，导演可以设定几个主要的表演区域，让灯光师进行重点布光，有明暗对比的安排胜于一个平面化的效果。

在拍摄夜景时，灯光增多，相应地，影子也会增加，这就需要做一些弥补工作。光源少，画面上的投影就少，光线之间的相互干扰也少，容易达成和谐一致的光效。摄影师黄宗霑跟著名导演冯·斯登堡合作拍摄了多部影片，他十分珍惜自己从大导演身上学到的经验，他体会最深的一点是，冯·斯登堡经常会指出，太阳光只有一个影子。

在布光时，打光和挡光同样重要。据说库布里克导演经常会在灯光师布完光后，绕场景转一圈，把摄影师布的光关掉一些。他认为在大多数情况下，关掉一些灯，一点不会影响整体的光影效果。

在内景照度不足的情况下拍摄时，画面的颗粒就会变粗，如果主光的照度过低，画面色彩就会变红，这时就要保持色温，确保人物的面部颜色正常、自然。同时，由于低照度情况下光圈开得大，景深较浅，导演在安排前后双人镜头时就需要认真斟酌。

室内照明还要避免下列完全违背生活常识的情况，比如：光源是一盏油灯，房间却亮如白昼；远离光源的人物或物体反而显得更明亮；主要人物光亮通透，次要人物或反面人物则黯淡；在照明条件没有改变的情况

① 混合光线是一种直射光线和散射光线混合在一起的照明光线，也指人工光和自然光并用的照明光线。

下，无缘无故地出现一束花里胡哨的光线；前后镜头的灯光效果明显接不上；等等。

（三）如何处理室外光线

大自然的光线千变万化、复杂微妙，创作者要准确地认识光线，摸透光的变化规律，在创作时才能够运用自如。

自然光是指太阳的直射光和散射光，是外景拍摄时的主要光源。白天在室外拍戏，借助自然光线就可以获得满意的效果，免去了布光带来的诸多麻烦。

如果人物处在逆光的情况下，脸部出现阴影，暗部可以用反光板反射阳光来处理。

在正常的天气情况下，上午、下午两个时段，照明条件比较稳定，摄制组都会利用这段时间进行拍摄活动。而从上午太阳升至60°—90°角，再移至下午60°角这段时间，是顶光照明时间。在顶光情况下进行拍摄不利于人物的面部造型，甚至会丑化人物形象。

在室外拍戏，尤其是拍白天的外景，摄影师不能控制阳光的变化，可能被偶然因素制约，常常会因为光线的突然变化而措手不及。这时就要根据光影的明暗和色温的变化，做出及时调整。在早晚时段，由于长光波的光谱成分属于暖色范围，光线呈橘黄色和浅黄色，是渐变的低色温；中间时段以白光为主，为稳定的高色温。

日落后的一刻钟内是拍摄夜景的好时段，此时天光尚能够使建筑物曝光，也能够使车灯和街灯清楚呈现，但这个时段很短，需要演员提前排练好戏，一旦光效具备，就马上进行拍摄。

在室外夜景的处理中，照度过高或过低都是要避免的：照度过高就没有夜景的气氛；照度过低，画面就显得灰暗，缺乏层次和反差。这时，摄

影师可以多运用逆光、侧逆光勾勒人物的轮廓；也可以充分考虑利用各种合理的光源，比如路灯、车灯、橱窗灯、蜡烛等，有意识地营造画面的空间感，增强夜景气氛。

（四）人物运动时的光线处理

影视摄影用光是个动态的变化过程，选择、处理光线就应该随时随地考虑空间、方位等的变化对画面光影结构的影响。

人物运动时的光线处理，可以采用连续照明的方法。比如由照明工举着主光或辅助光，随机位的运动移动，但使用手提灯时要保持稳定，以免光影晃动。可以将小型电瓶灯设置在摄影机头上，随着拍摄方向进行照明；可以将灯具放在移动车上，随摄影机位一起移动进行照明；可以在几个人物活动的重点区域进行布光，有目的地分隔光区，突出光线的明暗变化，使得光效富有层次。

（五）如何处理光的影调

影调是创作者综合运用各种光效而产生的明暗层次和明暗关系，是创作者处理构图、造型及烘托气氛、传达情感的重要手段。创作者如果能够合理把握光的强度、角度和性质，就会创造出统一的影调，一种光的韵味。因此创作者要控制好亮区面积和暗区面积、受光面和阴影面的面积比例。

灯光师可以用一些辅助手法营造独特的影调，可以在景物的层次安排上做文章，避免让光线直射，比如使光线穿过疏密相间的树林、竹篱、飘动的窗帘、雾状的烟尘等，这样，光的律动就在画面上体现出来了。

摄影师也可以用镜头前加纱的办法使得画面的整个基调显得柔和，像影片《母女情深》就是用这种方法，使影片的影调充满温馨的色彩，使影像效果和影片主题相符的。

第四章　色彩的运用

色彩是影像的重要构成元素之一，有了色彩，画面可以负载更多的信息。①

作为一种重要的造型因素，色彩不仅是形象的外衣，而且能够增加造型的表现力，感染观众的情绪。可以说，色彩的感觉是一般美感中最具大众化的形式。电影大师爱森斯坦认为："电影只有在其变为彩色的时候，才能够获得形象与音响的有机统一的彻底胜利。只有到那时，我们才能够为旋律的最细微的曲折处找到美妙的视觉等价物。"②

创作者在处理色彩时，除了要准确还原色彩外，更要考虑如何充分发挥色彩的表现力。

一、把色彩设计纳入总体造型设计

色彩设计是影片总体造型设计的重要组成部分和不可或缺的环节。

① 营销界有个著名的"7秒定律"，指消费者会在7秒内决定其购买意愿，而在这短短7秒内，色彩因素占67%的决定作用。

② 〔苏〕尤列涅夫编注：《爱森斯坦论文选集》，魏边实、伍菡卿、黄定语译，中国电影出版社1962年版，第428页。

影片的色彩基调、重场戏的色彩效果，都需要导演和摄影师、美工师反复讨论后决定。影片的色彩基调往往一开始就被确定下来，创作者在开机前就已经了然于心。色彩基调应该和导演的总体构思是合拍的、和谐的，体现创作者对影片主题、风格、样式、造型的理解，否则色彩运用即便再出色，也只是色彩的展示，只会喧宾夺主。

艺术家在考虑诸多影像元素时，首先会判断它是否和内容、主题合拍。影片《愤怒的公牛》是马丁·斯科塞斯在1979年导演的作品，描写一个拳击手的跌宕人生。马丁·斯科塞斯拍了影片的一些片段后，请他的老师、美国德高望重的导演迈克尔·鲍威尔（影片《红菱艳》导演）提意见，老师看完样片后对马丁·斯科塞斯说：你拍得太血腥了，这样会冲淡观众对人物命运的关注。马丁·斯科塞斯觉得老师提的意见很有道理，就把影片改为黑白片，只在几个回忆片段中用了彩色。

创作者有了宏观的思考和对全局的把握后，就可以确定整部影片的色彩基调。它是创作者为形象创作注入的贯穿性情绪，是画面总的色彩倾向，是整体效果、局部色调的多样统一。单个镜头的色彩处理应该统一在大的色彩关系中，一旦这种情绪贯穿每个画面，就会产生统一的、和主题思想吻合的视觉效果，如明快的、浓郁的、绚烂的、单一的等。影片《林家铺子》采用了青灰色的整体基调，这种基调传递出那个时代沉重和压抑的氛围。影片《一个都不能少》的摄影师起先考虑，该片的色调要同张艺谋以前的作品《秋菊打官司》的黄色调区别开来，想用偏灰蓝的色调来处理这部影片的色彩，但张艺谋并没有采纳摄影师的建议，因为该影片的情感主题是温暖的，用冷调子就无法体现，最后还是选定了黄色调作为影片的色彩基调。

在影片《菊豆》中，张艺谋又一次充分利用了色彩视觉的特点，突出了色彩感强烈的红色：两人偷情时缠绕着的红布，杨天青及其儿子的葬身

第四章 色彩的运用

之地是血红色的染池,红色的火苗烧掉了欲望和罪恶交织的染房……

摄影师也可以通过其他技术手段,比如选择特定的拍摄时间、后期配光、加滤色镜、通过调整色温控制画面色彩来创造理想的画面效果。在影片《黄土地》的色彩处理中,创作者有意用沉稳的土黄色作为影片的色彩总调,体现主色调的镜头在数量上就占了绝大部分。摄制组在陕北拍摄时发现,由于水土流失和干燥的气候,那里的土地颜色已经泛白,明度比较大,为了使色彩关系呈现出凝重的油画调子,摄制组决定尽可能把拍摄工作安排在黄昏和清晨进行。后来,张艺谋做了一个实验,他发现,当底片曝光较为充足时,用大光比来压,样片就会达到想要的效果,再加上升电压,颜色的分量就重了。[①]

二、用色彩帮助导演体现创作意图

色彩在情节发展中能够突出人物的性格、处境和情绪,也可以表现某种象征理念。

影片《红色沙漠》在 1964 年上映,是安东尼奥尼执导的第一部彩色电影,也被誉为世界电影史上第一部真正意义上的彩色电影。安东尼奥尼大胆改变了景物的自然色彩,用大量的红色、灰色和黄色重新为周围的环境涂上色彩,暗示工业社会里人们焦躁不安的情绪,而弥漫着黄色烟雾的工厂区给人一种窒息感,明显地表现出了女主人公的心理阴影(图 4.1)。获得第 44 届柏林国际电影节最佳导演奖的影片《白》是一部表现世俗之爱并揭示其实质的影片,说明世俗之爱是患得患失、苍白、肤浅的爱。影

[①] 张会军、穆德远主编:《银幕创造——与中国当代电影摄影师对话》,中国电影出版社 2000 年版,第 143 页。

片中白色光调的运用和内容是一致的，白色并不象征圣洁，而只是代表冷漠。如果说影片《白》是对单色调的创造性运用，那么影片《天生杀人狂》则是充分展现了色彩的丰富性，导演将黑白、彩色交错运用，用纷乱、迷离、变化多端的色彩处理表现主人公的狂躁和疯狂。可以说，拍摄这些影片的艺术家都充分挖掘了色彩的表现力。

图 4.1　《红色沙漠》画面

在色彩运用中，有一些约定俗成的习惯，但创作者也可以根据导演构思的需要，反其道而行之，达到出人意料的效果。例如，一般是用彩色表现现实时空，用黑白色表现过去时空，但在影片《阳光灿烂的日子》中，现实时空是黑白的，过去时空是彩色的，这种个人化的处理，并不是导演有意要标新立异、在色彩上故弄玄虚，而是根据影片的内容做出的大胆选择，它和导演对特殊年代的认识有密切的关系。同样，在影片《我的父亲母亲》中，色彩处理也是有心理和现实依据的。这部影片的故事是围绕儿子（主人公）回乡料理父亲的后事展开的，主人公的情绪低落、压抑，大家都沉浸在对一个乡村教师的怀念和追忆中，导演用黑白效果，使影片更增添了肃穆的气氛，也更能传达出沉痛的感觉。也正是有了这个黑白色段落的铺垫，当彩色段落出现时，影片前后的影

像效果就形成了强烈的视觉反差。回忆部分表现的是父母亲的年轻时代，两个人如何克服各种磨难走到了一起，关于那段青春岁月的记忆是浪漫的、抒情的、甜蜜的，于是导演用了彩色片，这就加深了观众对往昔美好时光的印象和留恋之情。

三、用色彩感染观众的情绪

对于大自然中的颜色，人眼最敏感的就是色彩关系。一般认为，某些色系比如红色和黄色象征热情、温暖，而某些色系比如蓝色和绿色则代表冷静、清凉。

通常暖色调（红色、黄色、橙色）使物体看上去大、近、重、持久，代表不安、暴力和刺激，常常使影像突出。冷色调（蓝色、绿色、蓝紫色）就使物体显得小、远、轻、短暂，代表静谧、孤独和庄严，常常使影像淡化。黑、白、灰既不属于冷色，又不同于暖色，常被称为消色。消色的个性不明显，它既可以与冷色搭配，又可以与暖色搭配，如处理得当，可起到画龙点睛、雅洁的效果。

将色环上位置相差较远的颜色，比如绿色和红色放在一起，就会产生强烈的反差，显得跳跃、活泼。如果是同色相配，把位置相近的颜色放在一起，往往会给人以和谐、统一、高雅的感觉。

色彩作用于人的情感时迅捷而富有冲击力，可以从情绪上感染观众。在色彩处理中，为了突出造型，表现主要人物在特定场合中的情绪色彩，创作者往往会对人物或人物的某一部分、局部环境进行特殊的色彩设置，该色彩与背景色之间能形成明显的对比关系。影片《辛德勒的名单》整体上被导演处理成黑白片，但在纳粹军队屠杀犹太人时，有一个镜头中出现了红色：一个穿红衣服的小女孩出现在街道上（图4.2）。这一处重点色的

运用对画面造型起到了画龙点睛的作用,这点红色与整个黑白影调形成了极具冲击力的视觉对比。①

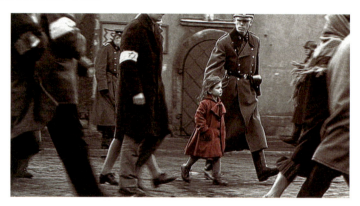

图 4.2 《辛德勒的名单》中的小女孩

在影片《简·爱》中,简·爱大部分时间以黑色、棕褐色的服装示人,这样的设计和她压抑的生活状态合拍。当罗切斯特向她表白爱恋之情时,简·爱沉睡的心灵被唤醒,于是她的服装也换成了一套浅色的碎花裙子,在葱绿色的青草地的映衬下,她变得清新悦目。当罗切斯特突然离去,可能要和一个贵妇人订婚时,简·爱又陷入痛苦,她换上黑裙子,生活又像死水一样沉寂。色彩强烈地渲染了她的心情,形象地传达出了她情感的变化。

四、处理好色彩间的关系

在色彩的创作过程中,创作者要有意识地进行色彩的设计和配置,也

① 著名导演王童认为,斯皮尔伯格此处的处理手法受到了黑泽明的影片《天国与地狱》的启发。黑泽明在 1963 年拍摄《天国与地狱》时,就开启了在黑白影像中染色的先河。影片描写了一个富商子弟的绑票案,人质被押置在一座焚化炉里,黑泽明就把它的烟囱染成了红色,立刻就创造了"吸睛"效果。参见蓝祖蔚:《王童七日谈——导演与影评人的对谈手记》,台北典藏艺术家庭股份有限公司 2010 年版,第 243 页。

第四章 色彩的运用

就是有目的地进行色彩构成,对各景物的色块分布、各种颜色的相互关系进行合理配置,包括各个色块的面积大小,色彩明度、饱和度的对比与变化,主体色与背景色的关系。

在色彩关系中,和谐是第一位的,不管采用什么样的配色方案,都要取得和谐的基本效果。为了让色彩的基调统一,可以让画面内的环境、服装、化妆、道具的色彩有意识地向总体色彩基调靠拢,而不是色彩杂乱堆积,无章法的色彩堆积是很难构成艺术创作的。当然,"一致,并非一色,而是色彩丰富的统一"[1],色彩的协调是指画面中主要色彩之间的和谐关系,它可以通过对同一色系色彩的运用来达成,比如在画面中运用统一的红色、黄色、橙色等暖色系列,既有不同色阶的变化,又不使画面中的色彩变化显得突兀。如果影片的色彩基调是红色,那么场景内的环境、演员的服装、道具等的色彩,都可以选用红色或与红色靠近的颜色。在影片《红高粱》中,为了突出主人公爱憎分明、敢爱敢恨的情感色彩,导演选用了浓烈的红色作为主色调,摄影师还有意加了 N085 型号的滤色镜,使影像显得更加热烈[2],凸显了主人公一往无前的浓烈个性。

色彩的协调不仅体现在单幅画面上,也体现在上下衔接的画面中。在影片《大红灯笼高高挂》中,张艺谋用风格化的色彩基调来渲染情绪,创作者拿掉了场景里的其他色调,有意选择用灰砖砌成的厚墙这种灰色调子,这与故事和人物命运的悲剧性相符。

[1] 韦林玉:《故事片摄影师的素质和技能》,中国电影出版社 1982 年版,第 25 页。
[2] 顾长卫拍《菊豆》时加了七片滤色镜,他追求唯美的影调,喜欢在摄影机前加东西。影片中有大量高粱的镜头,编导本来的设想是那种半透明的效果,叶子发黄发绿,但因为种错品种,油绿的叶子就跟塑料做的一样。编导和摄影师发现问题后,马上做了补救,有意识地加了滤色镜,在现场拍戏过程中就校正了那种绿色。

第五章 构 图

一、景 框

观众进影院看电影,就好像买下了一个固定的取景框,他看到的一切都是通过这个固定的取景框获得的。电影银幕是一个由两对平行、相等的边线构成的矩形框架,宽高比是一定的,比如1.37∶1的普通银幕画幅、1.66∶1的宽银幕画幅,以及2.55∶1的遮幅式画面。

不管创作者用多大的广角镜头,也只能在固定的景框里考虑要表达的内容;不管有多少内容,也只能在一个规定的范围内做文章。即便随着电脑特技的发展,阿甘可以跨越时空和肯尼迪总统握手,"无中生有"的景象越来越多,但它们还是在一个景框里,这是创作的前提,也是一种制约。

在艺术创作中,任何一种艺术转换都是有限制的,都会受到诸如语言、材料、媒介、载体的限制,艺术本来也不是对生活的复写。银幕上的框架似乎是对视野的一种限制,但电影画面的形式特征正是从这一限制中产生的,正因为有了这个局限,电影才能依靠连续不断的不同画面来表现事物。即便是在景框之内的事物,超出景深的影像也是模糊的,此外,还

第五章 构 图

有透视方面的缘故,不能完全还原影像的真实感。这些限制催生了电影的蒙太奇要求和特殊表现手段,框架所限定的平面空间是艺术家施展技艺的舞台。

阿尔芒都说过:我需要这样一个有四个边的画框,我需要这种限制。① 画框是一个伟大的发现,框架给予人们一种观察世界的方式。框架是一种分析工具。景框把电影和生活区别开来,艺术家对纷乱的现实进行取舍,选择一些东西,突出表现那些主要的东西,剔除芜杂或者次要的东西。他之所以选择这些而放弃别的东西,是因为他找到了一种最好的表达方式。

对一些优秀的创作者来说,他们有能力不断突破这个边界,他们一生都在探索画面、声音的表现力,让观众可以走出画面,走进生活。而对另外一些导演来说,他们的内心是模糊、盲目的,没有判断能力,与其说他们在拍摄电影,不如说他们做的工作只是填满这些画面。从这个角度说,边界的存在是必要的,这个景框也是一个判断的标准,它成了优秀导演和平庸导演的分界线。

对于电影画面而言,摄影机取景器与银幕边框,便是电影视觉空间的起点与终点。电影理论家戴锦华认为:"在绝大多数情况下,一幅电影画面中的某个元素的意义,是通过它与画框的相对关系来予以确定的。"② 画框的四条边线是四条静态的线,但当框架内放置了视觉元素的时候,这四条边线与视觉元素之间就"构成了一种张力……任何一个物体摆放在这个平面中,都将受到四条边线的力的作用,只不过在画平面中所处的位置不同,受边线的力的作用的方式也不同"③,当画面内物体的运动与边线相对应时,视知觉就产生了新的印象。

① 转引自朱羽君:《电视画面研究》,北京广播学院出版社1989年版,第4页。
② 戴锦华:《电影批评》,北京大学出版社2004年版,第7页。
③ 高雄杰:《影视画面造型》,中国电影出版社2004年版,第46页。

画面的各种变化都受框架的制约，比如主体在框架中所处的位置、它与框架四边的距离以及主体和框架面积的大小比例。

框架移动的方向和运动速度，运动的动势、轨迹和速度都被静止的矩形边线清晰地衬托出来，直接诉诸观众的视觉。

二、构 图

"构图"原来是一个美术用语，为"组合、构成"的意思，它指艺术家在一个空间中安排和处理表现对象的位置和相互关系，把个别和局部的形象组成画面整体。在中国传统画论中，构图被称为"章法"或"布局"，也有界定为"经营位置"的，章法要求有稀、密、大、小，有粗有细，有大有小，要给看画的人以有画处是画、无画处也是画的意境。

而电影中的构图，按照中国电影出版社出版的《电影艺术词典》中的解释，就是被摄体在一定幅度里的美的结构，是被摄体在画面中占有的位置和空间所形成的画面分割形式，其中包括光、影、明暗、线条、色彩等在画面结构中的组合关系，它们共同构成视觉形象。当然，最主要的还是像阿尔芒都说的那样，是创作者安排布置事物的能力。①

画面是电影语言的基本元素，每一幅画面都是具有独立形式感的个

① 再具体一点讲可以涉及以下内容。美术师东进生提出，通过长期的艺术实践，人们懂得了绘画需要构图，而且总结出了一些绘画构图的法则，概括起来有下列几种，即选择、趣味中心、均衡、空间处理及明暗虚实的布置、韵律、运动的表现、画面的方向性等。构图的第一要素便是选择。在绘画中设置趣味中心的目的是吸引观者首先把注意力投向某些部分，有意识地引导观者先看什么、后看什么，从而使静止的画面变得生气勃勃。还要注意画面布局的主次、前景与后景、画左与画右、上面与下面、总体与局部形体的安排，使之既不绝对平均，又不轻重悬殊，这就是构图的均衡性。东进生：《电影美术师的天地》，中国电影出版社1993年版，第42—48页。

第五章 构图

体，它具有自身的严谨结构和承载各种信息的能力。爱森斯坦说，画面将我们引向感情，又从感情引向思想。导演一旦决定拍什么，便转而关心如何拍，如何用摄影机来记录和塑造被摄体，在有限的画框里面，对现实进行安排，如：

要确定画面框定的范围，一个画面内应包括多少内容？

什么是主体？什么是陪体？

摄影机应当距离被摄体多远？

同时，摄影师要善于选择拍摄方向与拍摄角度，要把表现对象及各种造型因素有机地组织在画面中。

苏联导演罗姆在拍摄影片《羊脂球》前，向爱森斯坦取经，问他如何拍影片的第一个镜头——一双靴子的特写。爱森斯坦说：你就设想自己拍了这个镜头后，走出摄影棚，遇到了车祸，这样你就会认真对待每一个镜头。爱森斯坦的忠告有些极端，但要取得好的画面构图效果，艺术家是需要一股"语不惊人死不休"的劲头的。国画大师李苦禅有一句名言：我们画家是自己画面的上帝，应当自己去创造自己的万物，去妙造自然。电影创作者若能很好地借鉴中国传统绘画的美学观念，真像艺术大师那样把自己当作"画面的上帝"，去"妙造自然"，那么，他所呈现出来的画面就一定是有个性和韵味的（图5.1）。

很多专业院校会给导演系的学生开设绘画史课程，而且要求学生多观看画展。美术素养的训练是十分必要和有效的，它可以让学生静下心来，长时间去跟要表现的人物、景物交流，考虑整体结构，观察局部和整体的关系，揣摩机体、质感、光线和颜色处理，勇于表现自己的造型意图。如果学生一开始就处在艺术世界里，久而久之，他们就会像画家一样观察、思考问题，眼光变得更敏锐，审美能力得到提高，构图就变成他们自己艺术血脉中自然而然的事。

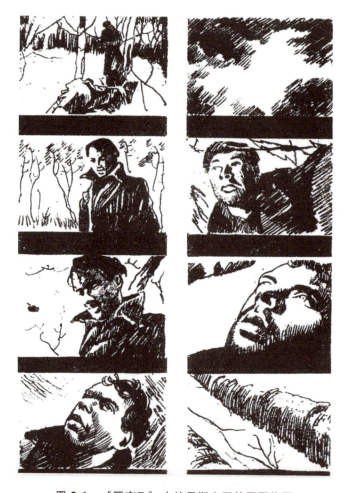

图 5.1 《雁南飞》中鲍里斯之死的画面构图

画面构图除了要注意完整和严谨外,即便是运动镜头,也可以通过人物位置的调度、前后景的搭配,使观众从中获得全新的感受。中国香港导演严浩非常注重画面构图,他对空间的分隔很感兴趣,也注重摄影机和演员的互动,形象地称之为"演员和摄影机共舞"。这就需要两者之间有十分默契的配合。比如,有时候特写镜头太大的话,演员稍微动一下,这个镜头就可能报废。在拍摄影片《滚滚红尘》时,林青霞开始很不习惯导演的"好

动",但当林青霞把她的演绎工作当作和摄影机共舞后,就产生了意想不到的效果,那些充满美感的镜头仿佛汇聚成了一条由力量和情感组成的河流。

三、一般构图规律

在画面布局的过程中,导演要想把线条、形状、色彩、影调等元素有机地组织安排在一个矩形平面内,就要处理好主体与陪体、前景与后景、运动与静止之间的关系。构图既要多样,又要统一,不多样就显得单调死板,不统一则散乱无形。要做到有聚有散,讲究疏密、轻重关系;也要做到有宾有主,切忌宾主不分、喧宾夺主(图 5.2)。

图 5.2　有关构图的几点原则

(图片来源:参见〔美〕唐·利文斯顿:《电影和导演》,陈梅、陈守枚译,中国电影出版社 1983 年版,第 61 页。)

（一）单幅画面的构图要和影片的总体风格相一致

在电影里，画面构图的决定性因素通常是剧情。影片的题材、风格样式不同，运用的构图处理手法也不同。有的题材要求不见摄影，有的题材则要求看到摄影的存在。好的画面构图能够在情绪上辅助影片的戏剧性，比如用平衡或不平衡、对称或非对称的构图来达到需要的效果。影片《大红灯笼高高挂》（图5.3）的画面给人的总体感觉是稳定：影片的第一个镜头是一个平面的、对称的画面；第二个镜头是颂莲从画面中间走来；第三个镜头是颂莲在横向走到画面中间的时候，改成纵向迎面走来。导演和摄影师这样的设计就是用画面为影片定下了一个基调：这是一个严格按照规矩办事的空间，而这恰好和影片要表达的主旨吻合，突出体现了主人公被封建规矩制约得近乎窒息的一面。

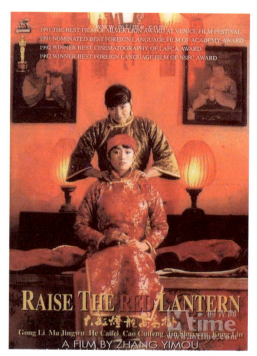

图5.3　《大红灯笼高高挂》海报

（二）突出主体

构图时既要把每一物体（人）的形状分开，同时要考虑到人与物体、人与背景或者布景之间的相互关系。单个镜头持续的时间毕竟有限，可能一晃而过，观众不能像欣赏一幅画那样停下来慢慢地享受，弄清各事物之间的微妙关系。画面如果刻意强调多样，强调丰富，没有统一的构思，不突出主体，没有相互间的呼应，就会给人凌乱、头绪太多的感觉。

画面要有一个趣味中心，就是说，有特别吸引观众目光的一个点。在一个镜头里不管有多少人和物，总要有一个主体或一个群体是趣味中心。创作者要把观众最感兴趣的视觉元素放在主要位置上，集中力量突出被摄主体形象及其情绪。主体是整个画面的视觉中心，是画面结构的支点，是表达主题的核心内容。创作者可以通过画面空间面积的分配、位置的安排来突出主体。陪体是指画面中的陪衬部分，陪体往往处在靠近画面左侧或右侧的边缘地带，起到修饰、烘托主体的作用。创作者要合理处理主体与陪体、主体与环境的关系，陪体最好能与主体内容构成呼应关系。出于美学的需要或者特殊的考虑，处于边缘位置的人和物也会起到奇效。比如影片《大红灯笼高高挂》中老爷的位置安排，他的位置始终处在靠近边框处的暗部，给人阴森和捉摸不透的感觉。

画面中除了保留必需的内容外，要想办法去掉那些多余的、有碍主体和陪体发挥作用的内容，排除干扰因素（如果人物的背后刚好有灯柱或树枝，就要重新安排位置，避免"头顶灯柱"或"头上长树"的怪异画面），以免分散观众对主体的注意力，充分做到"简明扼要"，用特吕弗导演的话来说，就是"把它弄干净"。

1. 构图变化

电影银幕的画幅结构是为美好的构图精心设计的。长方形银幕本身

体现了构图最重要的原则之一：黄金分割。

1∶0.618的黄金分割率是最合适的分割比例，这就要求，创作者不能把引人注目之处放在画面的几何中心。"井字法"图形或"九宫格"图形的依据也是黄金分割。如果把画平面分成左中右三等份，中间的那两条垂直等分线就是趣味线；如果把画平面再分成上中下三等份，那么两条水平的趣味线就与两条垂直等分线一起构成了俗称的"井字法"构图或"九宫格"构图（图5.4）。最能吸引人目光的地方是"井字法"图形或"九宫格"图形中间那两条水平线和两条垂直线相交点处的四个区域，因此，水平线和垂直线相交点处的四个区域就是安排主体的最佳位置。

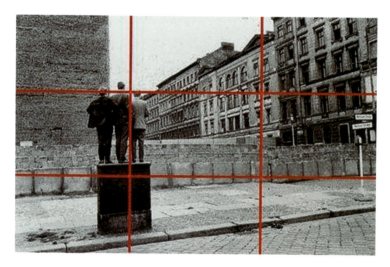

图5.4 "井字法"构图或"九宫格"构图

2.前景、中景、后景的安排

在画面中，导演对人物、物体位置的安排可以体现出该人物、物体的重要程度。因此，导演会充分利用前景、中景和后景进行创作，组织、安排人物的相互关系。这种将画面分隔成不同区间的方法，不仅能在一个平面内制造纵深效果，也能改变形象的主次关系。

主要人物常常被安排在中景位置。前景和后景中的人物和物体一般对中景的人物和物体起烘托、修饰和解释作用。前景在画面中位于主体前方，它一般是陪体或主体周围环境的一部分，通常处于画面的边角位置，创作者经常会取其一部分内容，让观众感觉到它的存在，但不会过度渲染。在全景镜头中，树枝、门窗或其他道具可用来形成天然的框架，前景中出现的这种框架会使画面显得有深度、有生气。但也有例外，有些前景也可以参与叙事，比如在影片《阳光灿烂的日子》中米兰初见刘忆苦那场戏，戏份就全部集中在前景上。

视觉效果不光是对画面前景，也是对画面后景的理解。前景好，只能算是达到了一半效果。后景是位于主体后方的人物和景物，比如人物活动的环境，它是构成画面生活氛围的部分。对后景的理解不仅要准确，而且要独到。看塞尔维亚导演库斯图里卡的影片，画面的后景总是有设计的，要么是有人在运动，要么是有其他动体，库斯图里卡希望自己的电影没有和生活相剥离。

（三）合理利用视觉心理

视听语言建立在对人的视听感知经验模拟的基础上。在画面构成中，创作者偏爱 S 形线条和 X 形线条、三角形和圆形构图，这些线条和形状被认为具有内在之美。

力学上已经证明了三角形结构具有稳定性，因此在三人画面中，创作者往往把他们安排成三角形构图。在影片《死亡诗社》最后一场戏中，学生们站到桌子上向基廷老师告别。站在桌子上的人物共同形成了一个稳定的三角形构图（图 5.5），这样的构图更容易强调学生们发自内心的、强有力的敬意。

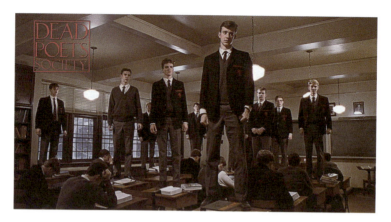

图 5.5 《死亡诗社》中的三角形构图

影片《朱尔和吉姆》（图 5.6）讲述了一个女孩徘徊在两个男友之间的故事，三个人的关系虽然经常错位但又相互关联。导演和摄影师有意采用了大量的三角形构图，对他们的浪漫关系做了象征性的描绘。

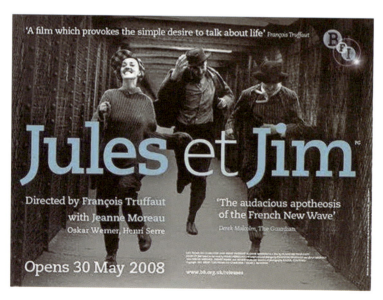

图 5.6 《朱尔和吉姆》海报

画面顶部的分量比底部要重一些，在安排人和物时要避免"头重脚

轻"。处于画面上部位置的人可以体现权力、威望和雄心，对下方的人有控制作用；同时，具有支配权的人往往占有较大的空间。而处于画面下方或底部的人往往代表从属、脆弱和无力。在影片《林海雪原》（图 5.7）杨子荣献"进见礼"那场戏中，导演对人物位置的安排就充分说明了这一点。威虎厅里，八大金刚和众山匪分立两旁，正中央是高高在上的座山雕的虎皮宝座，画面是典型的三角形构图，画面核心显然在三角形的塔尖位置。这场戏开始，座山雕从他的宝座上走下来，宣布对杨子荣的嘉奖令。一个正式的仪式应该是相对严肃和庄重的，但导演让座山雕在行走中说完台词，而且说完后并没有坐回他的椅子。这一看上去并不严谨的场面调度，其实是导演苦心经营的，目的就是突出主人公杨子荣的高大形象。他让杨子荣处在画面顶部，而威虎厅的主人座山雕却在他左下方，明显处于从属位置。杨子荣右手举碗，右腿更是夸张地踩在石阶上，摆出潇洒的弓马步姿势，作俯视众人状。这一撇开场景主人座山雕、烘托杨子荣形象的构图，尽管违背生活常理，却达到了当时主流意识形态的规范要求。

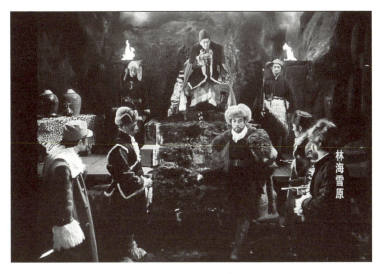

图 5.7 《林海雪原》画面

如果画面中各个部分相对均衡，观众就习惯从左往右看，这与人们多年来养成的阅读习惯有关，因此在安排人和物时，左边的人和物相对要更吸引人。

构图的另一个要点就是，画面要紧凑，除了说明故事所必需的元素以外，画面不应该包括更大的范围，否则就会显得松松垮垮。但取景也不要让人感到局促或过于受束缚。

（四）巧妙利用"隔景""借景"和"引景"

中国传统画论中经常提及的"隔景""借景"和"引景"效果，对电影画面构图的经营也很有启发。

"隔景"是充分利用前景以及安排较多的景物层次。在具体选景过程中，可以利用门窗、帘子、玻璃、烟雾、雨和建筑物的局部做前景，形成画面的纵深感，使影调富于变化。比如在影片《罗生门》中，女主角真砂出现在森林中时，她的帽檐上垂着一层纱巾。正是这条薄如蝉翼的纱巾增添了真砂的神秘感，使真砂更加性感撩人，以至于多襄丸心生歹念。在影片《恋恋风尘》中，阿远去裁缝店找阿云时，导演侯孝贤总是安排两人隔着铁栏杆说话。这两个例子都展现了隔景之妙。

"借景"是借助背景中的物体，形成画面的景深效果。拍室内场景时，可以把人物安排在窗前活动，借助窗外的景物使画面透出一股生气。在室外拍摄时，应尽量把后景中有特色的景物带入画面，增加造型美感。比如影片《秘密与谎言》中"母女相见"这个长达九分钟的固定镜头，前景是母女俩的双人中景镜头，后景是窗外的街道，不时有新的视觉元素经过画面。影片《征婚启事》中有大量的谈话镜头，导演也有意把谈话的地点安排在门窗前面，以便画面显得通透。

巧妙地利用镜子，也能够起到"借景"的效果。大卫·里恩的影片

《日瓦戈医生》中有一场是拉拉和勾引她的维克多约会的戏,拉拉穿了维克多给她买的红色礼服在屋里等候。维克多进屋后示意拉拉转一下身子,这个镜头很有创意,一般马上会接一个拉拉的全景,展示她的新衣。但大卫·里恩没有这样做,他在维克多面前放了一面镜子,从镜子中,我们看到拉拉转动身子(图5.8)。在接下来的对话和冲突中,导演不时地利用镜子,不需要场面调度和分切镜头,就一目了然地表现了两人的位置关系。

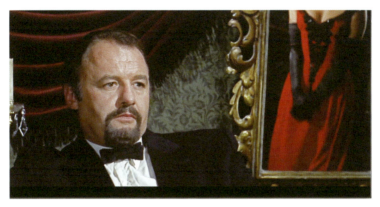

图5.8　《日瓦戈医生》中的借景

"引景"是利用线条把观众的目光引向趣味中心,如向远方延伸的道路、河流、树林、电线杆等。有些线条是实线,有些是虚线,这些线被称为"动力线"。如果是直线,通常以对角线的方式穿过画面;如果是曲线,它们在画面中沿着一个优美的"S"形从前景向画面深处延伸和指引,形成纵深的三度空间的效果,巧妙地打破了画面的封闭性。影片《黄土地》《我的父亲母亲》《穿越橄榄树林》中都有道路的镜头,创作者就在道路的线条上做文章。张艺谋担任影片《黄土地》的摄影师时,为了让画面有牵引视线的线条,特地让美工部门在黄土坡上踩出一条新路来。

(五)使画面显得均衡

对于经典电影来说,其符合人们日常心理活动的平稳、和谐、均衡的

理念是基本的构图原则。

如果创作者把人和物都安排在中轴线的一侧，另一侧空荡荡的，画面就会显得重心不稳。要使画面均衡，一种办法是以画面的视觉中心为支点，让上下、左右各种视觉元素之间力的抗衡趋于均势；另一种办法是以画面的视觉中心为起点，向左右或上下做水平、垂直或放射状排列，使各边的图形数量和形状相等或相似，从而形成稳定、和谐、均衡的视觉效果。

对称是一种思想，人们希望借助它来解释和创造秩序、美感和完整性。影片《伊万雷帝》中有大量布局对称的宫殿，以及有意追求均衡的人物调度，给人以强烈的威严感和秩序感。影片《双旗镇刀客》中的众刀客决斗一场，导演和摄影师在安排人物的行动时，突出他们像军人般整齐划一的动作，强调构图的对称，有很强的仪式感，也强化了创作者的思考：在双旗镇的生存环境中，恶势力是一个有秩序的整体，而民众却是一盘散沙，惨剧的发生也成为必然。对称的画面有时因为重复而形成视觉美感，但这样刻意安排的画面如果过多，就会造成单调、呆板的后果。

另外，均衡是变化的均衡，创作者可以利用观众的视觉心理，利用线条的各种可能性，使观众的视觉随着画面流动起来。

（六）合理运用线条

线条是构图的重要组成部分，它能够使杂乱的画面显得简洁，也非常容易吸引人的注意力。

在构图中，不同的线条有不同的含义。

水平线（横线）给人平稳、宁静、和平、明朗、开阔的感觉。在拍摄大地、大海、草原、广袤的田野等景象时，创作者常常会把水平线作为构图的主线条。

垂直线（竖线）则给人耸立、刚直的感觉，如林立的高楼、挺拔的树木等，垂直线也意味着紧张、权力和庄严，有居高临下的感觉。

横穿画面的斜线（对角线）是一种富有活力的线条，动感十足，具有一种冲破阻碍的力量。许多战争和暴力冲突总是被安排在倾斜的地面上。

两条汇聚线则让人体会到深度和空间，比如向画面深处延伸的林荫道等。

前面已经提及的 S 形线条，流动感很强，也被称为"形体线条"，容易让人联想到人体的外缘轮廓线，是一种优美的构图线条，给人优美抒情、流畅回转的视觉感受，比如道路、河流、山脉以及沙丘等（图 5.9）。

图 5.9 《樱桃的滋味》中的 S 形线条

循环移动的圆形构图能传达出一种兴奋、愉快的情绪，这个原则在表现游乐场的场面中经常得以体现。

（七）使用不规则构图

一般情况下，摄影师处理画面时采用正常的或接近正常的视点，但有时候会有这样的情况：尽管从单个画面看，它的构图是不规则、不完整的，造型形式有缺陷，但创作者如果是有意为之，就是想通过这样的实践

来打破平衡、完整的思维定式，从而实现破除传统的总体构思。这是影片整体风格的一种表现，这种情况就另当别论了。比如影片《一个和八个》《黄土地》中就有大量不规则的镜头处理，它能够引发观众情感世界的强烈震荡，这样的实践就是成功的（图 5.10）。

图 5.10 《黄土地》中的构图

（八）电影构图是运动中的构图

说一幅绘画作品的构图好，是指画面上那些固定的元素之间组合得完美，但电影的构图不可能像静止的图片摄影一样，它的构图是在连续运动当中完成的。经营位置在电影摄影构图中只是一个环节，电影构图要综合考虑光线、色彩的变化，场面调度，摄影机运动，镜头组接，演员的表演等因素。前后景关系、光线关系、镜头组接关系、故事情节等诸多因素决定着电影摄影构图的水平。如果一部影片要发挥电影的特长，它就"必须经常造成它正在描绘运动的幻觉"[①]。因为运动是电影不可分的属性，离开

① 〔美〕李·R. 波布克：《电影的元素》，伍菡卿译，中国电影出版社 1986 年版，第 5 页。

了这一点，它便成了照相。有时候，影片中的一幅幅画面单独取出来看，可能不是最好的，而一旦它们组合成一个整体，就变得和谐、完整了。

在运动画面中，摄影师要抓住主要因素来变化构图，并始终要注意运动的方向、速度和节奏等因素的变化。[①] 另外，构图时还要考虑以下几点。

1. 预留活动空间

如果画面中是一个运动主体，主体前方预留的空间要多于后方，这会显得主体的运动空间有较大的施展动作和回旋的余地，不至于显得拘谨。

2. 视觉空间

被摄体的视线也要多加留意。主人公凝望的方向要多留一些空间，使画面显得开阔，而视线背后的空间则可以少留一点。这样就加强了主体凝望的张力，观众会觉得更舒服和合理。

3. 起幅

起幅是运动镜头开始时的画面，要求构图讲究，有适当的长度。有表演成分的场面应该使观众能看清楚戏剧动作，以人物作为构图的依据。无表演内容的场面应该使观众能了解环境，找出主要对象作为构图的依据。

由固定画面转为运动画面时要自然、流畅。

4. 落幅

落幅是运动镜头终止的画面。起幅和落幅都要尽量寻找富有表现力的主体，尤其是落幅画面，要满足观众的期望。在影片《乱世佳人》中，郝思嘉从屋中走出到广场看到伤员，这一镜头从她的近景拉开，变成大全景。如果这个镜头就这样结束，观众随着镜头拉开，也完全能够体会到战争惨烈的状况，但构图就显得松散。导演最后选择把落幅放在一面飘扬的

[①] 许南明主编：《电影艺术词典》，中国电影出版社1986年版，第315页。

旗帜上，首尾呼应，这个镜头就显得完整，好像一句话画上了句号，有结束感。

运动镜头转为静止画面时要平稳、自然，尤其重要的是要准确，能够恰到好处地按照事先设计好的景物范围或主要被摄体位置停稳画面。

有表演成分的场面要使戏剧动作充分完成，不能过早或过晚地停稳画面，画面停稳之后要持续适当的长度再关机，给后期剪辑预留一定的篇幅。

在特殊条件下，两个运动镜头之间相连接，也可不停稳画面，采用动接动的衔接方法。

考虑到视觉的连贯性，相连镜头画面中兴趣点的位置不宜跳动太大，最好在前一镜头终止的画格和后一镜头起始的画格上保持兴趣点位置的一致。①

① 许南明主编：《电影艺术词典》，中国电影出版社 1986 年版，第 319 页。

第六章 镜头处理

导演在现场工作的一项主要任务是决定摄影机摆放的位置。当年,22岁的斯皮尔伯格得到了在著名的环球影片公司电视部工作的机会。公司雇用这个年轻人的理由是,他比别的导演更知道把摄影机放在什么地方,尽管斯皮尔伯格认为当时自己只不过是搞了些华而不实的花样。

电影和任何一种语言一样,有自己的语法,而镜头语言的法则包括以下几个主要成分:**景别、角度、焦距和摄影机的运动**。

一、景别与画框

《电影和导演》一书的作者唐·利文斯顿认为,研究构图要从拍摄角度和画面结构两方面来考虑,其中,画面结构指的是镜头中包括的题材数量和画格内各自位置的配置,它和景别有密切的关系。景别是指被摄体在画面中呈现的大小。拍摄时运用的视距不同,即摄影镜头与拍摄对象之间的距离不同,可以产生不同的景别。

景别可分为大远景、远景、全景、中景、中近景、近景、特写、大特写等种类。在众多的景别中,最常用的是远景、全景、中景和特写

这几种。

在实际拍摄中,创作者先要熟悉各种不同景别的界定和功能。一般情况下,镜头的远近取决于画面中人物的多少,同时要考虑所要表现的人和事物的重要性。

景别的样式和功能主要包括以下几个方面。

(一)远景

远景是指摄取远距离的人物和景物,表现广阔深远景象的电影画面。远景取其势,在这个景别中,看不到演员的表情动作,因此只需要他的形体表演即可。

远景的功能如下。

1. 展现广阔的空间环境,表现规模宏大的人物活动

远景主要用在一场戏的开头和结尾,强调环境及主体与环境之间的位置关系。如果是拍自然景色,摄影师要有删繁就简的能力,要抓住有特征的事物来表现。

在早期电影实践中,电影艺术家为了在银幕上展现气势恢宏的战争场面,会进行一些特殊效果的试验,比如法国导演阿贝尔·冈斯就曾别出心裁地把三架摄影机绑在一起拍摄宏大场面。

像《宾虚》《阿拉伯的劳伦斯》《角斗士》这样的"史诗片",为了能够把大场面的气势表现出来,导演就用了大量的大远景、远景、大全景、全景镜头。如果一味用近景或特写镜头,效果就完全不同了。

2. 显示人物的渺小

有时候,导演有意在远景镜头中拍人物,以显示人物的处境。在影片《奇遇》中,最后一个远景镜头是主人公处于冷漠孤立的环境中,在巨大的水泥建筑一侧,男女主人公默默无言,深陷情感的绝境而无力自拔(图6.1)。

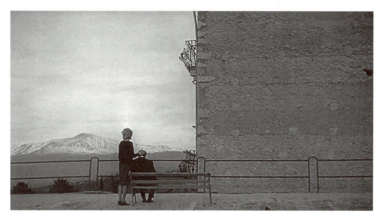

图 6.1 《奇遇》中的镜头

(二) 全景

全景是指拍摄人物全身形象或者场景全貌的电影画面，以体现事物和人物形象的完整性。全景镜头具有描述性、客观性的特点，摄影机和观众一起去发现人物和物体。全景镜头可用作介绍场景的基本镜头。

在决定镜头的拍摄顺序时，可优先考虑拍摄全景镜头，摄影师先不中断地把整个场面或段落拍下来，把戏中可变的东西都包含进去。

在拍摄有人物的全景镜头时，切忌全景不全，一般头顶预留的空间要比脚下预留的空间多。

如果一个全景镜头涉及多个人物，应对主要人物着力刻画，要注意其他人物位置的变化以及它与主要人物之间的关系，注意人物运动的方向。

没有主要角色的群众场面也应该有重点，要组织相对重要的部分来完成画面构图的任务。

早期的中国影片中有大量的全景和双人镜头，这在拍摄于 1933 年的《姊妹花》里就可见一斑。从此后的《一江春水向东流》《万家灯火》《林则徐》和《舞台姐妹》等影片中，均可看出艺术家对完整空间的迷恋。

卓别林喜欢在影片中用全景，这样的景别最适宜于展现全身姿态的哑

剧。卓别林的经验是，拍喜剧用全景，拍悲剧用特写。他说，不同的距离会产生不同的情绪反应：当我们从近处看到一个人因踩香蕉皮滑倒时，并不感到可笑，反而会替他担心；当我们从远处看到同样的场景时，多半会觉得滑稽。

格里菲斯在剪辑爱情场面时常用抒情的全景镜头，很少变动取景位置，他的理由是，爱情场面能压缩实际时间。

（三）中景

中景是指摄取人物膝盖以上部分或者局部环境的电影镜头。中景既照顾到了人物的表情，又顺道带出了人物活动的环境。

电影理论家林年同先生认为，中国电影的空间有两种不同的造景理论："透视空间是一种，平视空间是另一种。这两种艺术构造都是根据中景的镜头系统，按照第三向度中间层的布局法则结构的。"[①] 他认为，中国电影镜头空间的表现，主要是通过中景景别和把拍摄对象置于景深中间的方法来完成的。在影片《秋菊打官司》中，绝大多数镜头都是中景景别，该片的摄影师在谈到为什么要采用这样的景别拍摄时，指出有两个原因：第一是使影片有纪录感；第二是认为在用中景表达时，秋菊身边的银幕上就有特别空的两大块，能够带出环境。[②]

安东尼奥尼认为：没有我的环境，就没有我的人物，他十分注重空间环境的表达，中景景别是他的首选。美国电影也比较喜欢采用中景，导演看重这种景别的叙事能力，认为环境、表情能交代得比较清楚。但也有不同的看法，有些创作者认为这样的景别最乏味，既没有戏，又没有环境。

① 林年同：《中国电影美学》，台湾允晨文化实业股份有限公司1991年版，第74页。
② 张会军、穆德远主编：《银幕创造——与中国当代电影摄影师访谈》，中国电影出版社2000年版，第127页。

第六章 镜头处理

（四）近景

近景是指摄取人物胸部以上或者物体局部的电影画面。人物的近景能够记录他（她）的脸部表情，也可以从中进一步观察其内心活动。

如果近景中的人物是女性，要注意构图的和谐，不要将胸部刚好卡在边框沿上，要留出一定的余地。

（五）特写

特写是指摄取人物脸部或者放大物体某个局部的电影画面。特写镜头将主体从周边环境中独立出来，通过特写镜头可以清晰地展现人物的面部表情、目光、神态特点，很容易吸引观众的注意力。人物的感情主要靠特写和近景镜头来传达，这种情况下，眼神光就必不可少了。

从技术层面上讲，因为有了特写镜头，电影和戏剧的区别越加明显。

电影史上第一组特写镜头诞生于20世纪初的英国。在一部名为《老祖母的阅读镜片》的短片中，老祖母在做针线活，边上的外孙在用放大镜看报纸，之后是一组特写镜头：表的指针、笼中的金丝雀、老祖母的眼珠和一只猫的头。那时的电影人已经开始用特写镜头来突出某些事物了。[1]

[1] 关于特写镜头的使用问题，通常是和当时电影人的认识有关，但北京大学化学学院张书铭同学在课程讨论时提出，它和当时使用的器材、技术上达不到要求有直接关系。而摄影师梁明也持相同的观点，认为即使是现在，我们拍一个大特写镜头都需要用特殊的微焦镜头，所以电影技术是电影艺术发展的基石。张书铭认为，在用35毫米电影胶片（21.95 mm * 18.6 mm）拍摄过程中，假定镜头焦距为50毫米，半身人像特写镜头拍摄时的对焦距离应取在2.5米处。20世纪二三十年代，电影镜头光圈最大约f/3.4，最小约f/16，最大光圈时景深32厘米，最小光圈时景深1.67米，在缩光圈之下，拍摄半身人像特写是合理的并且可操作的。如果要对一个长度大约为20厘米的物体进行特写（如人脸、一封信、一朵花），对焦距离须控制在0.5米左右，此时最大光圈景深1.3厘米，最小光圈景深6.1厘米。显然，在早期电影机不存在对焦耦合机构的情况下，进行估焦、对焦是难以实现的，更何况早期的镜头最近对焦距离常常在1米以上，更加难以支持这些特写镜头的拍摄。因此，不难发现，早期的电影机和镜头技术使得小物体的特写镜头拍摄基本上不可能实现——而且，通过减小焦距进行近物拍摄也很难实现——这也是受到光学技术制约的。

好莱坞电影人的作品中有很多特写，这跟他们推崇明星制有很大关系。好莱坞制片人认为，观众进电影院就是来看明星风采的，特写镜头能够满足他们这方面的需要，干吗不让他们看个够呢？

法国电影大师雷诺阿自从在格里菲斯的电影中看到特写镜头后，就开始迷恋上了特写镜头。此后，不管一部影片多么乏味，只要有一个他喜欢的女演员的特写镜头，他就能坚持坐在影院里把影片从头看到尾。雷诺阿甚至把这个爱好一直保持到晚年，丽莲·吉许、玛丽·碧克馥、嘉宝……那些迷人的面孔都印在他脑海里，一辈子。这种喜好也影响了雷诺阿的创作，有时纯粹是为了拍一个漂亮的特写镜头，他都会在影片中插入与情节毫不相干的片段。

特写镜头的功能如下。

1. 突出、强调

影片《广岛之恋》是从一个人皮肤的大特写开始的，镜头长时间地"盯"着汗涔涔的皮肤不动，演员的毛孔被放大了几十倍（图6.2）。在这部极具探索意味的影片中，特写镜头像一双会说话的眼睛，饱含着忧伤和恐惧的神情。这部影片的导演阿仑·雷乃对特写镜头的运用是超越常规、反传统的，从特写镜头的数量到震撼人心的视觉效果，电影史上都似乎没有先例。

影片《我的父亲母亲》中的回忆部分浪漫抒情，张艺谋有意运用了大量近景、特写镜头，放大的画面显示了女主角皮肤的细腻质感，突出了父亲母亲年轻时青春的肌肤和他们神采奕奕的眼睛。

2. 展示人物的心灵景观

德莱叶导演的《圣女贞德蒙难记》中最著名的一个镜头是贞德的一滴眼泪缓缓流下的特写镜头，由于放大的效果，它的震撼力甚至不亚于史诗

第六章 镜头处理

图 6.2 《广岛之恋》的特写镜头

片中的宏伟场面。电影理论家马尔丹认为，特写镜头具有"一种明确的心理内容，而不仅仅是在起描写作用"①。在马尔丹看来，主人公嘴唇微微一动，便能向观众透露他的内心世界，一部影片的心理和戏剧力量在特写镜头中表现得最突出。

无数艺术家的取景方式，都很好地验证了马尔丹的观点。在伯格曼的影片中，他总是用稳定的机位，对准人物的脸部，捕捉脸部细微的动作，以便把人物的内心世界展示在观众面前。布列松和卡尔·德莱叶常常把一张富有表情的脸当作心灵的景物，用特写镜头表现其精细微妙的运动。布列松的电影可被称为"特写电影"。影片《死囚越狱》全片除了一个全景外，其他的都是近景、特写镜头。布列松那么钟情于局部，是因为他觉得，不管是人还是动物，其身体的每一部分都是具有表情的，即使一条马腿也是有表情的。在影片《城市之光》的最后一场戏中，当卖花女认出眼

① 〔法〕马赛尔·马尔丹：《电影语言》，何振淦译，中国电影出版社 1980 年版，第 18—19 页。

前这个衣着邋遢的小个子男人就是一直帮助自己的人，而不是她幻想中的英俊男子时，导演卓别林不断地用特写镜头来渲染，观众的心头也随之涌上了一股苦涩的、难以言表的滋味。特吕弗的影片《四百下》中最后的特写镜头也给观众留下了深刻的印象：小男孩茫然的一张脸，把他的感情、教养院的压迫，以及他的没有结果的抗争充分表现了出来（图6.3）。

图6.3 《四百下》中的特写镜头

3. 象征意义

由于特写镜头能将拍摄对象成倍地放大，因此这就从视觉效果上体现出拍摄对象的重要性，也凸显出某种象征意义。库布里克导演的《全金属外壳》是一部有关"越战"的影片，影片深入探讨了天性并不坏的年轻人是如何变为一台杀人机器的。库布里克把脆弱的人性放到战争中拷问，凸显了"战争即地狱"的主题。影片的第一个段落讲述的是：开赴越南战场前，大队新兵在孤岛上接受残酷的训练，这个过程直接导致憨厚的派尔精神崩溃。影片开头的一组镜头是，参战前的战士被强迫剃光头发。导演用各种角度拍摄了士兵剃头的特写，让观众仿佛一下子就进入了残酷的环境，而更深一层的意义是，"剃头"是一个预兆，野蛮的训练只有一个目的——

第六章　镜头处理

把士兵们培训成一个个没有头脑、丧失人性、绝对服从的"杀人机器"。

运用特写镜头要注意的问题包括如下几点：

首先，除了某些特例，在各种景别的运用中，特写镜头的使用应最谨慎。

刘别谦是小津安二郎特别推崇的德国导演，他在艺术上取得的卓越成就从他对镜头的处理方式中就可见一斑。比如，画面中有四个人物，其中一个人用脚尖敲打地板。小津安二郎说，假如他是导演，就非得插入一个鞋尖敲打地板的特写镜头。可刘别谦就不同，他还是用远景把四个人物全收入镜头中。刘别谦的理由是，只有在特别需要的时候才用特写镜头。事实上，刘别谦有一种能力，即不用特写而创造出比运用特写镜头更出色的效果。

特写镜头像文章中的惊叹号，一篇文章不能通篇都用惊叹号，否则惊叹号就失去了本身的作用。可以说，特写镜头是强有力的视觉重音，无论从声音还是从视觉效果上来说，没有重音就无法形成视听节奏。但重音也是相对的，如果全是重音就没有重音了。即使像《战舰波将金号》这样特写镜头很多的无声片，特写镜头占比也不到全片镜头的三分之一。在黑泽明史诗式的影片《乱》中，全片甚至只有一个特写镜头。

其次，从拍摄技术和表演技巧上考虑，特写镜头也不宜大量出现。

宽银幕影片画幅大大加长，从构图角度看，这是一种不易掌控的画幅。要用宽银幕来拍特写镜头，必须使摄影机和面部靠得更近。距离人物越近，冒的风险就越大。有的演员一旦与摄影机距离太近，他的面部表情就变得僵硬，无法自然地表演。遇到这种情况，要使拍摄能够继续下去，导演和摄影师就需要将摄影机挪得远一些，或者干脆用长焦距镜头来拍。一方面，这样能够使演员放松下来，专注地投入表演。但另一方面，导演就不得不因为这个演员的表演习惯而改变影片的视觉风格，因为他不能再

用别的镜头去拍摄其余演员，否则影片前后的影像风格就会不一致。特写镜头需要出色的演员，否则就可能满盘皆输。

最后，特写镜头应当与同一场面的全景和中景镜头保持造型上的承继关系，每个特写镜头都不能脱离影片的整体造型风格。

二、角度与构图

拍摄对象的外形各不相同，创作者只有运用最恰当的、最富有表现力的视角，才能充分展现对象的不同个性。有些影片的造型形式之所以不能令人满意，一个重要原因就是镜头的角度呆板。

画面要有视觉冲击力，造型就需要有陌生感，但按正常的视角拍摄是很难产生陌生感的。摄影师要注意多观察，尝试让摄影机离开三脚架，不断变换视角，寻找特殊的角度。变换视角是电影和戏剧在艺术表现手法上的主要区别之一，是电影艺术家处理素材、刻画人物、表达思想的重要手段。

摄影角度（拍摄角度）是指摄影机拍摄电影画面时选取的视角，主要由拍摄高度和拍摄方向决定。

宗白华先生认为："美的形式之积极的作用是组织、集合、配置。一言以蔽之，是构图。"[①] 拍摄角度的变化会直接影响构图，不同的视角带给人们的心理感受不同。拍摄角度显示出作者的意图，如果拍摄角度比较极端，形象就会具有某种基调。好莱坞著名导演道格拉斯·塞尔克认为：摄影机角度是我的思想，用光是我的哲学。

导演李俊在影片《农奴》的拍摄中，运用了大俯大仰的拍摄角度，使人物造型呈现出青铜铸像般的厚实感和力道，也让以西藏寺庙为核心的景

① 宗白华：《美学散步》，上海人民出版社1981年版，第120页。

物呈现出凝重、神秘的独特影调。

基本的摄影角度有三种。

平视是摄影机和被摄体在同一条水平线上的拍摄角度。

在常规拍摄中，通常采用的是齐胸的高度，离地约 1.6 米。齐胸的摄影角度是好莱坞传统电影中拍摄明星的标准高度，这时的被摄体不容易变形，给人平等、亲切的印象。

小津安二郎的电影的风格是安静、平和的，他总是把摄影机降低到人坐在榻榻米上的高度。原因在于，日本人在日常生活中，大量时间是在榻榻米上度过的，小津安二郎不愿意让摄影机俯拍人物，他觉得这样做是对人的不尊重，而采用正面的、平视的拍法，认为这是最好的倾听人物交谈的方式。

图片摄影师罗伯特·卡帕在 1944 年用近距离、平视角度拍摄的 D-day 登陆诺曼底的照片，成为影响影片《拯救大兵瑞恩》拍摄手法的重要因素。在影片前二十五分钟，导演斯皮尔伯格和摄影师卡明斯基营造的视觉效果，就像是一场强烈的视觉轰炸。卡明斯基进一步完善了手提摄影的技巧，他以运动中士兵的视角拍摄了许多登陆士兵狂奔、跌倒、爬起的镜头，拍摄角度与士兵的视线等高。从这些画面中，观众虽然不能纵览全局，但是能够体验到近在咫尺的危机，子弹呼啸而过，身边的士兵不断中弹倒下。斯皮尔伯格依据的方法论也可以追溯到海明威小说——《永别了，武器》的创作，没有关于和平、正义的宏大叙事，涉及最多的是普通士兵如何面对战后生活，战争只与个体生命和个人命运产生关系。

从画面效果看，采用平视角度拍摄的画面显得客观、中性，但一部影片如果从头到尾清一色是这种视角，就会给人单调、乏味的感觉。在拍摄风景时，地平线在中间，画面就显得呆板、堵塞，要尽可能避免。

俯视是将摄影机抬高，自上而下拍摄主体的拍摄角度，它常常使被摄

体显得渺小和羸弱。

在影片《罗马，不设防的城市》中，女主角玛丽亚遭到德军枪击的镜头是从一幢建筑物的房顶往下拍的。她在街上惊恐奔跑的形象就如遭猎人捕杀的小动物，这样的拍摄角度几乎把人压低到地平线上，尽显她的孤单无助（图6.4）。影片《辛德勒的名单》也用大量俯拍的镜头表现那些"待宰的羔羊"（图6.5）；影片《大红灯笼高高挂》中的俯拍镜头强调了主人公的渺小和孤独，有一些镜头是从灯笼的视角来叙事的，这强化了影片所要表达的主题，即灯笼成为姨太太们生活的主宰。

图6.4 《罗马，不设防的城市》中的俯拍镜头

空中的俯拍镜头让人产生辽阔的感受。战争影片会大量采用俯拍镜头，条件允许的话会动用直升机进行航拍，鸟瞰整个战场，展现既酷烈又壮观的场面。

俯拍镜头带有哲理、宏观、总结的意味。丹麦影片《破浪》的主题是"爱的证明"，一种可以使被爱的人生存下去的自信和"爱的考验来自天上"的宗教执迷。女主角贝丝为了唤醒因工伤而丧失知觉的丈夫，不惜以出卖肉体为代价，进行特殊的"疗救"。当不幸的贝丝被当作淫妇，被村

第六章 镜头处理

图 6.5 《辛德勒的名单》的俯拍镜头

民扔进大海的时候,导演用了一个空中的俯拍镜头,前景是教堂大钟的一角,底下是云遮雾罩的人间,这样的视角好像是上帝在俯视着大地上邪恶的人群一样,极富宗教暗示意味(图 6.6)。

图 6.6 《破浪》的俯拍镜头

俯拍镜头也有它的不足之处，如果镜头是鸟瞰的话，势必会拉开距离，这样就很难逼近人物的内心世界。

还有一点要注意的是，每个俯拍镜头中都会出现地面，而地面再丰富，再精彩，也缺少纵深的透视感。

仰拍是摄影机降低高度，由下向上拍摄主体的拍摄角度。仰拍和俯拍镜头均有净化背景的功能。

仰拍出来的画面效果造型感较强，透视感强烈，视觉富有新鲜感，有利于突出被摄体的气势，强化被摄体的力量和主导倾向。贴近地面的仰拍还能用于夸大运动对象的腾空、跳跃效果。

仰拍是富有表现力的拍摄角度。在奥逊·威尔斯的影片《公民凯恩》里，他大量采用仰拍镜头，突出了报业大王凯恩的形象（图6.7）。把人物托在空中，一方面尽显凯恩身上的优越感，另一方面，因为有意使用大量仰拍镜头，让观众时刻感觉到飞扬跋扈的凯恩对他人的压迫感，很好地刻画了人物性格。

图6.7 《公民凯恩》的仰拍镜头

三、焦距与构图

焦距是指光学镜头的焦点距离，焦距的长短决定着镜头视野和景深范围的大小，景物的透视关系也会受影响。[①] 控制前景和背景物体相对大小的一般原则是：如果在同一距离拍摄一个物体，镜头的焦距越短，背景的物体与前景相比显得越小；反过来说，镜头的焦距越长，背景的物体与前景相比显得越大。

镜头可分为三类：标准镜头、长焦距镜头和广角镜头。

标准镜头是指焦距接近或等于画面画幅的对角线长度的镜头，通常指50毫米系统的镜头拍摄的画面。它和观众用肉眼观察到的效果基本一致：真实、自然，景物不易发生变形。

长焦距镜头是指焦距长于50毫米的镜头。标准的50毫米焦距的视角为45°左右，而长焦距的视角则小于这个角度，长焦距镜头视野小，景深也小。

用长焦距镜头拍摄，纵深空间中的景物只有在聚焦点前后很小的一段范围内才能形成清晰的影像。因为现实的纵深空间被压缩了，物体近大远小正常的透视关系被削弱，物体的距离感变弱，处在不同距离上的被摄体被压缩在一起，影像变得扁平，繁杂的背景被虚化，容易突出画面主体。有时候，画面的成功就得力于背景的简洁。

表现刹车系统性能的汽车广告通常都借助超长焦距镜头拍摄，这种镜头使实际距离缩短，增强了惊险程度。

长焦距镜头常用于远距离拍摄近景镜头，可以把远处的景物拍近，摄

① 唐·利文斯顿认为，在镜头和构图的关系中，最常见问题是在前景和后景中物体或主体大小的关系。

影师可以在远处偷拍不易接近的人、物体或场面。有时为了获得纪实效果，常用长焦距镜头拍摄隐藏于人群中的演员的表演。像影片《秋菊打官司》中有大量这样的镜头，演员和群众的表情很自然，更接近生活的本来面目。

把景物压缩在一个平面上，人物向镜头走来或跑来时就仿佛在原地踏步。这种手法运用得恰当的话，能使画面的含义更丰富，情绪更饱满。在影片《黄土地》中，翠巧挑着一桶水从黄河边走来（图6.8）。摄影师用长焦距镜头把景深缩小，以造成一种平面效果，翠巧似乎是从黄河深处向我们走来，走得异常艰难，一种民族生存的观念在这里被凝聚成了一股挣脱不了的沉重张力。此处，导演对"人与黄河之间的依赖和冲突作了象征性的解释"[①]。在影片《毕业生》中，男主角本恩和心上人伊莲跑出教堂。摄影师用了一个300毫米的长焦距镜头，减慢了他们往前跑的速度，让人感觉他们老也跑不到；当观众的心理快崩溃的时候，镜头一下子横移，一个横、一个直，既简单又准确地传达出情绪从压抑到释放的感受。[②]

图6.8 《黄土地》中的长焦距镜头

① 陈晓云：《电影学导论》，浙江大学出版社2003年版，第86页。
② 张会军、穆德远主编：《银幕创造——与中国当代电影摄影师对话》，中国电影出版社2000年版，第226页。

第六章 镜头处理

用长焦距镜头表现纵向的运动，动感会减弱，但摄影机横摇，就会增强物体的动感。利用长焦距镜头横向跟拍动体（如摇摄跑马、溜冰、车辆疾驶等），画面的速度感就明显加强。影片《双旗镇刀客》中有一场众刀客杀向双旗镇的戏，导演本来的设计是让马上的刀客像一阵风一样掠过画面，想用一个摇镜头拍摄横向调度的刀客，但到现场走戏后发现，沙漠太大，横向调度和拍摄不能展现众刀客的威慑力。于是导演临时决定采用纵向调度，让摄影师改用600毫米的长焦镜头，并安排众刀客在沙漠上迎面而来。因为是在烈日下奔跑，马蹄踏起的尘土就有一种热气蒸腾的感觉，恰好和刀客杀气腾腾的气氛对应。

广角镜头的焦距短于标准镜头，有视角大、视野开阔的特点。25毫米的广角镜头，它的视角大于45°，比人眼的视野要宽。在空间有限的环境中（室内或车内）拍摄，广角镜头可以拍摄到更多画面内容。

广角镜头的景深范围大，用于拍摄大场面时，使人感觉宏大开阔。

广角镜头透视感较强，离镜头越近，景物成像越大，反之，则越小，给人强烈的近大远小的视觉差异，夸大了现实生活中纵深方向上物与物之间的距离。比如，两个人离镜头透镜远近实际上只差一臂，但看上去像隔着几米远。

用35毫米、28毫米的广角镜头拍近景，既能把人物推近观众，又能在近景构图中交代一定的环境。

广角镜如果倍数太大，会使周围的景物产生弯曲变形，视觉效果比较夸张，可以产生特殊的艺术效果。影片《公民凯恩》用了大量超广角镜头，以强调人物的身体距离和心理距离。

在影片《祝福》中，祥林嫂在河边淘米时发现乡下有人来抓她，她惊恐地逃进小巷。摄影师钱江运用广角镜头夸张了小巷的纵深透视，两边的围墙显得高大，道路变得狭窄，对比之下，祥林嫂的形象就显得特

别可怜。

当用广角镜头拍运动场面，尤其是在展现纵深运动时，物体的动感明显增强。用广角镜头拍摄人（物）靠近或离开透镜，可以突出他（它）的速度感。

如果摄影师不时变换镜头，一会儿用长焦距镜头，一会儿用广角镜头，这样拍出来的画面会破坏观众对空间的统一感受。

关于镜头的选择，关键要看拍摄的场景和创作者试图要达到的效果——想通过体积的大小、距离的远近和透视感的强弱强调什么样的关系？是否有意使画面中的影像变形？这些问题需要事先想清楚（图 6.9-6.10）。

图 6.9　短焦距镜头

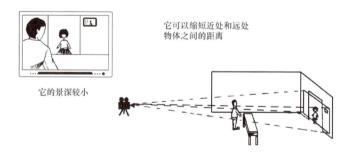

图 6.10　长焦距镜头

变焦镜头是指，摄影机位置不变，通过安装在机体内变焦距镜头的内部变化，造成影像效果的变化。比如，能够从 25 毫米焦距变到 250 毫米焦

距的 10 倍变焦距镜头。倍数越大，镜头延伸的功能越强。

变焦是一组连续改变的透镜，同时具有短、中、长三种焦距镜头的功能，能在同一机位上形成不同的景别。创作者可以通过焦点的变化，有意识地控制景深范围，构成画面纵深空间中两点之间的情节线，完成特殊的场面调度。创作者也可以根据需要调整焦距，获得满意的构图，达到突出主体、简洁画面的效果。

变焦镜头使拍摄对象在不改变距离的情况下，就能做急速或匀称的变化，形成不同的情绪和节奏。如果是速度很快的变焦，就会制造一种把人物突然拉近，或者某个物体突然迎面掷来的感觉。急推或急拉的手法，可以形成特殊的运动节奏，造成视觉的冲击力，这种镜头可以用在戏剧高潮的关键时刻。影片《红色娘子军》中的"洪常青牺牲"一场戏，运用了大量的变焦镜头。这场重场戏是这样安排镜头的：（1）大义凛然的洪常青的中景；（2）胆怯的敌人的近景；（3）愤怒的百姓；（4）吴琼花的全景；（5）洪常青的中景推到近景；（6）心如刀割的吴琼花的中景；（7）群众的全景；（8）洪常青喊出"中华苏维埃万岁！"，中景推到近景；（9）吴琼花的脸；（10）洪常青的中景推到近景，他高呼"打倒国民党统治，中国共产党万岁！"；（11）吴琼花的中景推到近景，悲痛欲绝……在这个时长 3′30″的段落中，导演用了 4 个变焦推镜头，饱满、有力的推镜头汇成一股强烈的视觉冲击波，既表现了革命者不怕牺牲、英勇无畏的精神，又衬托出烈士的鲜血和遗物对吴琼花的心灵冲击：洪常青的牺牲更加坚定了她的革命意志。

但速度很快的变焦会造成突然放大的效果，缺乏真实感，技术痕迹过于明显，在实际的拍摄工作中应慎用。

导演和摄影师还可以根据需要，在拍摄过程中转移焦点。例如，焦点

先在一个人物身上，当要表现的重点不再在这个人物身上时，摄影师及时调整焦点，前景的人物变虚，背景中原先模糊的人物则变得清晰。

变焦镜头比摄影机移动经济便捷，但变焦只改变景别，不改变透视关系，空间就显得扁平。

景深是由所摄镜头的前景延伸至后景的整个区域的清晰度，即对焦清楚的范围。长景深表示清晰范围很大；浅景深则相反，只有主体清晰，其他部分是模糊的。景深与焦距、物距、光圈等因素相关：短焦距镜头的景深长于长焦距镜头；物距越短，景深越浅，物距越长，景深越长；光圈越大，景深越浅；光圈越小，景深越长。

景深的运用应注意以下方面：

（1）景深提供的现实是多重和丰富的，它更能表现现实的暧昧性。而蒙太奇能产生间离效果，更强调创作者的意图（通常在情节剧里，导演为了不让观众游离在情节之外，强调画面意义的单一性；创作者会有意回避它的多义性和模糊性，追求画面的直接和简单）。

（2）有时候采用景深镜头是为了使两个有关联的视觉元素同时出现在一个画面中，以发挥对比或暗示作用。

（3）景深的处理拓展了空间，使空间从原来的二维空间向三维空间、从平面向立体空间过渡。① 在某种程度上，电影构图的基本目的"都是为了产生纵深感，为了用两向度的胶片创造出第三向度感"②。

影片《公民凯恩》中有一场决定小凯恩未来的戏：母亲将他连同巨额财产托付给撒切尔，要送这个"将来美国最富有的人"去大都市上学，凯恩也不得不提前告别欢乐的童年。威尔斯采用典型的景深镜头处理这场

① 爱因斯坦在《广义相对论》中提出：一维空间是长度；二维空间是面积；三维空间是体积；四维空间是时空。

② 〔美〕李·R. 波布克：《电影的元素》，伍菡卿译，中国电影出版社1986年版，第60—61页。

戏，一个镜头内包含丰富的信息量。当凯恩的母亲和撒切尔签署财产委托书时，气氛压抑，动作相对静止，而后景中的小凯恩一直在运动，画面静中有动，构成有机的变化（图 6.11）。如果这个镜头中小凯恩不在画面内，这场涉及小凯恩未来的戏就不会有那么强的冲击力。

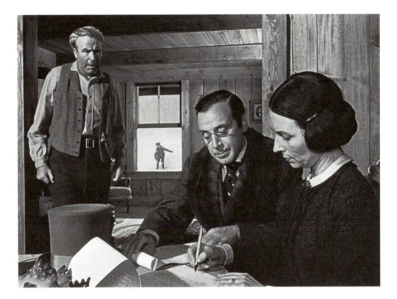

图 6.11　《公民凯恩》中的镜头

景深镜头的空间呈现比较完整。但也有创作者认为，如果景深过大，观众的注意力就会分散，不能完全集中在演员身上。

高速摄影。如果要在银幕上出现慢动作，可以通过高速摄影做到。慢镜头是一种有意识地引导观众注意力的方法，它是对时间的放大，从某种意义上说，它是对时间的特写。在早期电影中，银幕上的人行走比正常速度要快，看上去有些滑稽。这是由于摄影技术的问题，当时的摄影机每秒拍下 16 格画面，而正常的放映速度是每秒 24 格，这样，放映的时候，银幕上人的步伐自然就变快了。

在影片《阳光灿烂的日子》中，导演姜文为了表现马小军和米兰在一

起时兴奋、激动的情绪，没有用每秒 24 格的正常速度拍摄，而是用每秒 36 格的速度拍摄两人在路上行走的戏，当在银幕上用正常速度放映时，就给人一种青春荡漾的感觉。影片中的另外一场戏也采用了同样的处理方法，马小军蹲在地上捡烟头时，看见米兰的脚，米兰走路的速度明显慢于正常速度，表现出了米兰的惊艳，也对应了马小军后来"不真实的记忆"。

马丁·斯科塞斯导演一直有个愿望，即再现自己童年时看到的一幕——一帮黑道人物穿着锃亮的硬底皮鞋，慢悠悠地走在乌黑的柏油马路上，发出"卡拉卡拉"的声音。他觉得这种感觉非常美妙。在导演影片《好家伙》时，他终于用高速摄影获得了自己想要的效果。

在影片《黑客帝国》中，制作者运用电脑特技把子弹运行的速度放慢，观众就可以看到子弹的飞行轨迹（图 6.12）。这种让人耳目一新的处理方式，也是创作者在银幕上对时间的一种创造性处理。

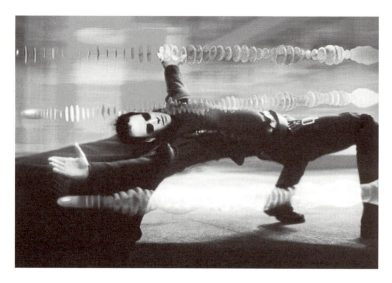

图 6.12 　《黑客帝国》中的子弹

四、摄影机的运动方式

摄影机运动包括推、拉、摇、闪摇、移、升降等基本方式。

（一）推镜头

推镜头是摄影机移动时，光轴与移动线路之间角度不变的一种处理方式。摄影师将摄影机放在移动车上，慢慢推近被摄对象。推镜头和变焦拍摄不同：虽然两者都是朝一个主体目标运动，拍摄目标都会逐渐被放大，但位移的推镜头，其物距和透视关系发生了变化，推的过程有运动透视感，在视觉上有一个慢慢靠近目标的感觉，变焦镜头是从大环境中凸显要强调的部分，其透视关系没有改变。

推镜头起到的作用如下。

第一，介绍。创作者有意识地用推镜头将观众的注意力引入即将展开情节的现场，表现特定的物理空间。比如在影片《沉沦》的开头，持续时间很长的推镜头使得人们对波河两岸的风貌产生了深刻的印象。影片《光荣之路》中，导演用一个很长的推镜头表现了在壕沟中等待冲锋的士兵的状态。

第二，突出重要的戏剧因素。当镜头缓缓推近一个局部时，它就向观众传递了一个信号：重要的内容即将出现。像影片《公民凯恩》的结尾，镜头推向正在壁炉中被焚烧的雪橇，当镜头定住的时候，谜底也揭开了，而为了揣摩"玫瑰花蕾"这个词的真意，人们曾费尽心机进行各种猜想。

第三，推镜头可以作为进入幻觉、想象、回忆等段落的契机；随着镜头的推近，也可以捕捉人物的细腻表情和情绪，将人物带入观众的内心世

界。在影片《城南旧事》的"废地"一场戏中,小英子和小偷第二次相遇,两人已经解除了戒备心理。导演的镜头处理也发生了变化,影片中出现从小英子单人拉到两人的双人镜头,也有从两人推到小英子的单个镜头。这种一变二、二变一的镜头处理虽然不显山露水,但却有效地表现了两个人物的情感变化。

另外,推镜头要注意这几点:推镜头具有明确的指向性,因此,拍摄的目的性、针对的主体一定要明确;推镜头的起幅、落幅要平稳,要避免急起急停;在摄影机推进的过程中,要尽量使主体处在画面的结构中心位置;要及时跟焦点,使主体始终清晰地处在焦点位置;推镜头的运动速度要与画面内部的情绪节奏一致。

(二)拉镜头

拉镜头和推镜头的运动方向相反,是摄影机从一个既定目标开始,沿着光轴方向向后拉远。摄影师可以将摄影机放在移动车上,对着被摄体慢慢拉远,改变物理距离,让画面主体由大到小,周围环境逐渐加入,使观众了解局部和整体的关系。位移的拉镜头和变焦的拉镜头的相同之处是,都从一个主体拉出,主体目标都会缩小。不同之处是,由于摄影机发生位移,前者的空间透视关系发生了变化,拉的过程中有运动透视感;后者由于摄影机不发生位移,物距和视点不变,只改变焦距,画面没有运动透视感。用变焦距的方式人为痕迹较重,更具强制性。

拉镜头的作用如下。

第一,下结论。拉镜头可用在一个场面或段落的结束镜头中,镜头从视觉主体上拉出,画面的情绪也渐趋平静,形成连贯、流畅的情绪转换,有逐渐退出现场的结束感。

第二,加大信息量。拉镜头是由点及面,由局部扩大到整体,由于视

觉元素从单纯到丰富，随着新的视觉元素加入，信息量逐渐加大，观众能对整体环境有全面的了解。

第三，拉镜头可利用拉远的空间距离，传达人物之间的疏离感，以及空寂、落寞、孤单的情绪。

（三）摇镜头

摇镜头是指固定在支点（比如三脚架、云台或摄影师的身体）上的摄影机沿着水平轴、垂直轴或斜线方向做运动拍摄，在拍摄过程中，摄影机位置和物距不变。

摇镜头方便、实用，当拍摄对象从一个位置移到另一个位置时，摄影机便跟随着拍摄，使之始终处于构图的中心。

摇镜头起到的作用如下。

第一，描绘作用。摇镜头多用于横向空间的展示，以代替剧中人物或观众的视角环视周围场景，或者根据场面调度的需要，用于介绍被摄对象体的关系。摇镜头展示的横向空间视域有如渐次展开的长卷画，给人风光无限、连绵不绝的感受。

宽银幕有宽广的横幅，适合展现开阔的场景，史诗式影片中经常会出现流动的摇镜头。因为横幅宽广，创作者可以进行适当的区域分割，同时安排几处戏剧性的场面。

第二，摇镜头可以拍摄连续动作或一个固定镜头拍不全的大型景物，保持空间的完整性和统一性。摇镜头的不间断运动使得内容发生了变化，突破了单一固定画面的限制，拓展了空间。

第三，展示独特的美学追求。有些艺术家会利用摇镜头过程中的时间间隔，巧妙地改变落幅的内容，使起幅和落幅的内容产生较大的反差，达到出人意料的效果。和中国志怪小说有关的日本影片《雨月物语》被称为

沟口健二的警世之作。① 影片中有一个著名的长镜头段落，它的起幅是一个季节，但随着镜头摇，落幅时变成了另一个季节，同一个镜头中，沟口健二通过对空间的设计完成了对时间的独特表述。这个摇镜头和安哲罗普洛斯的某些长镜头的处理方式有异曲同工之妙。

在拍摄摇镜头时，要求做到平稳、均匀、准确，不能有晃动现象。要控制好摇的速度：摇得太快，会使影像模糊不清；摇得太慢，则节奏沉闷。一般情况下，摇的速度最好和人物的运动速度保持均匀、一致。如果画面内容比较丰富，摇的速度也可以慢一些。

摇镜头是一个从静态到动态，再从动态到静态的过程。摄影师要预先作好开始与结束画面的构图，注意起幅的契机和落幅的依据。起幅最好随着主体的运动而运动。起幅和落幅时的静态镜头可持续两秒到三秒钟，以让观众辨认出主体，留出一定的时间消化内容。

（四）闪摇镜头

闪摇镜头又称"甩"，它是摇镜头的一个变种。它是指，摄影机以极快的速度转动，从一个场景摇到另一个场景，代替常规的镜头切换法，把发生在"不同地点、本来会显得相距遥远的事件联系在一起"②。尽管这种处理方式比直接进行镜头切换占时间多，但它能够形成内容的突然过渡或者使人产生两个场景同时发生的感觉。根据摄影师沈西林回忆，当年石挥导演影片《鸡毛信》时，他建议导演不用分切镜头来表现消息树倒下，而

① 影片讲述的是，在日本战国时代，陶匠源十郎在集市上和美丽的若霞相遇，若霞把他带到如世外桃源般的府邸，两人过起了神仙般的生活，后经和尚点拨，源十郎才知道若霞是女鬼化身。源十郎回到老家后，妻子还在老屋里看护着孩子。晚上，源十郎和贤妻同床共眠。醒来后，源十郎发现妻子已不见踪影，邻居告诉他，他的妻儿多年前已被乱兵杀害。

② 〔美〕路易斯·贾内梯：《认识电影》，胡尧之等译，中国电影出版社1997年版，第65页。

是改用甩，结果影片节奏大大加快，气氛也出来了，石挥导演非常满意。[1]

（五）移镜头

移镜头是把摄影机架在移动工具（如移动轨、交通工具）上或手持拍摄而成的镜头。移动镜头可以是横向的、纵深的、斜向移动的，能够造成环视、跟随等动态效果，能给人身临其境的参与感和现场感。

横移镜头类似旅行者的视角，能够把行动着的人物和景物交织在一起，产生明显的动感和节奏感。从一个人物移到另一个人物身上的侧移镜头，可以替代正打、反打镜头。**前移镜头**可以把观众的注意力引向剧情发生的地点，从整体到个别，突出人物的表情。如果摄影机沿着移动轨往后移动，则会产生相反的效果，人物被置放在广阔的背景下，逐渐缩小，这样的拍摄手法往往意味着给某个场景做结论。

移镜头的特点如下。

第一，完整。虽然移镜头中画面的信息不断变化，不断有新的视觉元素加入，但它的空间关联感很强。肩扛或手提摄影几乎可以深入每个角落，摄影机的运动是对角度和景别的修饰和扩展，能在一个镜头中形成多景别、多种构图的视觉效果。

第二，流畅。尽管切换镜头在节奏变换上比移镜头要快捷、拍摄难度要小，但同移动摄影的流畅性相比，切换镜头就显得零碎、缺乏连贯性。

第三，富有动感。固定镜头往往给人稳定而有秩序的感觉。移镜头在表现静态物体时也能形成动感，由于摄影机的位移，物体与背景间的位置关系发生变化，静态的物体就仿佛处在运动中。

[1] 参见中央电视台电影频道2004年1月7日节目《电影人物（161）电影摄影师沈西林速写》中的讲述。

第四，富有变化。随着摄影机的移动，机位、视轴都在变化，这也带来画面造型结构的变化。在摄影机运动过程中，导演可以选择最需要表现的信息，将不需要的元素排除出画面。运动摄影本身的不稳定性可以完成创作者要表达的多种想法，比如营造活力、变化甚至混乱无序的感觉。①

第五，展现过程。如果创作者想要强调的是人物运动的结果，那么他可以用切换镜头来表达，从运动的起点直接切换到运动的终点，省略掉过程。如果创作者想要强调运动本身的历程，通过过程来强调某种意念或保持情绪的连贯性，那么他往往会使用移镜头。

第六，移镜头也常常用于大场面的拍摄，它可以取得全方位的视觉效果，展现比较复杂的场面和多层次的立体空间。

移镜头要注意的问题有以下三方面。

第一，时间问题。移动镜头往往持续时间较长，它比切换镜头要花费更多的时间，节奏较慢，因此创作者要从前后镜头的关系上全面考虑问题，不要因为插入移动镜头，而使段落的前后节奏脱节。

第二，摄影机的移动会使导演失去对灯光和构图的控制，当用移镜头拍摄房间一角到另一角的画面时，灯光师就要事先想好如何打光、如何隐藏灯具等。

第三，移动轨如果接缝不顺的话，每隔20英尺（1英尺＝0.3048米）就会跳一下，有时可用软轮胎车子替代，在车上固定一个摄影机座台，或者由摄影师坐在车上手持拍摄。

（六）升降镜头

升降镜头是摄影机架设在机械工具上边起落、边拍摄的镜头。摄影机

① 〔美〕路易斯·贾内梯：《认识电影》，胡尧之等译，中国电影出版社1997年版，第67页。

可以做垂直、斜向、横向或弧形的移动，可以升到固定镜头无法到达的角度；也可以将不同方向的运动结合起来，构成更复杂的运动方式，向观众展示开阔而又不断变化的空间，造成丰富的视觉感受和心理感受。升降镜头也用来描述从常规的叙事转向富有抒情和象征意味的表达。

摄影师可以利用大摇臂的垂直上升展现建筑物的高度，也可以利用调度灵活自如地表现纵深空间中点与面的关系。在室内戏中，摄影师则可以利用小摇臂展现流畅、有动感的画面。

第七章 场面调度

一、什么是场面调度

"场面调度"原先是一个法语词,源于戏剧,它的本意是"放入场景中",也就是把人物放在场景中适当的位置上。对电影来说,场面调度是最为复杂的成分之一,对它的理解也各不相同。在电影理论家看来,它有一个宽泛的意思,包括"镜头构图本身、取景框、摄影机的移动、人物、灯光、布景设计和一般的视觉环境,甚至那些帮助合成镜头场景的声音。场面调度可以被界定为电影空间的组合,而且是一个精确的空间。剪辑是关于时间的,镜头是关于特定空间区域内发生了什么的,它由电影银幕的景框和摄影机拍摄到什么而限定。场面调度的空间可以是独一无二的,封闭在银幕景框中,也可以是开放的,提供一种在场景之外的更大空间的假定"①。

有的学者从场面调度和蒙太奇的比较中,试图进一步理解它的含义,

① 〔美〕罗伯特·考克尔:《电影的形式与文化》,郭青春译,北京大学出版社2004年版,第59页。

认为场面调度更注重事物的完整性,它同蒙太奇理论几乎是相对立的,经典连续性剪辑风格是定向指导性的,场面调度的风格是"沉思冥想型的"[1]。蒙太奇出于"讲故事的目的对时空进行分割处理,而场面调度追求的是不作人为解释的时空相对统一;蒙太奇的叙事性决定了导演在电影艺术中的自我表现,而场面调度的纪录性决定了导演的自我消除;蒙太奇理论强调画面之外的人工技巧,而场面调度强调画面固有的原始力量;蒙太奇表现的是事物的单含义,具有鲜明性和强制性,而场面调度表现的是事物的多含义,而有瞬间性和随意性;蒙太奇引导观众进行选择,而场面调度提示观众进行选择,场面调度带来的最有意义的变革是导演和观众的关系变化"[2]。

而在有些导演看来,"场面调度"只是导演的一种创作手段,是运用"画面中的人物空间位置的变化,以鲜明的造型表现力展示人物之间的关系、性格特征和心理活动,若能和电影镜头的调度相结合,电影艺术的视觉性则有更强烈的艺术魅力"[3]。

以上这些理论家和艺术家对场面调度的论述,各有侧重,都涉及场面调度的基本内容,只是论述上稍嫌繁复。相比之下,我国著名导演郑君里的表述言简意赅、切中核心,他认为,场面调度就是"演员和摄影机调度的有机结合",十三个字就把"场面调度"的概念说清楚了。他的总结来自他丰富、卓越的创作实践,是真正的有感而发。既然是"有机结合",它就是自然的,舒服的,是有设计,但又不露痕迹,不是冷冰冰的、纯技术工种,而是有情感投射和文化意味的。

[1] 〔美〕罗伯特·考克尔:《电影的形式与文化》,郭青春译,北京大学出版社2004年版,第60页。

[2] 郑亚玲、胡滨:《外国电影史》,中国电影出版社1995年版,第190页。

[3] 张客:《论电影艺术的特性》,中国电影出版社1983年版,第10页。

二、场面调度的依据

在拍摄现场,导演经常要面对两个问题:

演员会问,我需要怎么做?

摄影师会问,摄影机放在什么地方?

对导演来说,他要解决的问题就是场面调度。场面调度考验导演的能力,如果是新导演的话,他往往办法不多,只好让人物固定在一个位置上念完台词,摄影机也没有动起来,这样的后果就是画面比较"呆"。

场面调度的依据如下。

(一)生活的逻辑

生活的逻辑是导演进行场面调度可以依赖的首要依据。影片《大象》的导演范·桑特很会利用摄影机,他让摄影机长时间地跟着主人公。表面上看,这种漫无目的的做法有些匪夷所思,但实际上,摄影机长时间跟着一个人,观众就会对被拍摄者产生深刻印象,即便他没有做出任何有价值的事情。摄影机成为一种寻找和发现机制,它一开始是无目的的,跟随一些人走了一段时间,最后才锁定主要人物。导演利用摄影机制造了强烈的悬念,让观众和他一起寻找。范·桑特说,当我们长久等待的某个人从远处走来,我们就会一直看着他,因为他不是普通的过路人,他对我们来说是如此重要,以至于我们的目光追随着他,我们不想让这个镜头中断,必须等待,肯花时间才能更好地观察和发现事物。至于导演为什么要采用这种方式,恐怕他是基于对这个失去方向标的世界的理解,是有生活逻辑的。

(二)情感的流向

好的场面调度不仅是描绘客观世界的外部形态,而且能够契合人物心

第七章 场面调度

灵深处的思绪和情感。人物的情绪往往能自然地带动人物的动作和摄影机运动。影片《雁南飞》在镜头运用上的一个特点就是采用大量连续、流畅的运动摄影。① 比如在"车站告别"段落中，摄影机跟随主人公穿越拥挤的人群，它也好像被赋予了一种灵性似的，陪伴女主人公焦急地寻找着自己的恋人。此刻，摄影机变成了最体贴、最善解人意、最同情她的伙伴。

（三）文化的依托

关于有些影片中的场面调度，如果单独拿出一个段落来看，可能有些费解，但如果结合导演的文化背景和影片的一贯风格来研究，就不会对它的合理性和独特性产生怀疑。这方面的例子非常多，比如在希腊导演安哲罗普洛斯的影片中，经常会有超出常规的场面调度方式，这其实跟安哲罗普洛斯对希腊文化的理解和表达有深层次的关联。影片《流浪艺人》中的场面调度就最能说明问题，在同一个镜头中，主人公可以跨越不同的时空：主人公行走在1952年竞选期间的大街上这一镜头，以广场上宣布戈培尔即将来访的消息结束——时间已经倒退到1939年，中间没有镜头切换，也没有过渡的场景，电影时空几乎难以察觉地从一个时代转入另一个时代。这样直接的场面调度方式在以前的影片中是没有出现过的，它打破了空间的阻隔，更打破了时间的直线运行方式，但细细琢磨，我们完全可以理解导演的处理方式，甚至要赞叹他构思的精巧。安哲罗普洛斯是以希腊深厚的民族文化积淀为创作源泉的，他的影片中的主人公大多是为了寻找一种信念而展开一段漫长的旅程，在寻找的过程中得到的只是

① 影片的摄影师乌鲁谢夫斯基曾经说："很难从《雁南飞》中剪下一个画面可供报纸杂志刊载为插图。每个画面独立出来什么问题也说明不了，并且微不足道……可能，这就是电影。"参见郑国恩：《苏联电影的革新骁将》，《北京电影学院学报》1987年第1期。

无奈及困惑，总是有恍如隔世的感觉，场面调度带来的时间上的模糊性正好说明了这个世界的多变。

而在阿巴斯影片的场面调度中，我们同样能感受到东方文化对他的深刻影响，以及他对东方文化的理解。阿巴斯认为"梦想根植于现实"，他的电影梦想就深深根植于伊朗这片土地，吸纳了古老的波斯文明的营养。他极其耐心地关注这些普通人的平凡生活，从中挖掘出深厚的情感状态，影片中大量固定的长镜头运用正是基于他独特的文化思考。

三、场面调度的具体形式

从人物和摄影机运动的角度来考察，场面调度可以分为三种形式：人动摄影机不动、人不动摄影机动和人动摄影机动。

（一）人动摄影机不动

在人物运动摄影机不动的情况下，用得最多的是摇镜头。最典型的代表就是伍迪·艾伦的影片。在他担任主演的影片中，摄影机总是跟摇伍迪·艾伦，他走到哪里，镜头就摇到哪里，尽管有时候这显得单调了一点，但因为他是主角，镜头始终对准他也有道理。吴贻弓导演在《城南旧事》（图7.1）中对摇镜头的使用，则和影片的内容更加贴切，导演有意用它表现小英子和小偷关系的改善，效果明显。在两人第一次见面时，小英子一直在画右，小偷一直在画左，两人中间像是隔有一条界河，谁也没有越界。而第二次见面，导演就安排他们两人来回横向调度、穿插，看似人物随意地走了几步，但比较前后两次的调度，就能看出导演的用心，他找到了一种具体、形象的方式表现两人关系的改善。

第七章 场面调度

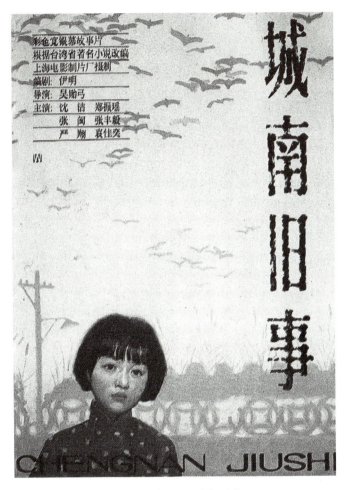

图 7.1 《城南旧事》海报

费里尼则给摇镜头赋予了更深一层的含义，影片《甜蜜的生活》中的大量摇镜头已经不再是单纯用来介绍场景或人物，而是和人物的精神状态联系在一起。影片《甜蜜的生活》讲述了一个娱乐记者看似繁忙、实则空洞的生活，触及了一个处于混乱中的灵魂。这部影片是费里尼电影生涯中具有里程碑意义的作品，其电影语言运用达到了炉火纯青的地步。影片中有一个宴会场面。按照一般的拍法，以摇镜头追踪一个人的动态，多半是

表示这个人物有重要使命。如果是群众演员，与故事没有什么特别关系，就不必用摇镜头追踪，但费里尼却用摇镜头追踪那些只是偶然在场的人物。摄影机先对准人物甲，当甲持着玻璃杯走动时，摄影机跟着甲摇摄过去，等甲开始跟乙交谈，人物丙从旁入镜而与他们擦肩而过时，摄影机却跟着丙移动。接着丙与人物丁交错，摄影机跟着丁的动态，向另一方向摇摄过去。从甲到乙，乙到丙，丙到丁，每当他们交替时就更换摇的对象，各色人物出现在一个摇镜头中。这种松散、飘浮的节奏，恰恰描绘出那些迷失目标的人的游魂一般的精神状态。

镜头中人物和物体的运动要注意以下三点。

第一，运动方向。不管人物和物体从画框哪一条边线入画或出画，都要考虑到前后镜头的衔接，注意保持方向的一致。因为人们的视线习惯于从左到右，因此，这个方向的运动比较符合人们的心理习惯。迎面而来的运动能给人强烈和肯定的感觉效果，离摄影机而去的运动则往往表示相反的含义：紧张度减弱，情绪逐渐缓解。

第二，运动的路线。人物的调度形式分为横向、纵向、斜向、上下、环形、不规则运动等种类，其作用既有与画框底边平行的匀速运动带来的平稳感受，又有从画面右下角向左上角运动的斜线纵深效果。横向的运动往往突出了速度，所以常常用于动作片中。对角线的运动则更有动势。如果人物作S形线条运动，会给人活泼、流动的印象。

第三，运动带来的位置变化。人物运动势必产生空间位置的变化，构图时要注意主要位置和次要位置的安排，先照顾好主要角色的位置，次要角色要和前者产生呼应。要注意人物动作姿态的变化，构图时要给这样的变化预留一定的活动空间。演员调度时可以利用动作"支点"，这些支点可以是场景中的某个局部，如门窗、楼梯、廊柱、栏杆、树木、石块以及其他各种道具物件。合理利用支点能够使场面调度产生节奏上的变化。

（二）人不动摄影机动

在电影发明之初，摄影机拍摄时是固定不动的，它所处的位置类似于乐队指挥在乐池中的位置。到了1896年，卢米埃尔的一个摄影师把摄影机架在威尼斯的一艘游船上，无意中发明了移动摄影。在影片《党同伐异》中，格里菲斯将摄影机放置在一个氢气球上，俯拍巴比伦城的壮阔景象。从那时起，摄影机就不再单纯是一个记录客观事件的工具，而成了一个主动的目击者。

目前，摄影机变得更小、更轻、更便于移动。从某个角度看，电影技术的发展历史是摄影机获得解放的历史，而马尔丹更是觉得，电影作为艺术是从"导演们想到在同一场面中挪动摄影机那一天开始的"[①]。灵活处理镜头是摆脱舞台艺术、实现电影语言自身完善的条件之一。相比较而言，摄影机移动比蒙太奇切换，减少了人为的成分，用摄影机替代人物视线更接近人们对现实世界的感知经验。

有的艺术家迷恋移动摄影带来的能量和动感。贝托鲁奇影片中的摄影机运动像是优雅的舞蹈，他总是将大部分时间用于安排摄影机的运动，它时而进戏，时而出戏，就如影片中的一个看不见的真实"人物"。贝托鲁奇认为，这源自一种与人物有亲昵关系的愿望。

电影中经常会有人物固定在某个位置的段落，比如餐馆、会议室、工作场所等，如果用固定镜头拍摄固定人物，时间一长，镜头就会显得呆板。但规定情景又不允许人物随意走动，这种情况下，创作者就会考虑用摄影机的运动来改变画面的构图、增强画面的流动感，尽可能避免使观众产生视觉疲劳。

[①] 〔法〕马赛尔·马尔丹：《电影语言》，何振淦译，中国电影出版社1980年版，第11页。

在人不动摄影机动的情况下，摄影机运动主要有推、拉、移、升降等方式，移镜头运用得最多。比如在黑泽明的影片《生之欲》的结尾，身患绝症的渡边四处奔波，终于为社区建成了一个小公园。一个冬日的夜晚，一位老人坐在秋千架上，迎着落雪，嘴里轻轻哼着一首曲子。摄影机缓慢地移过一套儿童运动器械架，移动的摄影机、纷扬的落雪及左右摇摆的秋千，增添了画面抒情、伤感的意味。而在影片《有话好好说》中，摄影机的运动就更频繁了。《有话好好说》使用比较前卫的、MTV 式的拍摄方法，摄影师经常用 0.9 倍的广角镜头，带有变形、夸张的风格，一场戏一个镜头拍下来。像张秋生在小饭馆劝说赵小帅的戏，摄影师抱着机器追着主角拍，这种拍法就带来一个问题——焦点问题，因为最好的焦点员也很难跟上，不拉皮尺量，焦点就难免虚一下、实一下，但后来这些镜头都用在完成片里了，画面虽然有些粗糙，但保持了生活的质感。在王家卫的影片《重庆森林》中，镜头从头到尾是晃动的，因为是肩扛和手提摄影，摄影师行动便利，人走，机器也走，人坐下了，摄影机也不停止运动，继续围着主人公转。广角镜头更使人物的脸型走样，在王家卫有意用这种处理方式，表现现代社会里人们焦躁不安的情绪。

（三）人动摄影机动

电影是运动的艺术，摄影机和人物一起运动，要进行精心的设计和排练。人动摄影机动，这种场面调度最复杂，效果更明显，当然挑战也更大。它牵涉到更多的创作部门，因此更要注意相互间的配合，因为一旦某个环节出现纰漏，就要耗费大量时间进行调整。

考虑人物和摄影机运动要注意以下问题。

第一，运动目的。摄影机运动的目的要明确，不要盲目乱动，因为一旦摄影机运动起来，观众就会有所期待，就想知道新的视觉领域中的奥

秘。最好的运动是有节奏的运动，并由节奏产生韵律，导演和摄影师要善于捕捉这种节奏感和韵律感。摄影机依照人与物的运动路线，让运动中的人与物始终保持在画面的某一点上，这种轨迹虽在画面上不明显，但观众却能够从中体会到运动带来的独特韵律。

好的运动镜头能够有效地传达人物的情绪和节奏。摄影机的移动给创作者提供了与分切镜头不同的情感效果。影片《风月》中有一半以上的镜头是借助斯坦尼康拍摄的运动镜头。陈凯歌对运动镜头的偏爱和他的一段生活经历有关。陈凯歌曾经作为访问学者旅居美国，他说自己在高速公路上重新认识了美国，在运动中看一个世界和在固定处看一个世界完全是两回事。于是，回到国内拍摄《风月》时，他就运用了大量移动镜头。[①] 和陈凯歌一样，很多导演将摄影机运动作为创作者主观情绪介入的重要途径。影片《致命诱惑》中有一场男女主人公在公园约会的戏，道格拉斯故意倒地，佯装急病发作，摄影机以女主人公的视点做快速前移，女主人公焦急地冲向前去，此时摄影机的运动有效地强化了女主人公的心理情绪。

第二，运动方式。摄影师可以根据具体情况，运用推、拉、移、跟、升降等多种拍摄手法。在费里尼的影片《八部半》里，男主人公基多到城堡参加晚宴，摄影机一直随着基多移动，跟着他的视线窥视古堡，记录下形形色色的人的举止，镜头准确地捕捉到了基多四处晃荡、找不到方向的状态。郑君里在拍摄《枯木逢春》时，从中国古典绘画中得到启发，他发现，画家善于用移动的视点把错落有致的景象交织在一起，当我们的视线沿着长卷移动，所看到的视像跟电影的横移镜头十分相似。于是，郑君里用一组横移镜头把《送瘟神》的诗意电影化，郑君里认为："画面内容复

① 李尔葳：《直面陈凯歌：陈凯歌的电影世界》，经济日报出版社2002年版，第141页。

杂的变化,都为摄影机的横移动作所统一,交织为一体,收到一气呵成的效果。这些镜头同我们古典绘画以长卷形式表现广阔内容的原理基本上是一致的。"① 影片《枯木逢春》中还有一个重要的段落:苦妹子得知自己因病无法得到家庭幸福,情绪失控,飞快地离开了方家,跑过田野,跨过小溪,穿过柳径,奔过石桥。这一组运动镜头形成了强烈的节奏,展现了她痛苦、惆怅以及急切盼望治好疾病的心情。

影片《邮差》里面有一个横移镜头同样富有创意。聂鲁达离开小岛后,他的秘书写信给邮差马里奥,让他把聂鲁达寄存的物品寄给他。马里奥到了聂鲁达住过的屋子,想起了和聂鲁达在一起的时光,这时出现了一个幻觉,屋子里飘荡起著名的阿根廷探戈歌王卡洛斯·加德尔演唱歌曲——《塞尔瓦母亲》的声音。在这动人歌声的感召下,诗人和妻子相拥起舞。如果是一般的处理,这个闪回镜头会非常短暂,马里奥会马上回到现实中来,但是莱德福导演的处理是,聂鲁达和妻子舞出屋子,摄影机随即横移,马里奥跟着走到屋外,但是屋外却是空空的,邮差才发觉这是自己的幻觉。这个超乎常理的调度,却刻画出邮差和聂鲁达之间感情的深度,他已经深深地陷进对聂鲁达的回忆和思念,以至于跟着幻觉走出屋子。人物的一个习惯性动作和与之配合的横移镜头,细腻、形象地把邮差的心理表现了出来。

升降镜头往往先表现一个单一的信息元素,然后在运动过程中,再加入其他信息。在影片《太阳帝国》的开头段落中,随着小孩的跑动,摄影机升起,逐渐带出了集中营的整体环境。在影片《青春之歌》结尾,当学生用水龙头把军警冲跑后,林道静冲入画面,同学们随后跟着她前进。这时摄影机开始缓慢上升,从全景变成一个大远景,从四面八方聚集过来的

① 郑君里:《画外音》,中国电影出版社1979年版,第203页。

学生浩浩荡荡地前行，汇成一股革命洪流滚滚向前。这个上升镜头既保留了画面的完整性，又动感十足，加强了戏剧效果，突出了有组织的学生运动蓬勃发展、不可阻挡的气势。

 有时候，轨道车上的摄影机移动和变焦镜头也可以结合起来使用。在影片《双旗镇刀客》"一刀仙杀复仇者"一场戏中，创作者就有意将两者的性能都充分发挥出来。一刀仙兄弟俩跃下马后，朝复仇者走来，这是个纵深的场面调度，迎着镜头走来的一刀仙咄咄逼人，此刻小镇的空气似乎凝固了。导演要求镜头在两人朝前走来的整个过程中始终保持中景的景别，两人的背景除了四匹马与马背上的两名刀客外，没有其他信息，但单纯使用变焦镜头或移动车的办法无法使影像效果达到要求，尤其是不能排除人物背景和画面边缘处可能出现的镇民与民房。于是，摄影师将变焦镜头和移动车两种方法结合起来，让它们做相反的运动，变焦镜头随着人物运动不断地展开，移动车则载着摄影机等速前进。用变焦距镜头来控制景别，用移动车来处理背景及加快焦距展开的速度，在保持中景景别的情况下，画面的空间关系产生了很大的变化，其他不必要的因素又被排除在画面之外。[①]

 第三，运动时机。观察特吕弗影片的场面调度会发觉，他经常让摄影机跟随着演员，演员总是处在中景的景别，而且还有一个特别的地方是，虽然影片中有很多运动镜头，但并不让人觉得突兀，有时甚至觉察不出摄影机的运动，因为，大部分的运动镜头总是伴随着人物的动作进行的，运用得很合理。一般来说，人物先动，摄影机后动，这样就不易觉察机器的移动，人为的感觉也不明显。但也有特例，比如在影片《巴黎最后的探戈》中，有一个主人公关门离去的镜头，演员拿完钥匙向后走，机器先

[①] 杨远婴、潘桦、张专主编：《90年代的"第五代"》，北京广播学院出版社2000年版，第10页。

动,演员后动,给人的感觉是,机器有一种吸力,牵引着主人公走,手法很有新意。

第四,运动速度。无论是动体本身的速度还是摄影机运动的速度,在摄影画面上都是一种重要的传情因素,它直接作用于观众的心灵,引起其相应的情绪反应。把握好各种影响速度的因素,也就是把握好影片的内在韵律。

动体本身的速度就是一种表现力,摄影机运动速度的变化可以传递创作者的主观情感以及他对事物的态度。用均匀、缓慢的速度推向主体和用高速度推向主体,会给人截然不同的视觉印象。当摄影机用缓慢的速度推进时,镜头具有抒情、沉思、平和、宁静的特征。比如我们用慢速度摇一个古战场镜头,就会有缅怀和思索等意味。当摄影机运动速度加快,则是一种揭示、一种发现,容易激发起观众的情绪波动,预示某种不安的、出乎意料的事情将要发生。

第五,运动镜头要注意技术问题。有些导演觉得,镜头运动起来才是搞艺术,生怕别人看不出运动来,这样的运动往往是盲目的。其实,摄影师如果过度迷恋某个镜头、某一场戏的运动,那么效果可能适得其反。

运动是一个需要才情的技巧。对一个摄影师来说,运动镜头的难点是光线处理以及把握摄影机运动的节奏和韵律问题。对一个导演来说,难点是运动镜头剪接点的选择和运动镜头与其他镜头的匹配问题。

运动镜头的时间把握很重要,这也是件困难的事情。运动镜头往往显得节奏缓慢,比直接切换镜头要耗费更多的时间。有时候,创作者花了大量时间和精力拍完一个运动镜头,效果很好,但到后期剪辑时,才发觉这个运动镜头和影片的总体节奏并不协调,只好舍弃。

另外,拍摄运动镜头需要良好的摄影器材支持,否则很难达到理想的效果。

四、画内空间和画外空间

（一）什么是画内空间和画外空间

电影空间分为画内空间和画外空间。画内空间是观众能直观看见的，画外空间是指银幕画框以外的空间，观众可以根据导演的暗示，靠自己的想象力去填补。

创作者是否重视和合理运用画外空间也就形成了开放的和封闭的两种不同空间观念。

封闭的空间观念是指创作者把画面的边框看作画内世界与外部世界的界限，创作者更注重画内空间的经营，把画面内部看成是一个独立、完整的天地，着力编排画面内部的秩序，以画面内景物安排的和谐统一、画面的整体感和美感为理想目标。创作者希望观众的注意力全部集中在画面内。

开放的空间观念是指创作者除了注重画内空间外，同样注重画外空间的经营。创作者力图把框架当成一个窗口，画面是面向生活的一扇窗户，不是四方形的封闭牢房。创作者认为，电影画面的造型结构是一种动态的结构，可以把边框看成是虚拟的线条，要让观众感觉到，现实的其余部分一直在画外存在着，只是临时被遮挡住了，画外空间和画内空间应该是一个整体。注重画外空间的创作者处理的画面构图常常是不均衡、不完整的，具有向外的动势和张力，它引导观众去想象画外的空间和形象。像影片《教父》的摄影师戈登·威利斯认为的那样，在很多情况下，没有看到的东西比看到的东西更富感染力。

为了拓展画外空间，创作者往往通过画内形象的视线、动作形成向画外扩充的张力，暗示在边框外面有同样重要的东西。

两种空间观念及其带来的相应构图方法，有各自的优点。但是，如果过分使用开放式形态，就容易使画面显得粗糙，跟即兴拍摄的家庭录像效果近似，会给人缺少控制、抓不住重点的印象。相反，如果一味采用封闭式构图，就会使画面看上去因刻意强调艺术性而显得矫揉造作，形象显得不自然，人为的痕迹过重，失去了生活的鲜活性和质感。

（二）突破画内空间的几种方法

突破画内空间的方法有很多种，具体如下。

1. 拍摄对象不断出入画面

这是侯孝贤影片中经常运用的手法。在一场戏中，虽然摄影机位置没有变动，构图没有变化，但随着主人公不断出入画面，画面的边界被模糊了，无形中，空间也被拓展了，比如影片《恋恋风尘》里阿远和爷爷去车站接爸爸的那个镜头处理。《我和我的祖国》中的《相遇》段落讲述的是国防战线上无名英雄的感人故事，片中有一个男女主人公在公交车上偶遇的长镜头，后景中不时有行走、奔跑、骑车人，以及举着红旗欢庆的人群出现，使得画面中不断增加新的视觉元素，充满了动与静的节奏变化。

2. 运用不完整构图

完整构图的效果要求画面饱满、工整，主题形象完整、突出。不完整构图是相对于完整构图来说的，在单个画面中，创作者有意不表现完整的人物形象，而只是表现其半个身子，让观众看到某个局部，或者有意去头掐尾，这是创作者经过深思熟虑后的构思和设计的结果，不是拍摄过程中的疏忽。这样的画面不是次品，更不是废品，创作者是有意要造成一种视觉上的陌生感，观众完全可以通过联想来填补缺失的影像。

中国第五代导演的发轫之作《一个和八个》除了有内容上的突破创新外，还有和内容相匹配的影像构图给人带来的冲击，大量不完整构图给人

带来的是力的震撼。[①] 影片的主创人员最大的愿望就是要突破一些假的、传统的观念，比如一味按照"黄金分割率"安排人物位置，在构图上看是比较漂亮，但这样的构图出现在战争影片中就显得虚假，人为的痕迹太重，因为战争时期是拍不到这样完美的镜头的。基于这样的认识，大家在实际的拍摄中故意追求类似战地记者工作的风格，不求完整，但求真实。在影片《大红灯笼高高挂》中，导演让老爷始终处在阴暗处，有时只让他立在画面框架的边缘，观众始终看不清他的脸。这种手法被外国评论家解读为继承了中国文化中的玄学。

3. 画面停留足够的时间

如果镜头在某处停留超过观众接受基本信息的时间，观众就会在心理上形成对画外空间的渴望。比如，在影片《不散》中，人物已经离开，导演蔡明亮让摄影机继续架在那里拍；在影片《站台》里，崔明亮和尹瑞娟在城墙上聊天后离去的镜头也用了这个手法。在侯孝贤影片的长镜头段落中，经常会出现类似的手法。有一次，侯孝贤去拜访黑泽明，黑泽明对他说，在日本是不允许这样拍的：主人公已经离开画面，摄影机却纹丝不动对着空空的房间，导演和观众一起等他回来。

4. 有意识地利用画外的声音

音响可以协助画面创造和展示更丰富和多层次的空间，造成空间的立体感，暗示环境的外延。在影片《公民凯恩》中，凯恩决意要培养没有歌唱天赋的情人苏珊。有一个镜头的起幅是苏珊卖力演唱的近景，然后摄影机缓缓上升，苏珊的歌声在画外回响，一直没有中断，镜头落在屋顶上控

[①] 影片《一个和八个》在北京试映时，影片在造型上的突破并没有得到大家的理解，连参与演出的演员也有抱怨，一位老演员气呼呼地说："拍的这叫什么呀？黑乎乎的什么也看不清，我都没看见我那脸在哪儿，好不容易看见一次，还一半在外面，里边只剩半拉了！"参见郭宝昌：《说点您不知道的》，中国戏剧出版社2004年版。

制灯光的两个场工身上，两人摇头叹息。画面内容在变化，不断有新的视觉元素进入，但声音是连贯的。这样的处理对苏珊拙劣的唱功做了极大的讽刺。

5. 摄影机的运动

运动自然构成了画面的变化，摇、移、升降等方式都能达到这种效果。摄影机运动的过程中，不断有新的视觉元素出现，这样就丰富了画面的内容。

6. 画外人的影子投射在画内

在影片《战舰波将金号》的"敖德萨阶梯"段落中，导演采用了多种手段表现哥萨克士兵对平民的残杀。有一个镜头是表现一个惊恐万分的妇女，但镜头里并没有出现妇女，而是持枪士兵的影子越来越逼近她，随着影子越来越近，恐惧的情绪也逐渐增强（图 7.2）。

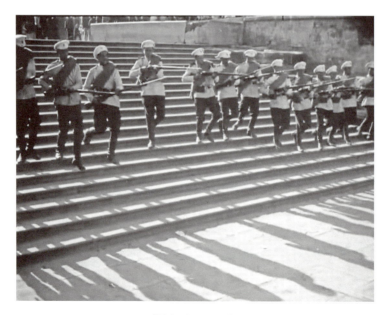

图 7.2 《战舰波将金号》中的影子

7. 人物的视线向画外看

随着剧中人物的视线，观众的注意力就自然被引向了画外空间。

五、场面调度的特例

（一）大场面的调度

如果电影剧本中出现"千军万马杀奔过来"的句子，要实现起来就相当困难。大场面会涉及大量的人员、装备，要让这么多人都进入规定情景是非常困难的。要使拍摄工作没有差错，导演必须在摄影机开始运转之前做好大场面调度的一切安排，前期、案头工作要特别仔细，要想清楚各个环节的问题。拍摄大场面之前，排练是必不可少的，演员的走位要相当熟练，同时摄影、照明部门要不断地演练。

拍摄大场面的顺序是：

（1）从大到小，先拍全景镜头，后拍局部镜头。

（2）先主后次，局部镜头中，先拍主要演员，后拍群众演员。

（3）尽可能采用多机拍摄。考虑到时间、光线、演员的情绪连接，如果有条件的话就采用多机拍摄。在影片《赤壁》拍摄赵云的打斗场面时，吴宇森安排了十三台摄影机同时拍摄。在安排多机拍摄时，主机要抓住重点，其他机器要变换不同的角度、不同的景别拍摄，以给后期的剪辑提供更多的方案。

（4）在照明上，创作者必须考虑到光线变化的因素，如果在全景中是艳阳高照，而紧接着的近景变成了阴霾天气，两个镜头就接不上。

（二）静止场面

电影是运动的艺术，但影片摄影却不只有"动"这一种手法。动也不

是衡量摄影水平高低的唯一标准,更不能为动而动,滥用运动镜头只会丧失动的魅力,引起观众的视觉疲劳。生活中,风起云涌能让人激动,静思冥想也是一种乐趣。只有从内容出发,合理地处理好动与静的关系,动中取静、动静相间,才会化解静止镜头呆板、单调的问题,产生动人的艺术效果。

 每一种艺术形式都有它的反叛者,电影也不例外。运动几乎被公认为电影的基础,于是有一些导演特意用静止的观念来与之对抗,比如布列松、小津安二郎和德莱叶等电影大师,被认为是场面调度"简约派"的代表。布列松严格限制运动,他认为如果一个画面中好像什么都是不动的,那么即使最微小的运动也具有最大的意义。小津安二郎对运动的理解和实践也非常独特,他的影片一律不采用移动拍摄和摇拍,因为他追求的是画面几何构图的稳定性,不想让它遭到哪怕是瞬间的破坏。

第八章 镜头组接

自从美国人艾德温·鲍特发现可以通过剪辑来讲述故事，电影就有了质的飞跃。剪辑的发明催生了一门新的艺术形式，它让画面瞬间从荒芜的大漠转换到生动的人脸、从史前时代穿梭到未来世界。剪辑可以留住时光，或者让时光飞逝。

电影创作是一个化整为零、结零为整的过程，先分解，再组合，导演以分镜头剧本为拍摄依据，按照不同的内外景拍摄场地分别集中拍摄各个镜头。镜头是电影中的最小单位，它指摄影机连续拍摄下来的、中间没有剪辑点的画面。为了提高拍摄效率，摄制组会把分镜头剧本中涉及的某个场景都拍完，然后转换场景（尤其当剧组里有档期紧张的明星演员时，他们的镜头必须在短时间内拍摄完成）。当全部镜头拍摄完成后，导演在大量的拍摄素材中选择，挑出自己最满意的镜头，按照故事发展的逻辑、镜头组接的一般规律，并融入导演的创造性，最后完成段落和全片的组合。

一、镜头组接的依据

镜头组接不是掐头去尾的裁剪，而是导演和剪辑师经过精心比较和选

择的结果，它使整部影片结构严谨、语言生动、节奏鲜明，富有艺术表现力和感染力。剪辑是一个很好的向导，像一名好的导游一样，他不仅是一个领路人，在能够使观众领略美景、引导观众注意力的同时，也给他们不断带来惊喜。苏联电影艺术家普多夫金甚至认为，电影不是拍摄而成的，而是剪辑而成的①，可见他对剪辑的重视；而库里肖夫的实验也证明，即便是同一个镜头，当它和不同的镜头组接在一起时，这个镜头也会被赋予新的含义。

影片的镜头组接要服从内容、服从风格、服从节奏、服从剪辑原则和避免拖沓以及避免单调。

（一）服从内容

这里的内容包括两方面：分镜头剧本提供的内容和拍摄完成的素材。

第一，剪辑师要依据的是剧本内容，特别是在粗剪时，根据剧本提供的剧情和顺序，把握住总体要求，完成影片的结构框架，做到条理清晰，段落分明，前后连贯。

剪辑时经常会发生这种情况，即导演和剪辑师按原来的分镜头方案把镜头组接起来后发现，效果并不理想，和原来设想的差距较大，这是因为，现场拍摄往往有很多变化。这时，就需要导演和剪辑师仔细推敲各种因素，尝试着用不同的镜头组接方案，重新整合素材，形成最终的方案。比如塔可夫斯基的影片《镜子》，他自认为这是一部诞生在剪辑台上的作品，因为剪辑的成功才使完成片脱胎换骨。影片涉及大量回忆、现实和幻觉段落，没有线索清晰的情节链，如果用常规的剪辑思维，就很难完成这

① 苏联著名导演邦达尔丘克拍完影片《滑铁卢》后，面对14万米的素材一筹莫展，因为光浏览一遍素材就需要5天时间。他的剪辑师却对他说，我可以从这些素材中给您剪辑出一部2小时17分钟的影片。果然差不离儿，最后的完成片是2小时14分钟。

部作品。

第二，剪辑要依据已经拍摄完成的素材。原始素材画面和收录的原始素材声音是创作的基础。导演事先一定要有设计，并拍摄必要的镜头；如果原先没有设计，导演和剪辑师想要增加内容也无能为力了。吴子牛导演的影片《喋血黑谷》，原先的文学剧本中并没有"难民营"的戏，但吴子牛为了寻找国民党军长王朝宗转变思想奋起抗日的心理依据，设计了一场王朝宗路过难民营的戏。在这场戏中，吴子牛用了110多个镜头渲染难民的悲惨境遇，王朝宗被同胞们所经受的苦难深深触动。这个段落的增加，无疑使得人物的行为更加合理。

（二）服从风格

不同题材、不同样式、不同风格的影片，在剪辑处理上要有所区别，要尽量保持影片统一的基调和节奏。

我们通常说的慢节奏电影和那些动作片的剪辑是不一样的，前一类片子讲韵味，后一类片子要追求视觉冲击力。影片《东京物语》《金色池塘》，以及侯孝贤的电影，它们在总体上追求一种韵味，要有情感的连续性、完整性，就不能把镜头切得很碎，也不能用怪异的镜头让观众分心。在安东尼奥尼的"情感三部曲"中，往往有这样的剪辑处理——人物已经离去，镜头却还没有切换，继续拍人去楼空。艺术家告诉我们，镜头的长度不以情节的结束而自然中止，它能延续情绪，要让出一定的时间来充分表达。

好莱坞电影崇尚清楚、自然、流畅的剪辑风格，让人觉察不到剪辑的存在，经过剪辑处理后，其时间和空间的感觉是连续的，不会有突兀的感觉。好莱坞电影人认为好的剪辑看不出剪辑的痕迹，经典的电影剪辑的基础是隐匿的剪接观念。我们观察一下影片《卡萨布兰卡》中的几场酒吧里

的戏，摄影机在移动轨上不停地移动，但观众几乎觉察不出来，也感觉不出剪辑点在哪里。格里菲斯开创的"无缝剪辑"手法至今仍在沿用，几十年来一直是好莱坞主流的剪辑手段，创作者的目的是让观众对故事感兴趣，而剪辑本身遁入无形。这是电影前辈留下的一笔丰厚遗产，我们没有理由拒绝。

苏联蒙太奇学派重表现，强调艺术再创造和表现力。爱森斯坦把自己的电影思想和马克思主义的意识形态相结合，创造出了充满革命热情的影片。他认为剪辑和历史一样，是画面和理念的冲突，电影的意义不在于镜头本身，而在于它们的碰撞。他认为两个元素的对立、冲撞会激发出更深层的意义，各种暗喻皆可因镜头的组合而产生。爱森斯坦在影片《总路线》里表现了一头牛的死亡：第一个镜头是牛头的特写，牛的眼睛慢慢地闭上，第二个镜头是太阳缓缓地落下地平线。他用象征性的镜头语言表现了对农民来说像日月一样重要的牛的死亡。尽管有时候这样的手法看上去有些牵强，但创作者用直观的形象表达思想的努力，丰富了电影语言的表现手法，也为后来者提供了新的思路。①

在**欧洲**的写实主义电影中，导演在影片中尽量避免使用切得过细的镜头，以保持故事和生活的完整性，追求客观和逼真，像影片《大地在波动》《偷自行车的人》《罗马11时》等作品都是典范。

作者电影大多涉及哲学、人文主题，剪辑风格采用的是反传统、反常规的手法，它的依据是主人公的思考或作者的思考，影片中会穿插大量回

① 影片《归心似箭》中有一个情节，讲述东北抗联战士魏德胜打死伪军班长后，逃了出来，一个人走在冰天雪地里。接下来是春天的戏，在季节上有一个转换。采用什么形式转换？冰河解冻、春暖花开，显然是老一套，用起来不新鲜；如果愣接、硬接，中国观众会不习惯。导演便采用了"七九河开，八九燕来"的中国民间谚语，加上河开、燕来两个镜头，不仅巧妙地转换了场景和季节，而且很符合中国人的欣赏习惯。参见宋绍明：《影事春秋（第五辑）》，山东人民出版社1982年版，第25页。

忆、闪回、梦境镜头，导演不寻求物质时空的连贯和完整（或者说就是要打破时空的连续感），而是以人物的心理活动为逻辑依据。如影片《筋疲力尽》中有大量"跳接"镜头。一个人进门，按常规的拍法，先拍一个在门外推门的动作，再拍进门，第三个镜头是人物走到椅子边坐下，但戈达尔不这样拍。一个推门镜头，下一个镜头就是在床上了，他大胆地将他认为无意义的画面剪掉，即便一个动作还没有完成。戈达尔的影片经常任意插入和情节无关的镜头，甚至是警察先于枪响倒下，或是将两个同样镜位的镜头接在一块儿，故意造成剪辑上的不流畅感，以此来创造特殊的节奏和效果。

（三）服从节奏

进入 21 世纪，电影剪辑的另一个变化是电影节奏越来越快。现在的观众生活在电子游戏、广告、MTV 时代，能够更快地处理信息，明白画面的意思。三十年前，一场打斗戏可能用一个主镜头加几个转换镜头就解决了，今天一场交锋可能要拍上百个镜头，瞬间的眼神、肌肉的细微颤动、匕首刺进身体，观众享受着坐过山车般的心跳感觉。

一般来说，一段戏剪辑次数越多，它的速度感就越强，也就增加了戏的紧张度。

两极镜头的组接，比如特写镜头与全景的交替出现，能使剧情的发展在动中转静，或在静中变动，产生特殊的艺术效果。比如影片《一个和八个》结尾部分的两极镜头组接——大全镜头突然跳到特写镜头，中间没有任何过渡，就产生了强烈的视觉冲击力，节奏上形成突如其来的变化。

如果一组镜头呈现连续性的动作，那么前一个镜头和下一个镜头之间的差距（主体大小、角度）应该是具体而明显的。同机位的镜头讲究隔一级剪辑，就是在相同的情况下，特写不宜接近景，跳中景就会比较舒服。

近景跳全景，不宜跳中景。当景别不能隔级跳时，就要把不同角度的同景别镜头接在一起，常规是 90°以上的角度变化，90°以内同景别镜头组接就会让人感觉不顺畅。

威廉·弗莱德金剪辑《法国贩毒网》的追逐场面时，依靠的是《魔王》中一首名为《黑色的魔术女人》的曲子。影片中没有音乐，但他按照这首由六弦琴弹奏出的乐曲的悠扬流畅的颤音和节奏变化剪辑影片，达到了意想不到的效果。

（四）服从剪辑原则

通常，导演在剪辑过程中要遵循经典剪辑的惯例。①

第一，视点原则。这就是说，根据前一个镜头人物的视线，剪辑下一个镜头的内容，下一个镜头是上一个镜头的必要延续，两个镜头间呈因果关系（图 8.1）。如果开车的人突然刹车，导演应该给观众看：什么东西迫使他突然停车？由人物视线引导的观看对象究竟是什么？电影中镜头的连接是以视觉或者心理感受为基础的。

第二，180°轴线原则。电影的场面调度是全方位的空间调度，观众可以看见任何一面的空间位置。一方面，电影的这种时空跨越给创作者提供了广阔的天地，但另一方面，为了使观众对人物的运动方向有一个清晰的了解，在长期的创作实践中也形成了一个规则，即人物的运动方向或人物之间相互交流的位置关系构成了一条无形的轴线，即 180°轴线。导演进行场面调度或者安排摄影师变换机位时，通常要考虑轴线关系。在 180°轴线一侧拍摄，不管摄影机安排在哪个角度，镜头连接起来都不会造成方向上的混乱，可以保证人物行动路线和人物位置关系始终清楚。如果一个镜头

① 要了解剪辑的各种方法，可以观看吉加·维尔托夫的《持摄影机的人》，此片被认为汇聚了经典剪辑的各种手法。

第八章 镜头组接

中的人物正在看着左边,在接下来的镜头中必须保持这个视线方向,另一个人必须保持着向右看的方向。方向就是影视制作里的"交通规则"。在实拍中,摄影机方位、角度的变化,常常会使初出茅庐的导演和摄影师忘掉方向,搞乱方向,甚至造成影片无法衔接的后果。

图 8.1 《一个国家的诞生》中的林肯被刺段落

越轴是指,在镜头转换改变视角时超越视线一侧180°的范围界限,背离了轴线的规律。越轴的镜头难以保持背景相同,会造成画面上动作的混乱或人物之间位置关系的混乱。

如果要突出某个重点,充分发挥戏剧效果,有的镜头就需要越轴从另一侧来拍摄,那么可以采用以下方法:

(1)加入一个中性镜头,让摄影师骑在轴线上拍一个镜头过渡。

(2)在两个镜头间切入一个空镜头。

(3)在人物的运动或摄影机的运动中改变原来的轴线。

(4)摄影师先拍一个带双人关系的镜头,再越轴拍摄。

第三,动作匹配原则。在组接动作镜头时,前后镜头间要尽量保持主体动作的连续性,遵循**动作匹配原则**。剪辑师要利用动作形成的动感,带动镜头的切换,用一种不为人注意的自然形态来掩饰剪辑的痕迹(图8.2)。由于要突出人物的活动,连续的运动掩盖了镜头组接的接缝,消除了镜头瞬间转换的跳跃感和频繁跳切镜头的割裂感,给人连贯、顺畅的感觉,达成局部和整体动作协调、一致的效果。

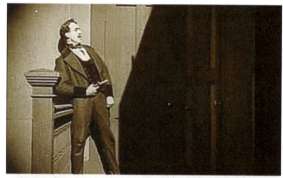

图8.2 《一个国家的诞生》中两个相邻的镜头

（五）避免拖沓

剪辑时，导演往往舍不得剪掉自己拍摄的内容，但由于拍摄素材过多，如果不加剪裁，完成片的篇幅就会显得冗长，影响影片的整体效果。这时候导演可以充分征求剪辑师的意见，因为剪辑师对待素材通常是比较理性和客观的。对于镜头的数量、长度、排列顺序等影响影片节奏的因素，导演要有通盘考虑。在剪辑过程中往往需要调整场次，压缩内容，删除多余的枝蔓甚至整场戏，使节奏变得明快。黑泽明认为，剪辑最重要的原则是：剪掉不清楚的、冗长的、无趣的部分。①

不管导演对素材所动的手术是大还是小，重要的是保持开放的思路，导演愿意为了把影片制作得更好而进行痛苦的删减，这跟他想确保不丢失好镜头一样重要。影片《甘地传》是一部传记片，真实而令人信服地展现了甘地辉煌而伟大的一生，他的不合作主义和非暴力斗争，终于使英国殖民统治者把权力交还给了印度人民。影片总耗资2200万美元，拍摄期长达12个月，共调集了几十万名群众演员，外景几乎遍布印度全国。在影片片头，有个3万人的群众集会场面，但最后剪辑在影片中的镜头只有短短7秒钟。导演并没有因为它的拍摄艰难而增加镜头、一味地贪图场面恢宏而使影片节奏变得拖沓。影片《马路天使》最初的剪辑本长达13本，共130分钟。看样片时，包括赵丹、魏鹤龄和周璇等摄制组成员都表示认可，但导演袁牧之并不满意，他请好友沈西苓导演来看，沈西苓看后说，影片如果能剪成10本或最好是9本，那就更精彩了。可是大多数人都不愿割爱，沈西苓的意见遭到一致反对，唯独袁牧之认为有道理，下决心交给沈西苓来剪辑，终于影片由沈西苓剪成9本，这就是我们今天看到的经典之作《马路天使》。这个例子给了我们不要"以长为丰满，以长为深刻，以长为巨大，以长来折磨观众"的诚挚告诫。②

① 见纪录片《黑泽明》中的自述，黑泽明称自己的剪辑速度很快，他常常是边看样片边剪辑。
② 赵丹：《银幕形象创造》，中国电影出版社1980年版，第34页。

(六)避免单调

为了加大画面的信息量,剪辑师可以从不同的角度、景别中选择适当的镜头,以便造成变化。这一点在"敖德萨阶梯"段落中的婴儿车镜头中表现得非常明显(图8.3)。又比如影片《精神病患者》中著名的"浴室谋杀"段落①,这个短短的45秒钟的段落,由78个不同角度、不同景别的镜头组成(尽管那把杀人的刀从未接触到演员的身体)。希区柯克使银幕时间加长,叙事时间大于故事时间,而以特写(刀、人体、喷头、浴缸等)为主的剪辑一开始就把观众的情绪带入其中(图8.4)。这个段落堪称电影史上最惊心动魄的浴室谋杀场面。

图8.3 《战舰波将金号》中的四个婴儿车镜头

① 1966年,希区柯克和来访的特吕弗提及影片《精神病患者》,他说这个故事唯一吸引他的,并促使他拍成电影的地方,就是发生在浴室中的那场出人意料的谋杀,一个年轻女子在凄厉的小提琴声中在汽车旅馆里被谋杀。为了拍摄这个段落,希区柯克足足花费了七个工作日。

第八章 镜头组接

图 8.4 《精神病患者》中的"浴室被刺"段落

二、创造独特的时间流

电影创作在某种意义上说，是创作者进行的一场时间游戏。艺术家不仅需要记录过程，而且需要运用各种手段来修饰时间，只有时间得到重新安排，叙事才存在。导演要在银幕上创造独特的时间流，将时间进行变形，银幕上时间流动速度的不同，体现了导演对特定事件的价值的不同判断。[①]

塔可夫斯基放弃了按部就班的方式，在他的影片里，画面之间的衔接追求像诗歌一样的跳跃性，他认为思想的产生和发展有其自主性，有时需

① 理论家吉尔·德勒兹将电影分为运动—影像和时间—影像两大模式。他认为，电影图像并不是被加入运动的影像，而是本身就在运动的影像，并把它定义为"时间的运动剪裁"。德勒兹用这个"运动—影像"的概念来形容经典电影时代，它之后是"影像—时间"的时代，现代所指的是从小津安二郎、奥逊·威尔斯、新现实主义和新浪潮开始的后经典主义时期。在此以前，运动是唯一被用来定义影像的，电影人由此表达了研究时间的愿望和必要性。在经典影片中，影像—运动总在当下发生，而影像—时间让人们看到时间。

147

要用和一般逻辑推理完全不同的形式来呈现，而诗的连接、逻辑，它的开放性和无限的可能性更接近生命本身。他认为，电影艺术家都应该向诗人学习，学习诗人如何用少许手段、少许词句就表达出激动人心的内容。塔可夫斯基说"我对情节的发展，事件的串联没有兴趣——我认为我的电影一部比一部不需要情节"，他还十分肯定地认为："人类生活中有些层面只有用诗歌来表达。"而影片《乡愁》唯一的目的就是创造了一个诗的形象，塔可夫斯基去掉了那些交代缘由的地方，他甚至认为，只有当素材摆脱掉了那种"正常的理性"的时候，生动的情感才能通过自身发展的变化产生出来。可以说，塔可夫斯基大大弘扬了苏联艺术家一直推崇的"诗意电影"。"诗意电影"的本质建立在艺术家对生活的独特观察上，他们用现实和梦幻、想象、回忆等手段在银幕上创造了一个独立的精神世界。①

剪辑最终的目的是通过镜头的选择与取舍，增强艺术的表现力和感染力，准确鲜明地体现影片的主题思想，也就是说，导演（剪辑师）能够创造出独特的时间流。

（一）压缩时间

从技术角度讲，剪辑是剔除不必要的时间和空间，它是一种减法（如果是出于探索的目的，那就另当别论，比如影片《正午》，从开始到结束，银幕时间和现实时间是一样的，也就不涉及剪辑），须缩短和削减镜头。省略在电影叙事中是必需的。表现一个人在房间里等候，完全没有必要把45分钟全部拍下来。描述一个人坐火车出门旅行，并不需要拍摄下他旅行的整个过程，而只需要诸如上车、途中、下车的镜头组合就可以让人明白。拍汽车撞人更不能实拍整个过程，它通常就是一组路人惊恐的镜头、驾驶员紧急刹车的局部特写镜头交替组接在一起，然后就是车祸后的景

① 关于安德烈·塔可夫斯基的艺术观，他在《雕刻时光》一书中有充分的表达。

第八章　镜头组接

象。观众在感知的时候也不会出现困难，这与人的视觉和心理感知有关，观众的惯性思维足以弥补过程的缺失。

　　影片《2001：太空漫游》是一个有关人类进化的科幻故事，其中有个段落是类人猿殴斗（在摄影棚中拍摄）。这个片段的结尾堪称神来之笔：一个类人猿在学会了如何用一块骨头当杀戮武器的狂喜中，将骨头掷向天空，骨头在空中慢慢翻转，摄影机追随这根骨头的踪迹升高，进入浩渺的太空……当它向地球回落时，出现了一个太空飞船的镜头，它在《蓝色多瑙河圆舞曲》的伴奏下漂浮在太空中（图 8.5）。这是库布里克对人类进化的一个特别的注解，他把"过去和将来密封在一个看不见剪辑点的剪辑当中，从而将人类暴力的产生和将来人类心灵的觉醒联系在一起"①。

图 8.5　《2001：太空漫游》中的镜头组接

　　① 〔美〕罗伯特·考克尔：《电影的形式与文化》，郭青春译，北京大学出版社 2004 年版，第 64 页。

反应镜头是表现人物对事件或对方人物的言论做出回应的镜头。反应镜头能够造成时间的连续感，更可以让导演有机会删减不好的镜头或对话。如果角色的表演不理想，可以保留他（她）的对白声，把画面给倾听者的反应镜头，这样的处理也能够控制和创造影片的节奏。

（二）改变镜头的顺序

镜头顺序的变化直接导致意义的改变，这方面效果最明显的莫过于影片《战舰波将金号》的例子。1925年，影片《战舰波将金号》拍成后，影片的革命性导致它在许多国家被禁止上映。北欧一个国家的影片发行商重新剪辑了一组镜头后，竟然获得了上映许可证。原先影片的镜头顺序是水兵吃到长着蛆虫的臭肉，向长官抗议，不但没有得到伙食改善，反而被战地法庭以叛乱罪判处死刑。在甲板上执行枪决时，愤怒的水兵被迫掉转枪口，发动起义。而重新剪辑后的影片，却把军事法庭审判后处死领头人的镜头放到了影片最后，这样传达给观众的信息是，水兵为了一块臭肉而发动暴动，最后受到了极刑的惩罚。几个镜头的调换就完全歪曲了影片的主题。

有些段落镜头经过剪辑后，实际场景中的时空关系被改变了，取而代之的是主观的连续性。比如在影片《好家伙》里，亨利开枪射击，画面定格，同时蒙上一层鲜艳的红色。一般别的影片中有类似的剧情时，接下来的一个镜头肯定是歹徒倒下，但《好家伙》显然更关注主人公的主观感受。

安东尼奥尼的《扎布里斯基角》是一部寓意深刻的影片，在影片著名的结尾段落中，女主角达莉娅从收音机里听到男友被警察枪杀的消息，她从车里出来，愤怒地注视着那栋象征着资本主义坚固堡垒的豪华别墅，接下来的镜头处理是这样的：

（1）中　摇，女主角从车里出来，走了几步，站住。

（2）中　景深镜头，前景是车，中景是人，远景是别墅。

（3）全　豪华别墅。

（4）中近　女主角的仇视。

（5）全　别墅爆炸。

幻觉中，别墅一次又一次地爆炸，物品在慢镜头里被炸上半空，画面中的爆炸物缓慢飞舞，悄无声息，有一种残酷的美感。安东尼奥尼在想象的世界里为马克、为学生民主运动、为这个被资产阶级压迫的世界复仇。如果我们重新剪辑这一组镜头，把爆炸场面放在第二个镜头，幻觉就变成了客观的事实，意思就完全不同了。

（三）放大时间

创作者为了突出强调某段时间，可以通过一些创作手段延长某段时间的银幕时间。尤其是，影片中的重场戏、高潮戏需要浓墨重彩[①]，可以通过大量不同景别、不同角度的镜头，通过重复、慢镜头等手法，使其银幕时间超过故事时间。除了上述方法，还可以用以下的手法。

第一，插入大量局部动作。最著名的例子是影片《战舰波将金号》中的"敖德萨阶梯"段落（图8.6）。沙皇军队对抗议者的攻击时间不超过3分钟，也就是从台阶顶端走到下面的时间，但在银幕上，呈现这一恐怖场面的时间扩展为实际长度的两倍。阶梯上方，排列整齐、端着刺刀的沙皇士兵像乌云一样逼近，四散奔跑的市民不断被流弹击倒，婴儿车在阶梯上急速滚落，沙皇军队的皮靴、冒烟的枪口、凄惨哭诉的母亲的特写，爱森斯坦用了60个镜头，让这场在阶梯上发生的大屠杀的银幕时间比物理时间延长了一倍，进行夸张、渲染，大大加强了影片的恐怖气氛，给观众的心

① 过场戏，或者过渡段落需要简练。当然，过场戏也是节奏链条中重要的一环，没有过场戏的铺垫，就不会有重场戏的高潮迭起，这一切都要有设计。

理带来了极大的震撼。它既揭露了沙皇统治的凶残,又进一步揭示了无组织的人群在强大的敌人面前的无力感。① 在陈凯歌的影片《荆轲刺秦王》中,信阳侯企图谋反,结果中了秦始皇的埋伏,大殿下巨大的台阶上,杀气腾腾的官兵步步向信阳侯等人逼近。这里的表现手法也和"敖德萨阶梯"段落相似。以后有大量的影片从这个段落中获取了灵感,比如《义胆雄心》《巴西》等影片。但这样的处理方式不一定为了表现革命,也可能是为了观众的视觉享受。

图 8.6 《战舰波将金号》中的段落

第二,依次呈现同一时刻发生的各个细节。这种多角度的表现手法,有点像绘画中的立体主义流派。在影片《朱尔和吉姆》中,女主角凯瑟琳与两个男友朱尔和吉姆在塞纳河边散步,她发现朱尔和吉姆只顾自己聊

① 影片《战舰波将金号》再现了 1905 年俄国革命中的一个真实事件,爱森斯坦创造了一种全新的视觉语言来表现革命思想。他放弃了摄影棚,不用化妆,不用布景,不要职业演员,用一万名群众和红军战士来真实再现起义引发的一系列事件。

天，一气之下，跳上石栏杆，随即纵身跳进河里（图 8.7）。凯瑟琳落水的时间在现实中不到一秒钟，但特吕弗用了三个不同的角度拍摄。实际上，没有人能够从三个不同的角度同时观察一个人在瞬间的行为，但这个时候，影片中的两个男人所看到的可能就是天仙般的美，或者是桀骜不驯的存在，女主人公虽是一个现实中的人，但更像是一个在梦中难以琢磨的女性化身。

图 8.7 《朱尔和吉姆》中的镜头组接

影片《鸟人》中的主人公"鸟人"是一个梦想飞翔的人，因为不堪现实负荷而患了严重的幻想症，他始终相信自己是一只自由飞翔的鸟，于是一次次做飞行实验。对于"鸟人"捉鸟时从高楼上跳下来的一场戏，导演艾伦·帕克也是把从多个角度拍摄的镜头组接在一起（图 8.8），放大了"鸟人"身上飞翔的气质。

图 8.8　《鸟人》中的镜头

三、不同场面的镜头组接

在组接镜头时，为了使镜头转换流畅，衔接自然，首先要寻找准确的剪辑点。剪辑点是一个镜头切换到下一个镜头的交接点。剪辑点可分为动作剪辑点、情绪剪辑点、节奏剪辑点、声音剪辑点（包括对白剪辑点、音乐剪辑点、音响剪辑点等，如希区柯克等导演就经常运用音乐的节奏来剪辑）等。

"切"是电影最基本的镜头转换方式，一个镜头直接转换成另一个镜

第八章 镜头组接

头，中间不用光学技巧。镜头组接时也可以用隐、显、化、划、叠印等附加的光学技巧或特殊技巧作为场面、段落间的过渡。

（一）静接静

静接静是两个在视觉上都没有明显动感的镜头之间的切换方法，是一种常用的组接方法，它包括各个镜头之间以及场景段落转换处的组接。这种固定镜头的组接可根据剧情内容的需要来选择剪辑点，它更注重镜头的连贯性，不强调运动的连续性。

静接静的手法在对白场面中常常用到。对白场面主要的叙事手段是台词，通常要有交代环境的全景镜头，至于这个镜头放在开头还是中间，或者是随着台词的进行在过程中体现，要视具体情况再定。通常情况下，画面会给说话人，但为了避免长篇对话带来的视觉上的枯燥感，有时也会把镜头切给倾听者，必要的反应镜头是必需的，它甚至比说话人还要重要。

关于对话场面，大部分导演总是用正反打镜头来组合。一个交代镜头，加两个正反打镜头，正如影片《日瓦戈医生》中典型的"三镜头组接法"（图 8.9）。**反打镜头**是指后一个镜头的拍摄方向与前一个镜头相反。也有人称正反打镜头是一种简单便捷的电视技术。在运用正反打镜头时，有些导演也会进行各种各样的尝试，比如：一个镜头转向另一个镜头时更换摄影机镜头，改变节奏，改变景别，或者试着安排一个衔接镜头，试着在演员身后摆放镜子，等等。克洛德·索德导演甚至经常要求，画面外的演员以不同的方式来接台词，以制造出其不意的效果。一个简单的正反打镜头可以变成一次对抗，这些场面不是用来通过对话传达信息，而是相反，是用来表达超越语言的东西，一种言外之意。

伯格曼的影片《假面》中有一组镜头是，两个女人面对面各自独白，独白的声音重复两次，画面分别是说者、听者\听者、说者。这种反自然

的组接方式，是从审美和心理动作的角度出发，伯格曼在此处的实验，近似一场形式的狂欢。

图8.9 《日瓦戈医生》中的"三镜头组接法"

（二）动接动

动接动是两个在视觉上都有明显动态的相连镜头的切换方法。它是以"形体动作为基础，以剧情内容和人物在特定情境中的行为为依据，结合

实际生活中人体活动的规律来处理"① 的。如果剪辑师能够找到最佳剪辑点，观众就几乎感觉不到镜头转换的痕迹。

关于运动镜头的组接，首先要注意前后镜头内主体动作的连贯性，衔接的镜头要尽量符合生活的真实，避免突兀感。

其次，应该结合镜头运动的方向、速度、景别、光影、色彩等画面的造型因素。特别是要使运动方向保持一致。如果人物从画面中进出，要保持方向的一致感，左出右进，或者是右出左进，这样才会造成持续向一个方向移动的感觉；如果是右出右进（或左出左进），就会造成刚出画面的人物又返回来了的印象。

最后，可以合理运用各种动的因素，如人物的运动、景物的运动、镜头的运动等。影片《猜火车》《阿甘正传》《罗拉快跑》中都有大量运动镜头。导演借主人公的运动表现他们的活力，剪辑师就采用动中剪、动中接的方式，借助各类运动因素来组接镜头，以形成流畅自然的节奏。

（三）静接动和动接静

静接动和动接静，两者都是组接的特殊规律。

静接动是静止镜头与动感十分明显的镜头组接在一起，前一个镜头的静，突然接后一个段落的动，节奏上的突变对剧情是一种推动。在影片《卡罗琳夫人》的一个段落中。前一个镜头是房间里的卡罗琳夫人深深为自己的行为不当而悔恨，下一个镜头突然接她骑马追赶丈夫的疾驰镜头，导演利用动作的强烈对比和节奏上的跳跃，强调特殊的情绪飞跃。这种静接动的方式其实表现了，前一个镜头外部动作是安静的，但人物内心有激烈的斗争。在这里，编导是以人物的内部动作即情绪变化为依据、以前后

① 傅正义：《电影电视剪辑学》，北京广播学院出版社 2002 年版，第 107 页。

两个镜头在情绪上的一致性为依据来切换镜头的。

动接静。如果前一个镜头动感十分明显,接一个静止的镜头,在视觉上和节奏上都会显得突兀和停顿。但是,这种动静的明显对比,是对情绪和节奏的变格处理,可以造成前后两场戏在情绪和气氛上的强烈对比。这种情况下,剪辑师更多地依据情绪剪辑点来进行剪辑。情绪剪辑点要以"心理动作为基础,以人物在不同情境中的喜怒哀乐的表情为依据,结合镜头造型的特征选择"①。

在影片《午夜狂奔》中,杰克和公爵为了躲避追捕,临时决定跳下火车。两人翻滚到路基边,镜头跟着他们摇,不论是摄影机还是人物都处在一种运动中,没等两人立起身子,镜头马上切到早已在火车站等候的警察,一连三个静止镜头。导演把动与静的镜头愣是组接到一块儿,却丝毫未让人觉得节奏缓慢或者停滞下来。因为警察的动作虽是静止的,却充满威胁,在这里,只是镜头内人物运动的形态不一样,张力却是一致的。

① 傅正义:《电影电视剪辑学》,北京广播学院出版社2002年版,第107页。

第九章 蒙 太 奇

一、蒙太奇思维：一种结构影片的方法

蒙太奇被认为是电影的基础，对一个电影创作者来说，理解蒙太奇、用蒙太奇思维来思考问题是一项基本的技能。"蒙太奇"是电影词典中最重要的和最富有创造性的词语之一。它最早出现在法文中，是法文"montage"的中文译音，原为建筑学术语，意为构成、装配，借用到电影中，它至少代表着两层含义：一是组接、构成的意思，作为电影的基本结构手段、叙述方式，也作为电影剪辑的具体技巧和技法；二是代表一种创作思想，一种创作观念。

蒙太奇思维是独特的形象思维的方法，是创作者在想象中形成的连续不断、结构独特、合乎逻辑、节奏准确的画面与声音形象的思维活动。创作者通过这种思维方式来表述影片的内容与思想、塑造人物、描绘场景，形成一个完整的整体。

蒙太奇思维包括三层含义。

第一，蒙太奇思维贯穿整个电影创作过程。蒙太奇思维始于电影文学剧本的构思阶段，完成于影片的剪辑、声画合成阶段。它从编剧构思一部

作品时就产生了。一个优秀的编剧会自觉运用蒙太奇思维进行剧本创作。它也渗透在导演的整个创作活动中：从分镜头开始到将一系列在不同地点、不同距离和角度，以不同方法拍摄的镜头进行合理安排与创造性组合。导演在运用蒙太奇思维处理影片的各个元素时，要使思想与形象、形式与内容、局部与整体、主观与客观等诸多方面达到有机统一。

第二，蒙太奇思维是在电影实践过程中逐渐形成的。像《工厂大门》、《火车进站》、《水浇园丁》（图9.1）等最初的影片只有一个镜头。如果按照现在的镜头分切法，《水浇园丁》可以由七个镜头组成：

（1）特写→全景　镜头从鲜花摇到正在浇水的园丁身上。

（2）中→摇成特写　一双踩橡皮水管的脚。

（3）近景　园丁查看浇水管的水龙头。

（4）特写　脚松开了。

（5）特写　水喷了园丁一脸。

（6）特写　孩子大笑。

（7）全→摇成大全　园丁发现远处恶作剧的孩子，扔下皮管追赶他。

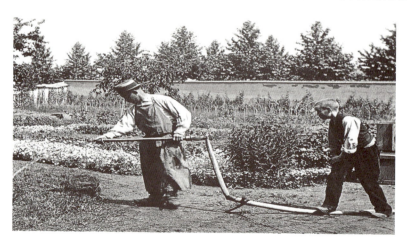

图9.1　《水浇园丁》画面

第九章 蒙 太 奇

以卢米埃尔兄弟为代表的电影先驱者只是摄放机的使用者，那时，电影更接近能够活动的图片，创作者头脑中还没有形成蒙太奇思维。

一次意外的摄影机故障，让梅里埃从冲洗出来的胶片上看到一个奇妙的效果，即行进的马车突然变成了一辆灵车，意外的停机再拍等于把两个不同时间段的画面剪辑在了一起。但遗憾的是，魔术师出身的梅里埃只是把这一偶然的发现运用到拍摄魔术表演中，并没有在如何通过镜头组接产生新的蒙太奇含义上继续进行探索。

1903年，美国导演鲍特拍摄了时长8分钟的影片《火车大劫案》，这部影片共有14个镜头，逐一展现了14场戏。和早期电影相比，《火车大劫案》已经前进了一大步，影片的时间和空间都被拓展了。但由于鲍特仍拘泥于单个镜头本身的完整性，每一个镜头都换一处场景，而且景别一概是大全景，在镜头平均长达28秒的时间内，影片中劫匪的一举一动都被记录下来。在景别的变化以及如何运用蒙太奇手法突出重点上，导演没有更大胆的实践。

在大卫·格里菲斯拍摄电影以前，电影剪辑句法的各种要素已经基本具备，但大卫·格里菲斯把它们变成了精确有力的语言。1915年，大卫·格里菲斯拍摄的影片《一个国家的诞生》获得了空前的成功，影片已经不再是单纯的舞台纪录片。大卫·格里菲斯确定了用镜头来叙述故事的原则，将影片的构成单位由以往的场景段落式变为镜头式；可以说，他是真正利用电影本身的特点去拍电影的人。《一个国家的诞生》全片由1544个镜头组成。从镜头形态来看，影片的景别大大丰富了，它用大全景介绍开阔的环境，用特写镜头交代细节，大卫·格里菲斯对景别各种功能的认识已经相当清晰；从拍摄角度来看，仅在"林肯被刺"这场戏中，导演就采用了6个不同的机位拍摄，全方位展现了剧场的环境；从运动形式来看，影片中既有固定镜头，又运用了推、拉、摇、移等运动镜头；从镜头组接来

看，大卫·格里菲斯熟练地在时间的长河中自由穿梭，并且创造性地将不同空间发生的事情通过平行、交叉等方式组接到一起，将生活时空转变为艺术时空，大大增强了影片的戏剧性，使电影在讲述故事、表现情节、揭示人物内心活动等方面的能力都有大幅度的提升。

法国导演雷内·克莱尔称大卫·格里菲斯为电影世界中"坐第一把交椅的人"，他认为，自大卫·格里菲斯以来，电影艺术再也没有实质性的进展。这话虽然多少带有主观感情色彩，但确实，即使今天的导演重拍影片中"林肯被刺"这场戏，其分镜头方案在原理上也无法超出大卫·格里菲斯创造的范畴。大卫·格里菲斯可谓对电影进行了"再发明"。

第三，蒙太奇需要创作者掌握创造独特的银幕时空的能力。导演必须掌握把一些不相干的镜头连接起来讲述故事的技能。例如，先拍一只鸟啄树枝的镜头，再拍一只小鹿抬头的镜头，两个镜头之间没有关联，它们的拍摄地点和拍摄时间或许相隔很远，但是，导演把它们并置起来后，就传达出小鹿警觉的意思。

电影在表现领域上极为广阔，上天入地，无所不包，在材料取舍上灵活多变，电影在时空转换上是相当自由的艺术。导演必须综合协调地应用电影中的声、画元素，组成有机的叙事句子，不仅要把事物的外在联系、流程叙说清楚，也要赋予它们丰富的内涵。影片《法国中尉的女人》中开场的长镜头，从安娜补妆的近景开始，插入一个打场记板的镜头，接着变焦拉成全景，安娜走向长长的堤坝，一直到她伫立在堤坝尽头。在一个持续2′01″的长镜头里，导演让演员进入角色、从拍摄现场到故事中维多利亚时代的场面，过渡得自然得体。我们从一个导演的蒙太奇思维的能力上，就可以看出他是如何独特地处理镜头和镜头之间关系的，从而可以判断其导演水平的高低。

银幕上的叙述时间和自然的物质时间不同，物质时间是单向流动和

第九章 蒙太奇

不可逆的，它无法被改造，而在银幕上，银幕时间可以被改造成多维和可逆的，可以进行历时的选择，也可以进行共时的选择。创作者可以重新安排时序，比如顺叙、倒叙和插叙，对时间的顺序进行来回的调度和折叠。

创作者对空间的处理与对时间的处理一样，也具有各种可能性。只要一部影片是完整的，不管它的质量高低，每个创作者就都在影片中重新建构了一个虚拟的空间。这种空间在观众眼里是统一的，但实际上是由许多空间段落并列连接而成，这些空间彼此之间是完全可以毫无联系的。比如对于影片《战舰波将金号》，观众不可能对敖德萨全城、它的港口和海湾的地理位置形成明确的概念，影片中从未出现过任何全景，从未让观众看到战舰距离码头台阶到底有多远。

创作者根据主题的需要、情节的发展、观众注意力和关心的程度，将全片所要表现的内容分解为不同的段落、场面、镜头，分别进行处理和拍摄，再将拍摄好的镜头、场面、段落，合乎逻辑地、富于节奏地重新组合，产生连贯、对比、呼应、联想、悬念等效果，构成一个条理贯通、连绵不断、生动感人、有机的艺术统一体。

二、蒙太奇思想：一种承载思想的工具

如前一节中所说的，我们可以从这样两个层面来理解蒙太奇：一是作为一种具体的剪辑技法，二是作为一种结构手段。蒙太奇是"通过不同镜头的切换和滑动，形成一种无缝隙的电影；同时是把电影不同的部分汇集成一个艺术整体的创造性叙事技巧，它不仅是时间问题，也是空间问题"。比如电影理论家贝拉·巴拉兹、马赛尔·马尔丹都持这样的

观点。① 而路易斯·贾内梯认为在欧洲，蒙太奇是剪辑的意思。② 我国著名电影剧作家、理论家夏衍先生也认为，蒙太奇首先是一种技巧，蒙太奇就是依照"情节的发展和观众注意力和关心的程序，把一个个镜头合乎逻辑地、有节奏地连接起来，使观众得到一个明确的、生动的印象或感觉，从而使他们正确地了解一件事情的发展的一种技巧"③。

苏联电影艺术家对蒙太奇的解释就多了另一层含义：蒙太奇不仅是简单地起到连接镜头的作用，而且作为一种创作观念和思想贯穿电影创作的始终，是电影特有的观察世界和表现世界的手段和方法，具有表意的功能。我国著名导演张骏祥也持相同的观点，他认为，把不同的画面衔接在一起产生新的意义就是蒙太奇。

爱森斯坦明确提出，蒙太奇是电影的特质，他在《蒙太奇在1938》一文中指出："把无论两个什么镜头对列在一起，它们就必然联结成一种从这个对立中作为新的质而产生出来的新的表象。"④

爱森斯坦丰富、完善和发展了蒙太奇，创立了蒙太奇学说，更为重要的是，爱森斯坦将蒙太奇和辩证法直接联系在一起，使它上升到了美学和

① 马赛尔·马尔丹的专著《电影语言》对蒙太奇的表述简单扼要：蒙太奇就意味着将一部影片的各种镜头在某种顺序和延续时间的条件中组织起来。参见〔法〕马赛尔·马尔丹：《电影语言》，中国电影出版社1980年版，第108页。而贝拉·巴拉兹认为，蒙太奇指的是"按照一定的顺序把镜头连接起来，其中不仅是各个完整场面的互相衔接（场面不论长短），并且还包括最细致的细节画面，这样，整个场面就仿佛是由一大堆形形色色的画面按照时间顺序排列而成的。"参见〔匈〕贝拉·巴拉兹：《电影美学》，何力译，中国电影出版社1978年版，第16页。

② 路易斯·贾内梯认为，蒙太奇指的是"快速剪辑形象的过渡连续，用来暗示时间的流逝和事情的经过。往往使用溶变和多次曝光等手法。在欧洲，蒙太奇是剪辑的意思"。参见〔美〕路易斯·贾内梯：《认识电影》，胡尧之等译，中国电影出版社1997年版，第349页。

③ 夏衍：《写电影剧本的几个问题》，复旦大学出版社2004年版，第63页。

④ 〔苏〕爱森斯坦：《蒙太奇在1938》，载尤列涅夫编注：《爱森斯坦论文选集》，魏边实、伍菡卿、黄定语译，中国电影出版社1962年版，第348页。

哲学的高度。

爱森斯坦的蒙太奇理论的产生有它深层次的原因。

哲学基础。大多数评论家认为，爱森斯坦的理论受黑格尔哲学的影响，特别强调事物的对立统一规律。但也有评论家认为，爱森斯坦的世界观受古希腊哲学家赫拉克利特影响，黑格尔认为赫拉克利特赋予哲学"一个完美的开端"，哲学刚刚开始就出现了一对伟大的对立：存在与发展，并贯穿整个历史。①

像赫拉克利特一样，爱森斯坦的世界观是由变化、运动和冲突构成的。他认为存在的本质是不断的变化，他相信自然界的无穷变化是辩证的，是对立面斗争和统一的结果，而一切艺术家的职能是捕捉对立面之间的能动撞击，在一切艺术中，冲突是永恒的。

心理学基础。爱森斯坦关于蒙太奇理论的表述有心理学上的依据。苏联电影导演列夫·库里肖夫的实验从另一个角度支持了他的观点。列夫·库里肖夫拍了一个演员毫无表情的特写镜头，然后依次分别和一碗汤、一具棺材和一个玩耍的女孩的镜头组接在一起后放映给观众看。观众的反应是：从第一组镜头中感受到的是主人公的饥饿，从第二组镜头中感受到的是主人公的悲伤，从第三组镜头中感受到的是主人公身上的父爱。实际上演员并没有表演，只是镜头的组接使观众产生了联想。根据这一实验，库里肖夫得出一个结论——使观众情绪产生变化的并不是单个镜头的内容，而是几个画面之间的并列，这就是著名的"库里肖夫效应"。

理论主张。音乐和诗是爱森斯坦阐释蒙太奇理论时经常引用的例子。

① 赫拉克利特在哲学上的一大贡献就是率先提出了对立统一和斗争的哲学思想，他列举了许多对立统一的现象，如生与死、少与老、善与恶，认为这些对立面处于相互斗争的状态，由对立面的斗争产生出世界万物。在他看来，世界的基本规律就是向对立面转化的规律，他称之为"逻各斯"。

在他看来，在诗的行句中，个别的字、词是没有意义的，就像音乐里的单个音符一样，只有它们被串联在一起的时候，诗或音乐的意义才会产生。

梦境是爱森斯坦对蒙太奇的另一种解释。梦中的景象不但多，而且有趣，更重要的是它们互不相干，爱森斯坦甚至认为所有的电影都是梦境的串联。但问题是，对一个创作者来说，电影应该像梦像到什么程度才算是好电影？

在爱森斯坦的蒙太奇理论中，蒙太奇的作用不仅是叙事交代，是比较，只停留在研究蒙太奇叙述已经不能概括它的全部含义，蒙太奇更重要的功能在于，它能够表现创作者的思想。爱森斯坦强调的不是镜头本身的含义，而是镜头与镜头之间的关系。这种关系建立在电影画面外在或者内在的运动性的基础上，它反映了镜头之间的一种辩证法。爱森斯坦提出了"两个镜头的排列不是二数之和，而更像二数之积"的著名公式，探究把一个影像叠加在另一个影像之上时所产生的感知效果，继而认定，电影是一种主观的、表现的艺术。

美国著名电影理论家尼克·布朗认为，爱森斯坦不同于普多夫金之处，可以概括为修辞和叙事的区别。① 普多夫金的《论电影的编剧、导演和演员》认为，将若干片段构成场面、将若干场面构成段落、将若干段落构成一部片子的方法，就叫作蒙太奇。② 爱森斯坦希望完全给出一种"辩证唯物主义的电影形式，在这种历史哲学中，我们看到事件和观念都是相互冲突对立地、相互否定地交织在一起的，从而创造了一个新的综合体，

① 〔美〕尼克·布朗：《电影理论史评》，徐建生译，中国电影出版社1994年版，第25页。
② 〔苏〕B.普多夫金：《论电影的编剧、导演和演员》，何力译，中国电影出版社1980年版，第41页。

将旧的相互冲突对立的因素构成了一个全新的整体"[①]。爱森斯坦的电影通过影像的冲突对比模式表现历史本身的冲突对立,诸如马克思主义的阶级斗争历史、压迫者的毁灭和无产阶级胜利的历史。爱森斯坦认为,一个艺术家对他所描绘的情景必须有一个鲜明的意识形态立场,必须简化叙事功能,强化修辞手段的功能,电影不是讲述一个故事,而是要既呈现又阐释这个故事。拿文学作品来比较的话,格里菲斯的电影像记叙文,而爱森斯坦的电影,或者他的理想是,把电影拍成议论文。爱森斯坦拍摄影片《十月》时,正值旧政权灭亡、新政权诞生之际,作为一个艺术家,他自觉地融入时代的洪流。爱森斯坦更愿意让自己的电影像一篇檄文一样,富有战斗性。

艺术实践。对被称为"视觉大师"的爱森斯坦来说,电影是一门在视觉上最简练地叙述抽象概念的艺术,视觉创造是一件光辉的事情。爱森斯坦的一个抱负是,要让电影的表现手法像文学一样灵活。在他拍摄于1925年的处女作《罢工》中,他在表现一组被机枪打死的工人的镜头中间,插入了一幅屠牛的影像,隐喻人像牲口一样被宰杀。在影片《战舰波将金号》情节的展开过程中,他安排了三个石狮子的镜头,分别是酣睡、欠身、准备跃起的形态(图9.2),他认为这组镜头的组接能够体现出"石头"在怒吼的隐喻。从爱森斯坦的艺术实践中可以看出,他试图通过蒙太奇这个特有的"武器"来训练观众,传达思想精粹。当然,围绕爱森斯坦的理论主张和艺术实践,也有大量的争议。比如塔可夫斯基就认为,搬弄概念并不是电影艺术的专长,电影的语言恰恰在于其中没有语言、没有概念、没有符号。任何人为的、不是出自镜头内在需要的阻滞时间或加速时间的做法,都会使电影变得虚假造作,因此,他认为电影艺术唯一的构成因素是时间在封闭空间中的运动。

[①] 〔美〕罗伯特·考克尔:《电影的形式和文化》,郭青春译,中国电影出版社2004年版,第58页。

图 9.2 《战舰波将金号》中的三个石狮子镜头

三、蒙太奇手法：一种增强效果的手段

蒙太奇可以改变时空、改变节奏，产生渲染、强调、引导、隐喻、象征等效果，它类似于文学作品中的修辞，是一种增强影视艺术效果的有效手段。

蒙太奇手法可以从表现和叙事两个角度来区分。

（一）表现

表现（表意）蒙太奇是以相连的或相叠的镜头、场面、段落在形式或内容上的相互对照、冲击，产生抒情、比喻、象征、对比的效果，引发观众的联想，创造更为丰富的含义的手法。表现蒙太奇的主要作用不是叙述情节，而是表达某种心理、思想、情感和情绪。从表现蒙太奇的效果角度来划分，有以下几种主要的形式。

1. 抒情蒙太奇

抒情蒙太奇是在保证叙事和描写的连贯性的同时，表现超越剧情的情感和思想。抒情蒙太奇往往是在一段叙事场面之后，恰当地切入象征情绪、情感的空镜头。例如在影片《乡村女教师》中，瓦尔瓦拉和马尔蒂诺夫相爱了，马尔蒂诺夫试探地问她能否永远等他，她一往情深地回答：永远！紧接着就是两个盛开的林檎树花枝的镜头。这两个林檎花的镜头，由于组接在这个地方，就有了它们单独出现时不具备的含义，它们替作者和人物说出了言语无法表达的内容，使影片产生了特殊的感染力。

《早春二月》这部美丽的电影继承了中国传统美学的精华，导演善于借景抒情。肖涧秋去看望文嫂时，是蓝天白云、花开似锦的景象，塔影、群鸭、小桥流水依次映入眼帘；肖涧秋从文嫂家出来，走在一片银白的初

晴的原野上；肖涧秋和陶岚漫步，徘徊在灿烂夺目的梅林中；肖涧秋行走在一片绿草地上。这些镜头像一行行动人的诗句，描绘出肖涧秋初到芙蓉镇时的内心晴朗的世界。

2. 隐喻蒙太奇

隐喻是指用一种事物暗喻另一种事物。具体的方法就是通过蒙太奇手法，将两幅画面并列，而这种并列又必然会在观众思想上造成冲击。

隐喻手法往往将不同事物之间某种相似的特征突显出来，以引发观众的联想，使作品获得丰饶的审美内蕴。比如，山岳象征伟岸高大，花象征美好，青松象征不朽，冰河解冻象征春天到来，红旗暗喻革命。普多夫金在影片《母亲》中，将工人示威游行的镜头与春天冰河解冻的镜头组接在一起，用以比喻革命运动势不可当。

3. 象征蒙太奇

电影理论家马尔丹认为，当含义并非产生在两幅画面的冲击之中，而是蕴藏在画面内部，这就是象征，除了它们的直接含义外，还拥有一种更深广的意义。象征蒙太奇和隐喻蒙太奇有重合之处。从特点上看，象征是以物示意，以具体的表示抽象的，具有多义性和不确定性；而隐喻是以物喻物，以具体的比方具体的，具有鲜明性。

创作者可以利用一组景物镜头，通过隐喻或象征的手法，直接深入事物的本质，深刻阐释主题意念。影片《黑炮事件》是在赵书信看广场上的小孩玩砖的镜头中结束的。小孩推倒了砖头，形成了多米诺骨牌，表层含义是讲儿童的天真心理和知识分子单纯性格的对应，深层含义则是使观众联想到多米诺骨牌的象征意义。那砖头一块接一块倒下去的连锁反应，就像束缚着我们民族的惯性思维方式，从而导致了荒谬的"黑炮事件"的发生。

在影片《甜蜜的生活》结尾，一条稀奇古怪的大鱼被冲到岸边（图9.3）。

当人们惊骇地看着那个怪物时，它的怪模样和困滞海滩的处境让人联想到自然界的奇妙和神秘。

图 9.3　《甜蜜的生活》中的象征镜头

4. 对比蒙太奇

对比蒙太奇是将内容（强与弱、富与穷、先进与落后、文明与野蛮等）或形式（景别的大与小、角度的俯与仰、色彩的丰富与单调、光线的亮与暗、声音的强与弱等）上具有强烈视觉反差的影像连接在一起，用以强化想表现的内容、情绪，传达创作者的某种寓意的手法。古诗"朱门酒

肉臭，路有冻死骨"可以说就是对比蒙太奇的一种应用。电影中经常有对比蒙太奇段落。在影片《一江春水向东流》中，蔡楚生导演将张忠良与王丽珍在重庆跳舞时的双脚镜头，与日本兵的黑马靴的镜头叠化在一起，形成强烈的讽刺意味。伊朗影片《小鞋子》讲述的是贫民孩子阿里的故事。他住在家徒四壁的土坯房子里。在影片的前半部分，阿里生活的空间见不到任何奢华的场景，但在阿里和父亲外出打零工的一场戏里，父子俩骑着破旧的自行车，沿途看到的却是一组高楼大厦的镜头，两人像进入一个物质文明高度发达的都市，这和阿里的生活空间完全是两个世界。前面的贫穷、落后和后面的奢华、现代形成了鲜明的对照。

（二）叙事

叙事蒙太奇是影视剧中最常用的叙事手法，它以交代情节、展示事件为主旨，按照情节发展的时间流程、因果关系来分切组合镜头、场面和段落，引导观众理解剧情。叙事蒙太奇主要包含下述几种表现形式。

1. 平行蒙太奇

平行蒙太奇是在故事情节发展过程中，将同一时间段内、不同空间中展开的两条或两条以上情节线索组接在一起，互相呼应、联系，彼此起着促进作用的蒙太奇。

平行蒙太奇的作用是多方面的：可以删除不必要的过程，以便集中篇幅强调影片的重点内容；也可以通过几条线索的平行表现，相互烘托，形成彼此呼应的艺术效果；还能通过时空灵活转换，使影片结构多样化。

1916年，大卫·格里菲斯完成了他的另一部鸿篇巨制《党同伐异》，影片由"巴比伦陷落""基督受难""圣巴泰勒米节的屠杀"和现代剧"母与法"四个部分组成。影片展现的空间横跨几大洲，时间跨越上下几千

第九章 蒙太奇

年，是对电影的时空表现力的一次极大突破。影片中的四部分故事交替出现：它们在开始时像四条分开的、流得很慢很平静的河流，以后渐渐接近，愈流愈快，最后汇成一条奔腾不息的大河。大卫·格里菲斯认为，自己是从狄更斯小说中学到了对场面和段落的有效叙述，既有全局的鸟瞰，又不放弃对事物细部的交代。他用一个个剪辑流畅的镜头，清晰地讲述各种势力之间错综复杂的关系，再逐渐加快剪辑的节奏，最后达到高潮。当有人说观众看不懂用这种跳跃的方式叙述情节时，大卫·格里菲斯回应道：狄更斯不早就这样做了吗？

发生在不同空间的故事被组接在一起，花开两朵，各表一枝，每个段落都是一个相对完整的故事、是一整场戏，但应该注意的是，彼此间要有内在的联系。比如在影片《两生花》中，随着剧情的推进，两个主人公之间就牵出许多内在的联系，如她们都患有严重的心脏病，都热爱音乐。1995年前后，在世界范围内出现了几部多段式结构的影片，像曼彻夫斯基导演的影片《暴雨将至》、王家卫导演的《重庆森林》等。这时，电影形态出现了一些变化，艺术家不是只专注于一个点，这是社会发展在影视作品中的投影，多元化的社会格局已经越来越受到艺术家的关注。

入选多个国际电影节的《巫山云雨》讲述了两个普通人的情感生活，也是一个关于期待的故事。长江边上的信号工麦强每天守在灯塔边，熟练地做着升灯、降灯、接电话、记录的工作。在第二个段落里，导演拍起了另一个普通人，旅馆服务员陈青的琐碎生活，她独身一人带着孩子。但如果观众不放过影片里每一个细节的话就会发现，两人之间有某种联系，都做事认真，性格善良，导演通过一个细节把两个生活在同一个城市里的陌生人联系在一起：他们在吃鱼以前都有一个小动作，会把活鱼抓在手中，迟迟下不了手（图9.4）。

图 9.4 《巫山云雨》中的两个寓意镜头

2. 交叉蒙太奇

交叉蒙太奇是由平行蒙太奇发展而来的。平行蒙太奇注重剧情和事件的内在关联性，段落持续时间长，表达的两条或多条情节线往往独立成篇。交叉蒙太奇是指，将具有因果关联的情节线、同一时间在不同空间发生的情节，交叉组接成相连的镜头。迅速、频繁的交替形式能够造成紧张的气氛和强烈的节奏感。埃德温·鲍特在影片《一个美国消防员的生活》中，第一次运用交叉剪辑的手法，通过两个彼此无关的镜头——一个镜头是消防员驾着马车冲向火场，另一个镜头是数里外的火灾现场，将观众带到了紧张、危急的火灾现场。

影片《一个国家的诞生》中的"最后一分钟营救"是最具代表性的交

第九章 蒙太奇

叉蒙太奇（图9.5）。一面是卡梅伦全家的拼死抵抗，一面是三K党的马队疾驰救援，在一系列交替画面中，观众体会到情绪上的压迫感。最后，卡梅伦一家得救，黑人士兵解除武装。"最后一分钟营救"式场面是好莱坞类型片屡试不爽的制胜法宝，导演习惯于运用这种手法把剧情推向高潮。

图9.5 《一个国家的诞生》中的交叉蒙太奇

《危情十日》是一部玄机四伏、扣人心弦的惊悚片。畅销书作家保罗驾车外出时遇到暴风雪，不幸遭遇车祸，摔断了双腿，幸亏被路过的中年妇女安妮救起，但她既不报警，也不寻求急救，而是将保罗带回自己家中护理他，因为保罗正好是她崇拜的作家。在接下来的时间里，保罗受尽这个有杀人前科的变态女人的折磨，像是生活在地狱里。趁安妮外出采购的

机会,保罗开始实施他的出逃计划。这个段落用交叉蒙太奇剪辑在一起,具体的分镜头方案如下:

(1) 近景　坐在轮椅上的保罗环视四周,准备出逃。

(2) 全景　摇,保罗推着轮椅冲着镜头而来,跟摇。

(3) 全　门的空镜头。

(4) 中到全　保罗用轮椅撞开门。

(5) 近景　保罗痛苦的表情。

(6) 特写　药片的特写。

(7) 全　俯拍,保罗把药塞进裤子里。

(8) 全　摇,安妮驾车开在积雪的山道上。

(9) 中　仰,保罗又撞开一扇门。

(10) 全　环摇,室内。

(11) 全　仰,保罗的轮椅卡在门框上。

(12) 全　大门的空镜头。

(13) 近　保罗痛苦的表情。

(14) 全　保罗叠起轮椅架。

(15) 近　保罗努力使自己镇静下来。

(16) 全　保罗艰难地放下轮椅架。

(17) 近　安妮开车的近景。

(18) 全　保罗匍匐着往前。

(19) 近　俯拍,坐在地上的保罗用手拉门把手。

(20) 中　平视,保罗硬撑着坐起来。

(21) 特　保罗靠在冰箱上喘息。

(22) 特　厨房的刀具。

(23) 特　保罗沉思。

（24）全　室外的车。

（25）近　保罗听到车的声音。

（26）全　俯拍，保罗急促地爬行。

（27）全　俯拍，雪地上的车。

（28）中　保罗爬向轮椅。

（29）全　车迎面开来。

（30）全　仰，保罗爬上轮椅，费力地架起双腿。

（31）中　安妮在车内拿起打印纸。

（32）中　移摇，保罗拼命推车回屋。

（33）中　安妮迎面走来。

（34）近　保罗推车。

（35）特　安妮踩在雪地上的脚。

（36）特　推轮椅的手。

（37）全　保罗推轮椅。

（38）中　俯拍，安妮上台阶。

（39）特　掉在地上的打印纸。

（40）中　保罗推车进门。

（41）特　拾起打印纸的手。

（42）中　摇，保罗关上门，进屋。

（43）全　俯拍，安妮抱着打印纸上台阶。

（44）中　保罗关上卧室门。

（45）近　安妮上台阶的脚。

（46）近　保罗推轮椅回原处，把药塞进裤子里。

（47）近　安妮的脸。

（48）特　钥匙的特写。

（49）特　开门的钥匙塞进锁孔。

（50）特　保罗用发卡制作的钥匙关门。

（51）特　保罗焦急的脸。

（52）特　安妮打开锁。

（53）特　保罗关锁。

（54）近　安妮推门进。

（55）特　保罗往裤子里塞钥匙。

（56）中　保罗推轮椅。

（57）中　安妮边走边说：你要的纸买回来了。

（58）中　保罗拉上肩上的绷带。

（59）近　保罗的脸。

（60）特　裤子上露出的药。

（61）中　安妮推门进。

（62）中　保罗快速地用上衣掩盖药片。

（63）中　安妮推门进，一脸疑惑地问道：你怎么汗流浃背，神色紧张？

（64）中　保罗看着她。

（65）中　安妮追问道：你做过些什么？

（66）中　保罗：你知道我做过什么……

这场戏中采用的是交叉蒙太奇，保罗和安妮的行动交叉进行；越到后来镜头越短；采用了大量的特写镜头。

除了表现紧张的情绪外，两个不同时空发生的事情交叉组接在一起可以起到对比的作用。比如在影片《热情如火》中，乔和肯恩在游艇上约会、杰利和老男人奥斯古在舞厅跳舞一段，两个场面交叉剪辑，既妙趣横生，又暗含嘲讽。

3. 错觉蒙太奇

错觉蒙太奇是编导巧妙地利用观众的思维定式，反其道而行之，通过

出人意料的镜头组接，达到意想不到的效果。如在影片《51号兵站》中，前一个镜头是我地下党员挥起木棒猛击特务，但紧接着的镜头却是处于另一空间的特务头子马浮根猛地抬头。导演通过镜头的组接，巧妙地用两个有一定连贯性的动作来转换场景，并起到了调动观众情绪的作用。

4. 累积蒙太奇

累积蒙太奇是指，导演利用内容性质相同的多个镜头，取其不同的长度、景别、角度组接起来，造成或紧张或激烈或浓烈的气氛和节奏。战场上，如果同一景别的爆炸场面一个接一个，效果就不理想，但如果远景、近景交替出现，开炮、中弹、逃窜等内容各异的镜头相继组接在一起，气氛就出来了。在影片《战舰波将金号》中，大量受害群众的脸部特写无疑突出了那场大屠杀的惨状（图9.6）；布列松的影片《圣女贞德的审判》中不断出现全无修饰的细节：监狱的高墙、沉重的大门或通向火刑柱的阶梯和石路等。这种累积手法凝聚着丰富的内涵，既令人联想到仪式的感染力，又让人体会到沉重感。他善于赋予光秃秃和无灵性的物件以如此明显可感的时间维度，传达出凝滞时间的空虚感。[①]

5. 重复蒙太奇

重复蒙太奇可以是一个画面的重复，也可以是一个物件的多次重复，它能够起到提醒、强调、回忆的作用。比如影片《乡村女教师》中的地球仪、影片《红色娘子军》中的四个银毫子等画面一再出现。影片《魂断蓝桥》的导演勒鲁瓦是个能够调动各种艺术手段诉说凄婉故事的艺术家，他特别善于用小道具来表现人物的情感潜流：一个小小的护身符在影片《魂断蓝桥》中出现了四次，每一次出现都寄托着主人公的深情厚谊，最后一

[①] 罗伯特·布列松是吟咏人类苦难的出色诗人，他的每部影片都指涉同一个主题：人失去圣宠，缺乏精神世界的依托。

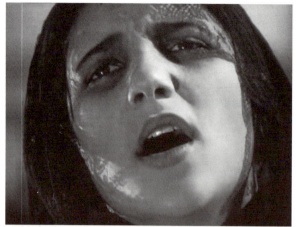
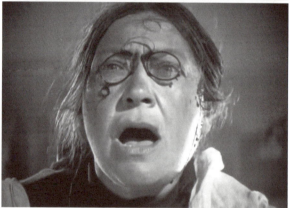

图 9.6 《战舰波将金号》中的累积蒙太奇

次出现更耐人寻味。玛拉被车撞倒后，散落在地上的护身符格外醒目，而当一只手伸进画面拣起这个熟悉的物件时，镜头慢慢拉开，玛拉的情人罗伊久久地凝视着护身符，此刻已经是物在人去，香消玉殒，空留无限的惆怅。影片《邮差》里的小白球一共出现了四次（图9.7）：第一次，马里奥到小酒馆，看见碧丽斯在玩桌球；第二次，他拿着白球去见聂鲁达，希望他能够替自己写一封情书，邮差认为一个大诗人看到这个小白球完全能够引发他的创作灵感，结果是不欢而散；第三次是出现在一个月圆之夜，邮差拿着小白球，倚靠在窗前思念心上人；第四次是不见其人，先见其物，已经离开小岛多年的聂鲁达回到了他曾经避难的地方看望马里奥，当聂鲁达走进熟悉的小酒馆时，小白球蹦到了他的脚跟前。然后他看见小巴勃罗出现，他的父亲因为要在一次集会上朗诵自己的诗作，向远方的聂鲁达致敬，而不幸被军警打死。可以说，这个小白球见证了邮差和碧丽斯两个人爱情的萌芽、生长、死亡、新生的过程。

图 9.7　《邮差》中的小白球

第十章 长 镜 头

一、长镜头的功能

　　长镜头是用一个镜头拍摄一个完整的段落,它不同于由若干短镜头组接而成的蒙太奇句子,是段落镜头,镜头长度并无明确的、统一的规定。

　　早期电影其实就是由一个长镜头组成的,像《火车进站》(图10.1)、《工厂大门》都是用一分钟时间表现一个完整的场景或戏剧性场面,只是当时的创作者没有明确地提出"长镜头"的概念。

　　长镜头的流行和意大利新现实主义电影运动有密切的关系。新现实主义电影运动的"理论旗手"巴赞有个著名的论断:"现实就是那样,编排有什么用?"这句话可以用作巴赞的理论信条,也成了新现实主义电影运动的座右铭,它深刻地影响了当时的电影创作者。另一位著名的理论家柴伐蒂尼也主张,电影创作者负有"记录"的责任,故事应该是"人生的片段",他甚至觉得理想的电影是一个人连续90分钟的实际生活,柴伐蒂尼似乎想借此来拆除现实和艺术之间的屏障。德国电影理论家克拉考尔在他的《电影的本性——物质现实的复原》一书中提出,电影偏爱"不适于舞

第十章 长镜头

图 10.1 《火车进站》中的镜头

台表演的现实"①，强调长镜头符合生活真实。他以美国人弗拉哈迪拍摄的

① 克拉考尔认为合适的题材使人感到是发现而不是安排出来的。最好的电影是在街道上捕捉到的、未经搬演的现实。克拉考尔认为文学归根结底关心"内部现实"，即人们的思想感情，而电影则探索表面现象，即"外部现实"。他认为，一切风格化的自我意识都"不适于拍成电影"。他反对有某种"造型倾向"的电影，认为历史片和幻想片都脱离了电影的基本职能。

纪录片《北方的纳努克》（1922年上映）中捕捉海豹的场面为例，说明这场戏要是运用蒙太奇分切的手法，就会失去真实感。从这些理论家的主张中可以看出，他们竭力想从原先的戏剧性电影之外寻找一条新路，自觉地集合在书写着"真实"字样的旗帜下，明确提出结构影片的单位不是镜头而是事实，长镜头也就成为体现这个创作主张的最好对应。①

长镜头具有建构空间和时间的双重功效：在空间上，它以独特的方式处理人和环境的关系，在一个景深画面里容纳更丰富的空间层次，通过空间位置里的人物调度直接产生戏剧张力；在时间上，长镜头能够保持完整的镜头长度，戏剧时间和真实时间一致，用连贯情绪影响观众。

（一）用长镜头再现生活的原生态

长镜头呈现的生活空间是完整的，不是经过拼贴的。它是在一定时间内对特定空间的完整呈现，是忠实的描述。观众能够在长镜头中感受到现实空间的全貌和事物之间的联系，因此，长镜头呈现的生活更接近原生态。

在用长镜头体现生活原貌这一点上，伊朗导演阿巴斯的实践更大胆、更彻底，他的影片中的长镜头数量更多，单个长镜头持续的时间更长。更重要的是，阿巴斯影片中的长镜头是和"生活"联系在一起的。他用长镜头凸显生活特质时呈现出两个明显的特征：第一，他的长镜头处理方式是一种敞开的行为，能够包容、接纳更多现实，既有大量沉闷消磨的时刻，也有欢呼跳跃的瞬间；第二，他的镜头像放大镜般照出了生活

① 意大利新现实主义运动倡导的拍摄手法还有：提倡纪录片式的视觉风格；利用真正的现场，而不用制片厂的布景，意大利电影制片厂的摄影棚大多在第二次世界大战中被烧毁；使用非职业演员；提倡使用日常生活中的对话；在剪辑、摄影技巧和灯光等方面追求简单的"没有风格"的风格。

的细密纹路。他的长镜头极其细致地描摹生活的艰辛，耐心地等待美好事物的绽放，而他着力的地方恰恰是被别的创作者忽视，甚至遗弃的"边角料"，但这些不起眼的场景和人物却在阿巴斯的电影中像贵宾一样受到尊重。

（二）用长镜头创造运动和造型的连贯

出色的长镜头往往成为一部影片视觉的华彩段落。长镜头能把镜头中的各种内部和外部运动方式统一起来，呈现出的是不断变化的角度和景别，以及新鲜感十足的、自然流畅的画面效果。影片《小兵张嘎》中的两个长镜头段落至今仍被电影研究者推崇（图10.2）。在摄影器材极其简陋的情况下，创作者仅凭土制的设备和机巧的设计，创造出了长镜头的典范之作。第一个长镜头是，罗金保领着嘎子经过曲折、隐蔽的通道来到部队，这个长达99英尺的长镜头从罗金保领着嘎子经过院子、瓜架开始，两人推开一扇横门，进入一个院子，再钻过墙洞，穿过墙夹道，跳上鸡窝，翻入另一个小院。拍摄过程中，摄影师把摄影机从一台移动车转到另一台移动车，再推上升降机，镜头始终跟随着人物的动作和行动路线。摇移与升降镜头的综合运用使人物动作连贯，环境关系突出，表现了人民战争的伟力存在于人民群众之中的光辉思想。影片中第二个出色的长镜头是，钟亮和嘎子从破庙中逃出，看见人群中的老钟叔被伪军带走。从横移到推移跟拍、在十字路口的几次摇摄和拉移跟摄，均是一气呵成，既满足了戏的内容要求，又表现了革命者的机敏、镇定和大无畏精神。难能可贵的是，创作者在场面中能够有机组织动作和反应，在景别运用、幅面安排、移摇升降中组织有序，表现自然。这两个长镜头都充分展现了崔嵬和欧阳红樱导演娴熟的场面调度能力和摄影师聂晶出色的运用摄影机的能力。

图 10.2 《小兵张嘎》中的长镜头

(三) 用长镜头表现情绪的连贯和升华

在影片《穿越橄榄树林》的结尾,摄制组的拍摄工作结束了,临时演员荷辛就要和他钟情的女孩子分别。在回家的路上,荷辛追随着姑娘,诚恳地述说要她嫁给自己的理由。两人穿过茂密的橄榄树林,爬上又翻下山坡,但任凭小伙子怎么劝说,姑娘始终不吭声。最后,摄影机停在一座高坡上,两个年轻人渐渐远去,身影在画面中越来越小,后来遍地的绿色中只看见两个小白点在移动,像原野上两只翻飞的蝴蝶。渐渐地,后面的小白点接近了前面的小白点,显然两人又开始交流。终于,男孩沿着原来的路线折返回来,音乐适时地进入,从欢快的音乐中,可以感觉到小伙子得到了满意的答复。在这个固定的长镜头中,观众和人物一起经过漫长的等待,终于体会到了来之不易的甜蜜和幸福。在这个长镜头中,导演靠诗意的画面和情绪的积累迎来了情感的升华。而在英国影片《简·爱》的最后一段,摄影机靠近人物,人物的景别更大,情绪也更饱满。简又回到罗切斯特身边,她静静地看着坐在花园椅子上双目已经失明的罗切斯特,小狗认出了简,动了一下,罗切斯特一下子感觉到,是简。当简深情地靠在罗切斯特肩上说"我不走了,我回家了"的时候,画面安静,音乐舒缓。这个充满张力的固定镜头使观赏者从这对历经沧桑的恋人身上,体会到了人间的至爱真情。

长镜头不会破坏事件发生、发展中时间的连续性,它可以完整地表述一个事件的展开和情绪的抒发。长镜头给演员提供充分的表演空间,有助于人物情绪的前后连贯,并让人物的情绪达到饱和状态,使重要的戏剧动作完整而富有层次地表现出来。影片《风暴》中有一场"施洋大律师车站演说"的戏。这是一个长达320英尺的长镜头,摄影机先后移动了10个机位,景别也灵活地变化,其间还安排了180°的镜头运动,增加了画面的动

势（图 10.3）。由于连贯地拍摄施洋对军阀的控诉，金山的表演情绪层层推进。这组镜头若用分切来完成，是很难达到现在这种效果的。连贯拍摄在造型上一气呵成，既有助于表现施洋律师的雄辩口才，又很好地刻画了人物的性格。①

图 10.3a　施洋大律师讲理斗争场面调度平面图（1）

图 10.3b　施洋大律师讲理斗争场面调度平面图（2）

① 根据于振羽的文章《朱今明摄影艺术初探》（《北京电影学院学报》1987 年第 1 期）和李晨声的文章《杰出的电影摄影大师朱今明》（《电影艺术》2008 年第 3 期）介绍，当时拍戏用的是旁侧取景的密曲尔机器，镜头一动起来，取景的误差极大，全凭形象记忆来校正。实拍时，朱今明拍一条就成功，可见其超人的形象记忆力和对摄影机的掌控能力达到了炉火纯青的境地。

第十章　长镜头

（四）用长镜头传递寓意

通常在观众接受了必要的信息后，导演就会切换镜头。如果导演在观众接受了画面的基本信息后仍然不切换镜头，这个镜头就被寄予了更深一层的含义。比如影片《恋恋风尘》的片头是火车穿越隧道的长镜头（图10.4）。起先是火车长时间在隧道里的黑画面，伴随着轻微的火车和铁轨摩擦的声音，前方渐渐出现一点亮光，然后铁轨两旁出现绿树，火车终于完全挣脱黑暗的包裹，银幕上满眼都是葱茏。这个开篇的长镜头就揭示了影片的主旨，寓意青春期就是黑暗和光明并存的岁月。[①]

图10.4　《恋恋风尘》中的长镜头

伊朗天才导演莎米拉·玛克玛尔巴夫拍摄的以"9·11"灾难事件为主题的短片极其出色，时长10分钟的短片共55个镜头。影片的第一个镜头是从一个打水人的中景开始的。随着他远去，人物变成全景，然后摄影

① 此章中的部分例子来自《电影世界》《看电影》等杂志及网络资源，关于《恋恋风尘》《饮食男女》等影片中的长镜头的更详尽的艺术特色分析，请参阅相关文献。

机慢慢往下摇了一下,镜头长时间地对着黑乎乎的井口,水桶好像被从地狱里拎上来一样,如此艰难、漫长。这是全片第一个长镜头。电影圈有个说法是"三个镜头见框架",也就是说,内行人不需要看完全片,看几个镜头就知道这部片子的价值了,所以导演是非常重视第一个镜头的。通过这一个镜头,观众就可以感受到影像的魅力,传达出多重含义:首先是百姓用水的艰难,以及用如此稀缺的水做砖头、造防御设施、抵御核弹打击的荒谬。其次,我们在这个镜头里看到一个巨大的黑洞,当摄影机长时间地对着它时,它的含义已经超过了"井"的实用意义,延伸出更具象征意味的东西。

有些影片中的长镜头并没有作为基调镜头出现在影片的片头,而是随着剧情的发展、伴随着人物的动作出现的,尽管镜头数量不多,但一露面就显得非同一般。比如影片《饮食男女》中的长镜头段落。李安在拍老厨师老朱的家居生活时多采用固定镜头,但在老朱到饭店救场段落,一个广角的长镜头跟着老厨师走进喧闹的大厨房。在他熟悉的地盘上,老朱的脚步轻快有力,表情胸有成竹,指挥若定。这段生气勃勃的长镜头有两个意义:一则和其他段落镜头处理的中规中矩形成视觉反差;二则形象地显示了老朱生活的尴尬之处,即虽然他在职业上游刃有余,但在处理家庭生活时却软弱无力。

图 10.5 《饮食男女》画面

（五）用长镜头创造影片的总体风格

有些导演放弃了蒙太奇的叙述手法，而在拍摄对象上停留足够的时间，他们不想让镜头前的现实遭到蒙太奇太过锋利的切削和改变。观众面对这样的作品要有耐心，必须撑过前面的几分钟，甚至几十分钟。前面的闷是一种付出，肯花时间才能更好地观察和发现事物。

像侯孝贤、阿巴斯导演的作品都是用固定长镜头来创造影片独特的视听风格。从影片《风柜来的人》开始，侯孝贤的长镜头运用日趋完美，他用镜头制造了悬念、真实的空间感和时间感。从影片《童年往事》中的一个长镜头，就可以窥探出侯孝贤影片影像风格的奥秘。这个镜头的内容是：姐姐要出嫁了，按照当地风俗，她在出嫁前要最后一次聆听母亲的教诲，母女俩坐在凉席上的漫长对话真切地传达出了生活的质感。侯孝贤让这个三分钟的长镜头纹丝不动，没有一点干扰的因素，只有静静的倾听。在他的另一部影片《恋恋风尘》中，阿远得知昔日恋人阿云嫁人的消息后，大哭不止。这时候侯孝贤用了一个将近一分钟的空镜头：晚霞映衬下的木麻黄树梢，衬着笛子声。从这些例子中可以得出这样的结论：侯孝贤电影中的长镜头是一种专注的"凝视"，"不是给观众更多信息，而是保留更多信息"。有记者问侯孝贤为什么喜欢用长镜头，他说因为自己懒，又说是因为台湾场景的局限。① 虽然他的回答里有玩笑的成分，但我们还是可以看到一些端倪：一种风格的形成往往是在克服困难中产生的。其实，用长镜头本身不是一件了不起的事情，它毕竟只是一种手段，用别的手段同样可以达到目的。侯孝贤的成功是因为，他影片中的长镜头和内容最贴切。首先，侯孝贤通过长镜头在影片中开掘出了特有的东方意蕴，他选择的"固定的凝视"恰好传达出了中国古典美学中提倡的"宁静致远"的美

① 王童：《侯孝贤答师生问》，《北京电影学院学报》1990 年第 2 期，第 126 页。

学特征。正像有些评论家指出的那样,侯孝贤试图把个人的记忆变成时代的记忆、民族的记忆,他的影片展现了一种"宁静内省的东方式的生命体验,并演化为从容、质朴的叙事风格"①,这种美学成就是建立在他对生命、历史充满内在信念的基础之上的。其次,侯孝贤影片中的长镜头体现出的距离感和模糊性,已经区别于西方电影纯粹的物质再现。从镜头美学的角度看影片《悲情城市》,它被评论家解读为"巴赞式长镜头学派具有东方文化意义的再生",是透过一片灰色地带,是透视中国式的家国感和苍凉的历史感。②

希腊著名导演安哲罗普洛斯的长镜头和侯孝贤的长镜头有很大差别,前者是在运动中完成长镜头,这恰好和他要表现的"在路上"的主题相符。他的长达四小时的影片《流浪艺人》仅有 80 个镜头,平均三分钟一个镜头。安哲罗普洛斯不再是从连贯性和戏剧性着眼,而是用长镜头表达时间的流逝感,时间和空间的表达是他最擅长、最钟情的主题,并带有强烈的历史感和宿命感。这一点在安哲罗普洛斯的另一部名片《雾中风景》中体现得很明显,他照例用一个个长镜头段落,把诸多因素包容在一起。有一场戏是这样设计的:清晨,姐弟俩从卡车上下来,镜头跟随他们来到海边,然后摇到海边晨练的艺人身上,他们有的在朗诵,有的在排练,镜头依次移过。这段横移镜头带有明显的暗示作用,似乎是在向传承希腊文化的艺人致敬。当姐弟俩坐下梳头时,镜头 180°环绕,朝向内陆,后景中驶来一辆摩托车,跑下一个小伙子告知演出场地又泡汤了,剧团成员哗然。镜头又摇过 180°,回到姐弟俩身上,面向大海。在这个长镜头里,一

① 倪震:《倪震副教授在赠片仪式上的讲话》,《北京电影学院学报》1990 年第 2 期,第 121 页。
② 侯孝贤的电影被认为"从历史的大处着眼,从人生的细部落笔,以一个家庭的毁亡去观照并透视历史风云之变"。参见郑雪来主编:《世界电影鉴赏辞典(四编)》,福建教育出版社 2003 年版,第 867 页。

第十章 长镜头

方面，安哲罗普洛斯用摄影机在他寄予了感情的人物之间做平缓的移动和调度设计，强调人物的处境；另一方面，他将追寻身世的姐弟俩和流浪艺人并置，表现了对理想主义没落的哀婉和对严酷现实的声讨。[①]

二、拍摄长镜头要解决的问题

拍摄长镜头不仅要考虑美学上的追求，也要注意技术上的问题，比如要租用和摄影机配套的减震器材、耗费更多的经费、要考虑操作员的熟练程度等。概括起来，要注意三个问题。

（一）对影片的总体风格有清醒的认识

有些导演和摄影师非常看重长镜头，看重长镜头的视觉光彩，而且认为，长镜头在影片中运用得越多，就越是创作者能力的一种体现、用心拍摄的一种证明。因此，有些影片中时不时就能看见摄影师的"作为"，这被行内人称为"摄影腔"。创作者在镜头处理上的努力当然值得肯定，但带来的问题也是一目了然的。首先，那些刻意摆弄的镜头往往与剧情、影片的气氛不合拍，不在一个调子上，创作者眼中只见树木、不见森林。其次，虽然有些镜头很长、拍摄难度很大，但内容苍白、表演沉闷、场面调度没有亮点，这样的长镜头还不如没有。从某种意义上说，长镜头是非常困难的美学技巧，如果镜头内没有饱满的情绪和张力，它就很可能流于冗

① 2019年2月，我在希腊旅游期间，在中希文化协会会长杨少波的帮助下，参观了安哲罗普洛斯的工作室，并采访了他夫人。她介绍，安哲罗普洛斯深受古希腊哲学、神话、诗歌的影响，对中国文化也有浓厚的兴趣。安哲罗普洛斯的艺术思想扎根在这片生养他的故土里，他的作品多半与他的青少年生活，以及儿时的梦想有关。安哲罗普洛斯喜欢拍摄长镜头，称之为"会呼吸的活细胞"，也正是这种长长的连续镜头将时间的流逝变得如此悠长而甜美。

长,成为一种沉闷的美学装饰。镜头内一定要有活力,像侯孝贤影片中的追杀场面,一个人在前面跑,另一个人在后面狠命地追,追过一条条街道,没有血肉飞溅的场面,但打杀的气氛却全逼过来了。观众能够从他的很大、很远的镜头中,感觉到银幕背后的那股张力。最后,一般来说,长镜头运用得过多,影片的节奏就慢下来,如果处理得不恰当,对影片的整体节奏就是一种损害。所以,创作者在运用长镜头时,不能随随便便,更不能凭一时灵感、冲动,首要的问题就是对影片总体风格的深思熟虑,长镜头应成为影片内容和总体风格的必要组成部分。

(二) 必须对镜头有周密的设计

拍摄长镜头前,导演和摄影师要提出细致的、切实可行的拍摄计划。看侯孝贤的影片,表面上这种固定长镜头似乎没有什么技术含量,但实际上他对每个镜头都进行了精心的设计。他至少采用三种方式来避免画面的沉闷:一是让人物不断出入镜,虽然镜头不动,但人物在运动;二是有意识地划分空间关系,画面的景深效果明显,前后景都有戏;三是充分利用画外的声音,营造一个多维度的声画空间。同样我们可以举一个张艺谋影片中的例子,一个看上去似乎是过场戏的镜头。在影片《秋菊打官司》中,有一场戏是秋菊为了打官司,住进了一个小旅馆。早上起来后,秋菊站在院子里,好心的老板替她出主意。这是一个双人谈话的中景镜头。张艺谋对这个长镜头的细节进行了精心的设计(图10.6):画面左边是半个冒着热气的茶壶,这个道具给这个画面平添了烟火气,也拓展了画内空间;然后在秋菊说话的过程中安排妹妹端洗脸水经过,这是一个横向的调度,使画面动静结合;同时在纵向的小过道上,安排在小旅店住宿的群众演员走动。这样,这个长镜头既交代了情节,又充满生活气息和动感,还使画面有了纵深感,可谓一举三得。

第十章 长镜头

图 10.6 《秋菊打官司》画面

欣赏过影片《闪灵》的观众，一定会对影片中的长镜头留下深刻的印象。从影片样式看，这是一部惊悚悬疑片，要营造惊悚的气氛，除了剧情外，导演库布里克还借助了影像视觉效果。在影片结尾处，作家杰克冻死在迷宫，之后，摄影机漫不经心、不带感情地向前飘去，一直飘到一面挂满相片的墙前，定格在年轻杰克神秘的笑容上。这个长镜头制造了一种悬浮效果，冥冥之中似乎有人在掌控着一切。它飘浮在空气中，不断游移着，但又无法把握。《闪灵》是在摄影棚里完成拍摄的，摄影师将斯坦尼康的特性发挥到了极点。同时，摄影师改进了装置，使它可以更贴近地面和墙壁。为了让摄影机自如走位，剧组把片场的走道一律变成了无障碍通道。从这些成功的例子中可以看出，没有巧妙的构思和技术保障是无法完成一个成功的长镜头的。

（三）长镜头对各个部门的要求都比较高

拍摄长镜头对各个部门都提高了要求，可以说，长镜头最能够体现各个部门通力合作的能力。演员要有高超的表演技巧，因为长镜头通常要让演员把整个段落都表演下来，当中没有分切镜头可以弥补；摄影师要有丰富的经验和强壮的体格，如果是拍运动镜头，他就要扛上重80磅的斯坦尼康机器，在行进中完成调焦、构图，如果焦点虚了或者构图不理想，镜头

就成了次品；灯光师既要避免灯光的穿帮，又要保证灯光的效果；等等。任何一个环节的小毛病都会造成重拍，耗费大量的胶片。

俄罗斯导演索科洛夫拍摄于 2002 的影片《俄罗斯方舟》（图 10.7）可以称得上是团队合作的样板。尽管影片的艺术价值有待进一步探讨，它也不可能代表电影的发展方向，而更像一次艺术历险，但它作为一个长镜头演练的标本被留存下来，因为这部 90 分钟的影片只有一个镜头。这是个难度极大的拍摄计划。[①] 一是时间长，它是有史以来最长的长镜头，以前因为胶片容量的限制，最长的镜头也只能拍摄 10 分钟，但现在运用数字带就可以大大加长时间；二是涉及场景多，整个片子要涉及 35 个宫殿的房间；三是表演难度大，共涉及 850 名演员，任何一名演员中途出错，就全盘皆输；四是拍摄时间紧，因为场景选择在著名的博物馆里，博物馆方面只给摄制组 48 小时，其中 26 小时还要拿来给 40 个电工布光准备。影片的拍摄时间从下午一点半开始，到下午四点钟太阳就下去了，所以实际拍摄只有 2.5 小时。导演为了顺利完成拍摄任务，排练了 7 个月，制定了专门的拍摄路线图。经过事先非常周详的设计和排练，创作者终于完成了一个浩大又极其精细的影像工程，为后来者提供了极佳的长镜头拍摄样本。

图 10.7 《俄罗斯方舟》画面

[①] 该片摄影师提尔曼是影片《罗拉快跑》的斯坦尼康操作员，影片《俄罗斯方舟》是他作为摄影指导的第一部作品。

第十一章 节 奏

一、什么是节奏

　　凡是在影片中断的地方，凡是在需要连接的地方，都必须考虑到节奏这个因素，节奏是一个有力的和可靠的制造效果的手段。普多夫金如是说。[①]

　　对话、动作由节奏而联系起来，它抓住观众并引导他们随着剧情前进。节奏给予电影呼吸、生命，它是把电影这门综合艺术中各部门团结在一起的那个力量。伯格曼如是说。[②] 不管是"有力的和可靠的制造效果的手段"，还是将"各部门团结在一起的那个力量"，两位大师都明确道出了"节奏"之于电影的重要性。

　　按照《电影艺术词典》中的界定，节奏是通过不同长度和不同幅度的镜头连接不同音质和不同力度的音响的组合，产生故事进程中增强、减弱、停顿、过渡、骤变等各种节奏形态，达到顺畅而生动的叙述效果。这

　　① 〔苏〕B. 普多夫金：《论电影的编剧、导演和演员》，何力译，中国电影出版社1980年版，第90页。

　　② 〔瑞典〕英格玛·伯格曼：《夏夜的微笑——英格玛·伯格曼电影剧本选集（上）》，黄天民、伍菡卿译，中国电影出版社1986年版，第29页。

个概念主要涉及三个方面：镜头的长度影响节奏；节奏是由视觉和听觉元素组合而成的有规律变化；节奏的形态有强、弱、停顿、过渡等，而不管采用何种方法和手段，最终的目的都是要使影片的节奏呈现出独特的韵律。①

二、创造美的节奏

节奏是形成电影美感和感染力不可或缺的因素。莱翁·慕西纳克认为，电影的感染力体现为创作者给固定画面的位置和延续的时间，因此必须像管弦乐编曲那样去编排电影的画面和节奏。② 艺术家在某一时间段流连，而在另外的时间段快速跃过，一个成熟的导演是通过自己对时间的感觉，通过节奏，去显示自己的创作个性。

（一）节奏的统一之美

节奏的统一之美首先表现为，影片的节奏和总体风格一致。

有些影片的节奏从一场戏，至多是头几场戏中就可以分辨出来。这是什么道理？因为，节奏一经确定，它就贯穿电影的整个进程。在影片《甜蜜的生活》中终场前那一段，人们走出城堡，每个镜头都是利用轨道拍摄的移动镜头，人们会觉得，干吗要这样讲究，有什么意义？所有镜头都处于同一节奏的运动中，就是说，导演认为有必要按某种方式来组织镜头，而这里首先是靠摄影机的运动来组织的，这已经是一种更为外表化的场面

① 节奏是电影创作中重要的问题，但我国的创作界和理论界还较少对它进行系统而深入的研究。本人在1994年撰写的论文《对节奏的再认识》，参见郑洞天、谢小晶主编：《构筑现代影像世界——电影导演艺术创作理论》，中国电影出版社2004年版。

② 〔法〕莱翁·慕西纳克：《论电影节奏》，吕昌译，载李恒基、杨远婴主编：《外国电影理论文选（修订本）》，生活·读书·新知三联书店2006年版，第69页。

第十一章 节 奏

节奏的装束。所谓"一脉相承",节奏之"脉"不可以切断,影片的对话和动作都应该合乎统一的节奏。

影片的风格样式规定了影片的总体节奏。不管是天马行空、排山倒海,还是此起彼伏,后浪推前浪,彼此嬗递,前后衍化,都潜存着内在的逻辑关系。小津安二郎、侯孝贤的人文艺术片的节奏和那些动作片、枪战片、惊悚片、体育片等类型片是不一样的。像小津安二郎、费里尼、安东尼奥尼等导演的人文艺术片,其节奏就要舒缓,需要留出一定时间让观众回味。而另一种明显带有"后现代"风格的影片,则需要用和现代生活合拍的节奏来处理。影片《罗拉快跑》的节奏处理就显得活力四射,有"流转如弹丸"之妙。罗拉在路边奔跑时撞到了一个行人,在几秒钟之间,以格为单位的几个画面,就让这个行人走完了漫长的一生,观众体会到的是一种干净利落、绝不拖泥带水的节奏。传播理论大家麦克卢汉指出,现在的电影观众是用"眼睛思维的一代",视觉文化的长期熏陶使得他们接受信息的能力大大加强,因此电影的句法也在经历变革,短镜头、快速的切换和强烈的跳切取代了以往对运动的那种粗放剪辑手法,连贯性概念也发生了变化,过程被大大省略。

其次,节奏的统一之美表现为它符合内容和类型的要求。

艺术家要按照"影片的内容与形式的需要做出主观选择,并要求创作者对剧情叙述、人物心理和情绪有准确的把握"[1]。影片的内容和类型是创作者把握节奏的一个重要依据,内容是一部影片的根基,类型则使它显出结构轮廓,在节奏处理上只要把握这两者,就不会出现大的偏差。影片的内容和它讲述的人物故事,已经给节奏处理指明了方向,流水一般的日常生活展示和剑拔弩张的对垒,其总体节奏明显不同。在影片《八部半》的

[1] 许南明主编:《电影艺术词典》,中国电影出版社1986年版,第197页。

头一部分，即"矿泉疗养地"那个段落，人物飘忽不定，摄影机以缓慢的速度移动，表现出昏昏欲睡的调子。这种慢吞吞的和无精打采的节奏给人一种慵懒、漫无目的的感觉。我们相信这样的节奏处理是费里尼精心安排的，影片展现的是费里尼眼中的上流社会以及那个社会特有的生活节奏。这个段落的目的在于，嘲讽意大利上层人士所过的无所事事的生活以及主人公吉多麻木的精神状态。费里尼的另一部名片《甜蜜的生活》（图 11.1）中也有大量类似的镜头处理。而常规的影片几乎都可以归入某种类型，类型是相对定型、成熟的电影样式，有各自的套路，而这种套路已经被观众认可、接受，创作者最好不要轻易违背。像动作片等类型电影，以紧张的情节、激烈的动作打斗取胜，因此要求节奏快捷，能迅速进入规定情景，快速地转换场景，情节上一环紧扣一环。

图 11.1 《甜蜜的生活》海报

第十一章 节 奏

最后，节奏的统一之美表现为局部和整体的和谐。

有些影片的局部段落节奏很精彩，但放在整体中，反而显得格格不入；反之，有些段落，如果单拎出来，显得平淡、缺少变化，但放在整体中看却很贴切，成为艺术整体无法缺失的、有机的组成部分。只要局部节奏和整体节奏是和谐的，影片的节奏处理就是成功的。我们可以从影片《套马杆》中得到验证。它的很多镜头的银幕时间几乎和现实时间合拍。导演不厌其烦地去拍牧民为了迎接远方客人而宰羊的全过程，这些镜头几乎完全是对生活原生态的实录。这样细致地描摹生活的原生态，也许会给观众造成视觉上的疲劳，但随着观赏过程的渐进，观众不但对影片中随处可见的赘述予以谅解，甚至渐渐爱上了它们。这样的影片就像活的机体一样，它们有自己的血液循环系统，打破这个系统就会有毁掉它们生命的危险。当这些镜头组接在一起，完完全全呈现在观众面前时，就形成了一股张力①。张力产生于这种时候，即当观众在镜头中看到的东西并不局限于视觉系列，而是暗示着某种延伸于镜头之外的东西，暗示着那种可以走出镜头、跨入生活的东西时。影片《戏梦人生》中有一场戏是日本警察到李火家通知所有男人去剪辫子，侯孝贤用一个镜头拍完了整场戏（图 11.2）。警察挨个询问家庭成员的姓名，给大家发戏票，许梦冬最后说："我自己会去剪，不必看戏啦。"这个镜头长 1′30″，从一个侧面展现了日本侵略的开始，表面上看似乎很平静，展示的也只是"人们在自然法规下的生存活动"，情节的"脉动"正如跳动着的心脏的脉动那样，是深藏于内的。然

① "张力"原先是绘画中的术语。在绘画时，假如人们画出两个同样大小的圆，分别填成黄色和蓝色，只要盯着这两个圆形看上一会儿，人们就会注意到黄色由中心向外移动，并总是明显地趋近观赏者，然而蓝色则形成向心的运动，像蜗牛缩进壳中，并从观赏者处缩回。这种离心与向心的颜色运动是色彩的心理作用，它被康定斯基定义为颜色的张力。离心与向心的运动因而是颜色张力的最原始的力。

而，这一个镜头抒写了世事的变迁和社会的动荡，镜头的舒缓、平静恰好和要传达的厚重的历史氛围合拍。从单个镜头看，确实，它延续的时间比较长，但因为它是充满内在张力的，所以也就不显得冗长，它的节奏同整部影片展示的统一的节奏、统一的状态是合拍的，达到了局部和整体的和谐关系，也就形成了统一的美。

图 11.2 《戏梦人生》画面

（二）节奏的变化之美

首先，节奏的变化让人领略到生活的多姿多彩。

生活丰富多彩，生活的节奏也充满跌宕起伏。"大珠小珠落玉盘"是一种节奏，让人体会到连续的喜悦；"山重水复疑无路，柳暗花明又一村"又是一种节奏，让人疑虑消失，豁然开朗；月圆是一种节奏，让人体会到圆满，月缺是另一种节奏，引发人的遐想和期待。影片的节奏流也许是大江大河，也许是小溪，这流水又不能是四平八稳的，长江大河的流程必有礁石漩涡，曲涧浅溪中也会有卵石杂草，而它们给予多少障碍，也就给这个流增加了多少趣味：或气势雄壮，或迂回曲折。变化能够使人获得对时

第十一章 节 奏

间流逝的崭新感觉，变化让人期待，让人不断调整自己的情绪，不时拥有新鲜感。

节奏的变化源自导演固有的对生活的强烈感受。他们把这种感受所激发的情感、情绪有序化地显现出来；他们让镜头的众多触角延展到观众的思想领域，与个人的经验感受直接挂起钩来，使艺术和现实生活声气相通，真正做到"风行水上，自然成纹"。

其次，节奏的变化让人感受到生命的气息。

一部好影片，由于准确地把"时间记录在胶片上，由于能够延伸到镜头的范围之外，从而在时间中获得了生命，正如时间在它那里获得了生命一样"[①]。影片一旦脱离作者意志而独立存在，变成同生活本身一样的东西，它就开始拥有自己的生命，同时在与观众的接触中不断改变自己的形态和意义。影片《黄土地》的总体节奏是缓慢的，但其中有个段落的处理引起了争议，那就是著名的"腰鼓阵"段落。它是影片中唯一的一场"动"戏，24个镜头、308.4尺，平均每个镜头12.58尺，从平缓静默突然转到高昂开阔，反复荡漾。陈凯歌认为，这场戏并不负担具体的情节任务，它只是一种精神的外现。[②] 有些专家批评陈凯歌沉不住气，认为这一场戏的节奏跟总体节奏不合拍。确实，这场戏在整部影片的节奏流程中很"各色"，但这种农民的狂放不羁、这种沉默中的爆发，又符合生活的内在逻辑。生命是不可以永远被压制、被摧残的！这正是导演要张扬的，此时，他用激越的节奏形态，表达艺术家心中涌动的热流，传递生命的活泛，发出生命的鸣响。

最后，节奏是隐藏在变化之中的一种韵律。

有一种对节奏认识的误区认为，形成影片节奏必须有一段快速的戏，

① 〔苏〕安·塔尔科夫斯基：《质朴节制的导演处理》，富澜译，《世界电影》1991年第4期，第104页。

② 上海文艺出版社编：《探索电影集》，上海文艺出版社1987年版，第179页。

然后再有一段缓慢的戏,这样一场场的交替似乎便能产生节奏变化的感觉。实际上节奏并非仅是交替的事实,而是一种特殊类型的交替。这种交替的产生类似于吸气和呼气,吸气是紧张和积蓄的动作,这种紧张而后通过呼气动作得到舒缓,节奏也随之得到调整和变化。苏珊·朗格认为,节奏的实质是"通过一个先前事情的结束来为一个新事件做准备,节奏是以先前的紧张的消逝来达到新的紧张而建立的"[①]。他把节奏比喻成涨潮和落潮,没有落潮就不可能有涨潮,每一次落潮就为涨潮积蓄了力量。呼与吸、升与降、断与续、静与动、张和弛等,每一次转换都蕴藏着一种节奏的韵律。在日本影片《天国车站》中,幸子怕林叶自杀,一直跟着林叶来到锦谷车站,两姐妹的关系越来越融洽,远山、清流、红叶,充满诗情画意,这种宁静、欢快的气氛和前一场戏中桥本同林叶、幸子发生冲突,压抑紧张的气氛形成鲜明的对照。在整部影片的节奏链条中,这场戏不但不显得突兀,反而是必不可少的。其作用有二:其一,通过这场戏,让观众暂时忘掉恶魔一般的桥本,形成了对新生活的期盼;其二,林叶和幸子从此情同手足,命运息息相关,以后的一系列事件都与她们两人有关。事实上,迎接她们的并非幸福生活,她们注定只能走向通往天国的车站,等待她们的是动荡和险恶。这个段落明快的气氛和全片阴郁的氛围形成极大反差,主人公太多的苦难和坎坷,反过来使欣赏者对这一"诗化"的段落愈加珍惜和怀恋。这里的节奏是以先前紧张的短暂消逝来达到新的紧张的建立,诗化的镜头在画面上给人一种轻松、愉悦的感觉,但它们又是充满张力的,使观众重新思考林叶和幸子的命运。

动作是构成电影节奏的基础,但光有动作不一定就能构成好的节奏,有时候运用动静对比的手法反而能产生强烈的节奏感。静止给予视觉比较

[①] 〔美〕苏珊·朗格:《情感与形式》,刘大基、傅志强、周发祥译,中国社会科学出版社1986年版,第127页。

第十一章 节 奏

和调剂的机会，从而使运动更具有力度和节奏感。影片《战舰波将金号》的节奏变化就建立在暴风雨般的迅疾运动与静止状态的对比上，而这种静止则是深入内部同时又时刻准备爆发出来的运动。水兵们全神凝视的脸孔、正对着起义战舰的沙皇大炮、岸上的群众像雕塑般站立在华库林楚克灵柩周围……在这些静态镜头中，人物虽以静止的形象出现，其实并未止息。运动是潜在的，是暴风雨前的沉寂，镜头中蕴藏着像弹簧似的压缩了的张力。在这里，静止镜头已经成为节奏链中的一个有机因素，就像音乐中的休止符那样。关于这一点，爱森斯坦在《影片〈战舰波将金号〉结构中的有机性和激情》一文中写道："每一部分内部的转折都不是单纯的转入另一种情绪，另一种节奏，另一种事件，而是每次都转为极端相反的动作，不是对比的动作，而正是相反的动作，因为这种动作每一次都从相反的角度提供了同一个主题的形象。"①

考虑到电影艺术的特殊性，造成节奏变化的手段还有如下几种。

镜头的长短变化影响节奏。节奏的变化犹如音乐中拍子的长短变化：拍子愈长，各拍之间距离愈大，曲子愈显舒缓、平和；拍子愈短，各拍之间距离愈小，曲子则显得紧张、激烈。一般来说，比较长的镜头组接在一起，节奏就慢，短镜头的组接则能够造成强烈、急促的节奏。

不同景别的变化影响节奏。节奏还跟景别的选择和变化有关：两极镜头连接在一起的大跳，比如远景突然跳成特写镜头，就会造成节奏的急转；高速、降格镜头能减缓节奏。

镜头内人物的运动影响节奏。有时虽然镜头很长，中间没有切换，但因为镜头中的人物一直处在激烈的运动和对抗当中，节奏也就显得急促。比如在影片《霸王别姬》开头，小豆子娘抱着小豆子到戏班砍尾指的段

① 〔苏〕尤列涅夫编注：《爱森斯坦论文选集》，魏边实、伍菡卿、黄定语译，中国电影出版社1962年版，第339页。

落，镜头从小豆子娘横抱小豆子进门开始，摄影机运动，小豆子娘不顾一切地冲向内屋，恐惧的小豆子在母亲怀中拼命厮打。导演利用镜头内部的人物运动，促成了强烈的节奏感。

利用音乐和音响影响节奏。 录音师郑春雨认为，影片中声音片段的内部结构与外部结构、有声段落与无声段落的交替所造成的情绪的停顿，以及众多对声音的不同处理所形成的节奏感，都是电影的重要的、有力的表现手段。有些段落中如果没有声音的加入，就会显得沉闷，节奏也显得迟缓，而音乐或者特殊音响效果的加入，就能够营造整个段落的特殊气氛。特别是在一些重要段落，声音（音响或音乐）是不可缺少的改变节奏的元素。比如在描写鸟类攻击人类的影片《群鸟》中，希区柯克运用了大量电子音响效果，着意表现鸟的啄木声、啄人声与抓人声、刺耳的尖叫声和翅膀的扑打声，让声音直接诉诸观众的心理，造成威慑性极强的恐怖效果。

（三）节奏的平和之美

首先，平和的节奏展示了生活的从容和优雅。

对大部分电影而言，均匀的速度是不可取的，因为匀速意味着节奏的丧失。但有些艺术家的处理方式却让人体验到独特的美，观众不但没有烦闷的感觉，反而觉得它与生活联系在一起，变成了生活的一部分。它的慢，不是技巧上的拙劣，而是艺术家有意为之的结果。像小津安二郎、侯孝贤、布列松等人的影片，虽然节奏缓慢，但观众可以在慢中体会到人生的态度、一种对生活的独特理解。小津安二郎的影片呈现的是缓慢、平静的世界，生活像一条静静的长河，只有历尽世事的人，才会用这种宽厚的眼神看世界，对这个世界充满留恋，一路走来都是风景。观众看侯孝贤的电影，在它平缓的节奏中，体验到的是一种庄重、静气的感觉。影片《戏梦人生》全片长两小时二十分，却只有100个镜头。从阿禄的周岁宴，到

最后一场戏，百姓围观拆飞机，其中经历的生生死死，侯孝贤一概用平和宽容的态度对待，没有刻意张扬，没有造作渲染，在静观默察中，从人物的命运中写出了社会的动荡和变迁。这同侯孝贤对历史、对人的态度是一致的，这决定了，他的电影只能用这种从容不迫的节奏来传达世事云烟。

其次，平和的节奏满足了心灵的需要。

美学家朱光潜曾经总结过的关于节奏的普遍规律，同样适用于电影创作。他认为："节奏是主观和客观的统一，也是心理和生理的统一，它是内心生活（思想和情绪）的传达媒介。"[①] 莱翁·慕西纳克则直截了当地表述：节奏是一种心灵的需要。此刻，只有采用一种节奏才能表达人物的心境、情感的细腻和微妙。像反映战争对人性摧残的影片《长别离》，它的节奏处理只能是缓慢、沉重的。战争使主人公失去了记忆，他返回故乡后，妻子想尽办法让丈夫恢复记忆，她的努力是那么艰难、那么难以进展，令人窒息。面对这样的表现对象，如果导演一味注重外部节奏，注重快捷、速度，势必会削弱影片的情感浓度。

三、失败的节奏

在节奏处理上，拖沓和凌乱是创作者常见的毛病。

（一）拖沓的节奏

影片《苔丝》是波兰斯基的代表作之一，波兰斯基的摄影机利用每个机会探索苔丝之美：风吹皱她的秀发、太阳与天空衬托出她清丽的姿容、她的脸部轮廓化成一种优雅的独白……在长达三小时的时间中，苔丝的镜

① 朱光潜：《谈美书简》，上海文艺出版社1980年版，第78页。

头使情节进展的步幅放慢，甚至停滞。当金斯基的美被冻结、镜头内的苔丝只剩下纯粹的美丽时，镜头内的张力也就明显削弱，这样就使影片的节奏出现人为摆弄的"顿逗"。这个时候，就会出现罗西里尼论述电影创作时感叹的现象："这些镜头多美！因此却会叫我备受折磨！"罗西里尼所担忧的，是那些对影片内容表达起干扰作用的"优美"画面。[①] 可以说，影片《苔丝》中的这些"优美"镜头是静止和苍白的，艺术家没有使镜头带来时间流逝的真实感觉。抓不住观众注意力的镜头会使节奏链脱环，这样的镜头多了，反而使时空的连贯体散架。

节奏拖沓是很多影片的通病，究其原因，恐怕首先要从剧作上寻找，剧作上的毛病就如先天性疾病一样，后天怎么改进，也无法根治。例如苏联著名导演冈察洛夫斯基在总结他的影片《恋人曲》的得失时特意指出，节奏把握不当造成了对影片整体节奏，甚至艺术价值的破坏。[②]《恋人曲》的前三十分钟，外部节奏犹如脱缰野马：列车飞驰、形象不断变换、镜头切换迅速，但这一切知觉很快变得迟钝，虽然它的外部节奏不断加快，内部节奏却在原地踏步。剧情竟有二十五分钟之久没有发展，从主人公第一句台词"我多么爱你"至其参军出征前的告别，没有出现任何新情况，镜头内的张力也越来越弱，更无法激发起观众丰富的联想。尽管导演在镜头语言上强调了变化，但还是没有从根本上解决问题。

另外，造成节奏拖沓还有表演上的原因、剪辑上的原因、画面本身缺乏变化的原因。各个创作环节出现的问题，或者导演没有掌控全局的能力，最后都会导致节奏处理上的失控。如果影片的总体节奏是一种没有缘由的"慢"，如果"慢"没有内在的依据支撑，那么它的"慢"就是沉闷、乏味的。

① 胡承伟编译：《罗西里尼论电影》，《电影艺术译丛》1979年第1期，第293页。
② 〔苏〕米·冈察洛夫斯基：《谈剪辑》，许浅林译，《世界电影》1988年第2期。

（二）凌乱的节奏

凌乱的节奏包括两方面：一方面是指局部节奏和影片的总体风格不协调；另一方面是指外部节奏和内部节奏不合拍。

创作者要处理好局部和整体的关系，把整体的思考作用于局部，每一个局部的创造又造就整体。镜头内时间的张力应该是一致的，或者说，镜头内时间的"浓度"或者说"稀释度"应该是一样的，否则，就像不同口径的水管是接不到一块的，如果硬接的话，就会导致节奏的紊乱（但如果某种紊乱是以被组接镜头的内在生活为依据的，那么它也可能是必要的）。比如表现拳击运动员的影片，在快速、激烈的搏击镜头中，突然加进一个观众看拳击的全景镜头，那么这个段落的时间流就会遭到破坏，节奏的链条就会中断。如果是战斗正酣的激战场面，某个战士牺牲，接下来的镜头就表现致哀的场面，或者长篇的悼词，那么镜头的张力肯定会同前面的镜头不一致，也势必会导致前后节奏的错位，就会像朱光潜先生说的那样，会出现"拗"或"失调"，产生不悦感。

第十二章 声　　音

　　1927年，美国华纳公司拍出了世界上第一部有声电影《爵士歌王》（图12.1），尽管影片只加进了四首歌曲和几句台词，但很多人并不喜欢这次"哑巴"开口说话。首先站出来反对的是制片人。电影开口说话，就意味着原本在全世界畅通无阻的美国电影，因为语言的障碍，而使别国的观众对其失去兴趣，且有声片的生产又需要投入大笔资金进行设备改造。那些默片时代的大明星，有的因为自己糟糕的嗓音条件，不能再像以前那样风光无限，于是也竭力反对有声电影。那些在默片时代已经取得辉煌成就的艺术家，像爱森斯坦等人更是偏激地认为，有声电影会扼杀这门新兴的艺术。在他们看来，电影根本不需要声音，靠镜头的组接就完全可以表达艺术家的思想；电影一旦有了声音，它离物质现实就越来越近，会导致美学上的损失。他们认为，一门艺术的价值在于它的特殊表现手段所具有的限定性和挑战性。

　　到1940年，卓别林才拍摄了第一部完整的有声片《大独裁者》，它比有声电影的诞生晚了十三年。这到底是恪守传统的偏执，还是声名斐然后的谨慎？后人只能猜测了。流浪汉查理随着他的扮演者开口而消逝在历史中，卓别林以一个全新的艺术形象面向现实发言。

第十二章　声　音

图 12.1　第一部有声片《爵士歌王》海报

　　银幕世界是由声音和画面一起创造的，导演在创作时，不仅要考虑到画面因素，也要考虑到声音因素，画面和声音犹如鸟之双翼，车之两轮，具有同样重要的地位。声音（包括对白、音响、音乐等）不是视觉世界的简单补充和渲染，也不是为画面服务的从属成分，而是电影艺术不可或缺的组成部分（图 12.2）。艺术家要把声音和画面有机地结合起来，使得对白、音乐、音响与画面形象相辅相成，互相配合，以声音的独特形态构思形象、创造形象。

211

图 12.2　早期录音图

电影艺术家长期以来一直在探索画面和声音之间的关系，听觉和视觉的相互关系、相互作用的规律，不断增强声画技巧的表现力。

一、声音的表现力

（一）声音的发明使电影更具有真实感

在有声电影的初期，因为录音技术的粗糙，演员要在固定的位置上表演，而且必须大声地说出台词，这样的约束使得银幕形象看上去有些滑稽。但更多的人还是为这一新技术的发明欢呼，雷诺阿认为任何艺术创作的最终目的都是为了增进对人的了解，而人的声音能够最直接地表现人的个性。人声除了表达逻辑思维的功能外，还因其音调、音色、力度、节奏等因素而具有情绪、性格、气质等形象方面的表现力。巴赞认为，声音代

第十二章 声 音

表了向完全现实的媒介前进的一次飞跃。在电影的发展过程中，每一项技术发明，比如20世纪20年代后期的声音、30年代和40年代的彩色摄影和深焦距摄影、50年代的宽银幕，都促使这个媒体更接近现实主义的要求。声音加强了真实感，弥补了画面二维空间的不足，创造了环境感、真实感和多层次空间。由于录音技术的改良（高保真技术、本机噪声的消除、更强的指向性和选择性等），表演风格变得更加细腻，演员不再因为对白的缺失而不得不在视觉上加以弥补，影片中也不需要插入字幕来说明剧情。

（二）用声音描绘人的内心世界

声音进入银幕世界以后，艺术家大大增强了对电影艺术的信心，认为电影同样能够做到戏剧和小说一直在做的事情：讲述关于人的复杂故事，而且故事中的人物能用语言来表述自己面临的人生问题。

用声音揭示人物的内心世界时，创作者经常会利用画外音。画外音分为叙述者的旁白和主人公的内心独白两种。叙述者的旁白有故事导向功能，它实际上已对即将发生的故事的时间、地点、人物及事件给予了清晰明确的提示，这就为观众理解故事背景、建立故事期待提供了一个立足点。内心独白为表达人物的心理层面的变化提供了一条途径。比如在影片《逆风千里》中，当指导员看着走过自己身边的俘虏时，画外音适时地响起："这就是千里机师的师长孙正戎，副师长张南山，据说还在美国学了点军事常识……"镜头切换后，又是俘虏孙师长的内心独白："为什么走得那么急，一定是周围不安全，要拖住他们。"这种明确化的处理，除了直接表现人物的心理活动、探究行为动机外，还让观众明白无误地接收到创作者的立场信号——这也是如此处理的一个目的。

内心独白还能引导观众的思绪，点燃更为深邃的思想火花。比如在影

片《野草莓》中,导演就借助旁白和内心独白,让观众看到并体验到一个老人内心的孤独与惆怅。旁白、内心独白揭示了人物内心深处细腻的感情、复杂和隐秘的精神世界,深入浅出地、形象地揭示了人的这一领域,把人的语言表现力推向了一个新的高度。

(三)用画外声音拓展画内空间

画外声音的使用把形象扩展到画外,如《觉醒年代》中陈独秀出场时配音是画外李大钊的演讲声。画外声音告诉观众,银幕上那个虚构的世界中有一部分是摄影机记录不到的,处于摄影机视野以外的,是摄影机失去的那个空间,而声音的出现无疑丰富和扩大了画面的空间。吉甘在著作《论导演剧本》中,详细分析过苏联影片《我们来自喀琅施塔得》中一个精彩的段落,声音处理在此处显得那么重要,两个不同的画外声音的出现改变着一个可怜人的命运。① 一个白军俘虏被关押在战壕里,此时,敌对双方的战斗处于胶着状态。当白军开始反击,疯狂地向俘虏所在的战壕扑来时,他们边冲锋边高喊着"乌拉","乌拉"声仿佛给俘虏带来了希望,这个俘虏的手本能地伸向了肩头,把被捕时摘下的肩章戴好。但好景不长,红军的机枪声响了起来,顿时把"乌拉"声压得鸦雀无声,俘虏眼看着到手的救命稻草又失去了,他知趣地摘下了刚戴上的肩章。当白军的"乌拉"声再次响起来时,俘虏又戴上了肩章。几个回合的反复,借助声音的帮助,凸显了这名俘虏侥幸和投机的心态。要是在这个段落中去掉声音,不但观众看不明白剧情,这个俘虏的行为也失去了心理依据。

还有一种表现方式是因为技术的改良带来的,研究声音的专家周传基观察到,无线话筒的使用带来了不同于传统同期录音的效果。无线话筒实

① 〔苏〕吉甘:《论导演剧本》,李溪桥译,中国电影出版社1979年版,第57页。

际上是在声音尚未进入空间,即尚未具有空间特征时就录下来的直达声。这样的声音既没有相应于那个声场的空间感,也模糊了距离感。由此出现了不匹配的声音处理,如声源的视觉形象在远景,而声音却很清楚,就像在眼前一样,这无形中增强了影像的吸引力。

(四)音画同步和音画对位

音乐和画面的结合关系可以分为音画同步和音画对位两种方式。音画同步是指音乐的情绪、节奏基本和画面内容吻合,它对画面起到描述、解释和渲染作用。"对位"原系音乐术语,指音乐作品中若干个相对独立的旋律声部结合为一个和谐的整体。音画对位分两类:音画平行和音画对立。

音画平行是指音乐不是具体地追随画面,画面是画面,声音是声音,画面上的形象与声音无关,让音乐做多角度、多侧面、多层次的表现。雷内·克莱尔在《电影随想录》一书中提出的观点是:"如果我们看到正在鼓掌的手,我们就无须听到鼓掌的声音了。"显然,他希望声音带来更多表意成分。后来的艺术家进行了大量的实验,比如希区柯克在《精神病患者》中的杀人场面,配的是鸟叫声。阿伦·雷乃在影片《广岛之恋》的声音处理上,也没让音乐追随情节的曲折变化,不去故意渲染情绪,使其有意同画面的内容保持一定的距离。

音画对立是用反其道而行的方法,通过二者的对立生发出新的含义。比如,人物在悲伤的情绪下反而用欢乐的音乐。伯格曼在影片《犹在镜中》里只用了巴赫的第二号大提琴组曲,这首古典乐曲在全片中用得不多,并且不和银幕内容发生直接的联系。音乐"本身是灰暗的,有一种古怪的美,它使观众产生一种庄重的、对天国深怀敬意的感觉。但它同时预

示着凶兆和咄咄逼人"①。

音画对位使音乐超越画面所提供的空间范围，使观众产生比画面内容更为丰富的联想。爱森斯坦在《有声电影的未来（声明）》一文中声称："唯有将声音同蒙太奇的视觉部分加以对位的运用，才能为蒙太奇的发展和改进提供新的可能性。"他竭力倡导通过音画对位来构成新的叙述结构和蒙太奇结构。普多夫金甚至认为："音画对立是有声片的第一原则。"音画对位实际上就是对音响的一次"非现实主义处理"，创作者主张，声音元素要以相对独立于影像的方式，与影像平等地参与表意活动。

除了声音的以上功能外，有的艺术家似乎走得更远，他们索性放弃了影像世界，只保留画面的单色底子。比如贾曼的影片《蓝》，从头到尾就是主人公的内心独白，而画面只有一个蓝底。在这些更像行为艺术的探索中，艺术家希望不让视觉元素干扰观众对思想的专注，也不失为一种探索。

有时候，无声往往起到意想不到的艺术效果。在影片《芬尼与亚历山大》中，伯格曼有意插入了一些没有对白或音响效果的长片段，他说他终于找到了一个放弃有声电影的机会。1960年，新藤兼人拍了一部没有一句台词的影片《裸岛》，影片讲述了一个发生在濑户内海孤独小岛上的故事，劳动是影片的全部内容。它的独特艺术构思和声画风格引起了广泛的关注，这是一个清醒的艺术家给自己下的赌注，新藤兼人使沉默具有了一种高贵的表现力。

二、用音响创造视听效果

按照《电影艺术词典》中的解释，音响是除语言和音乐之外，电影中

① 〔美〕李·R.波布克：《电影的元素》，伍菡卿译，中国电影出版社1986年版，第106页。

所有声音的通称。电影中涉及的音响范围几乎包括自然界中的所有声音，在实际应用时，通常分为：动作声音、自然音响、背景音响、机械音响、枪炮音响、特殊音响等。

音响效果可以渲染环境气氛，赋予画面具体的深度和广度，增强戏剧效果，衬托人物的情绪和性格等。

（一）渲染气氛

声音可以引起观众对人物行动的关注，强化一种特定的气氛。希区柯克是用音响制造悬念的大师，他导演的影片《群鸟》，描写的是一场灾难性的鸟祸，海鸥突然间繁殖成灾，铺天盖地地遮住了旧金山的一个小镇。希区柯克用电子音响制造的鸟叫声，大大增添了影片的恐怖气氛。在影片《法国贩毒网》里，伴随追逐场面的是尖锐刺耳的声音，明显增强了影片的紧张气氛。在影片《菊豆》的菊豆和杨天青结合的重场戏里，当菊豆踢翻踏板与绞轮，染布"扑啦啦"掉入水中的画面交替出现时，音响的处理也一反平和的节奏而越来越急促，和人物扭动的节奏相互呼应。在影片《现代启示录》里直升机群轰炸越南村庄的段落中，导演用声音及音响制造了一个异常丰富、立体的场面。伴随着瓦格纳的乐曲，交织迭起的轰炸声、人声、海浪声等合成在一起，营造了极强的视听冲击力。

在"十七年电影"中，当时的创作者对音响的使用，并不是用它作为现实主义的元素来强化银幕世界的真实性，而是用它来渲染环境气氛，增强戏剧效果，衬托人物情绪和性格的。在影片《野火春风斗古城》中，导演和录音师对声音本身进行了加工，以达到特殊的艺术效果。银环去监狱探望大娘，走进牢房后，她大吃一惊，原来被关押的是杨晓东的母亲！此时，一声炸雷响起。临别前，杨母把手上的戒指摘下来交给银环，银环以为杨老太太知道了自己爱慕杨晓东的心思，这时，又是一声响雷。这两声

响雷，实际上就是声音的主观运用，与其说是来自天上，不如说是来自银环心里：雷声者，心声也。在影片《大浪淘沙》中，赵锦章牺牲了，靳恭绶难以压制悲愤的情绪，他手中握枪，看着赵锦章的遗容，雨中传来尖利的火车汽笛声，烘托了人物的心情。接着一列火车风驰电掣地北上，在车厢里，靳恭绶一把抓起国民党军帽，愤怒地把党徽扯下，掷到窗外。紧接着火车的呼啸声震人心扉。火车轰鸣声这种声音元素的加入，既表现了人物悲愤的心情，又代表了人物内心的呐喊。在这两个例子中，音响已经不是一种游移的元素，它的作用就像黑泽明说的那样，不是影像的效果简单相加，而是其两倍乃至三倍的乘积效果。

（二）象征效果

有时导演借助音响来暗示某种寓意。影片《野草莓》里不停的心跳声对老教授伊萨克来说是"死亡的警告"。在影片《白日美人》中，当女主角出现奇怪的性幻想时，配音是铃声。比如，塞弗琳想着自己由丈夫带着坐上马车，后来却被马车夫强奸，影片用一个拖长了的马车铃声使人联想到她渴望堕落的邪恶欲念。在影片的其他段落，凡是遇到表现她的性幻想的场面，总会出现马车铃声。在影片《大红灯笼高高挂》中也有类似的处理，反复出现的带小铃的棒槌敲打姨太太脚板的音响，也是姨太太们性欲的象征物。在影片《沙鸥》中，沙鸥心头萦绕的声音记忆是排球击打在地板上的"嘭嘭"声、对手胜利后的尖叫声、实况比赛的录音。这些声音汇聚在一起，形成多个声音空间，展示了她的内心状态和意识流程，更主要的是，揭示了她精神上受到的鼓舞和鞭策，使银幕形象更加厚实、丰满。

三、音乐的作用

电影音乐是影像世界中极为活跃的元素,可以说,电影音乐的历史和电影的历史一样长。在默片时代,音乐和生气勃勃的画面之间就建立了独特的关系。1896 年,卢米埃尔兄弟第一次在英国放映自己的影片,就邀请钢琴师到电影院里,根据剧情进行即兴弹奏。[1]

电影音乐是空间艺术的时间走向,是故事情节发展中情绪渲染与凝结的产物,它利用音乐的旋律、节奏、和声、配器等基本手段,强化画面的感染力和丰富的含义。在某些情况下,画面原来的含义薄弱,人们更改为注意音乐,只要音乐处理得当,那么画面就能从音乐中获得它最好的表现力和启示。

大部分导演会专门聘请音乐家为影片创作音乐。据史料记载,自从 1908 年法国作曲家圣·桑专门为无声片《吉斯公爵的被刺》作曲后,作曲家便开始进入电影界。为影片《一个国家的诞生》《战舰波将金号》作曲的都是当时知名的作曲家。从 20 世纪 30 年代开始,随着越来越多的作曲家对电影音乐产生了浓厚的兴趣,电影音乐的水准也开始突飞猛进。我国的第一部作曲影片也诞生于 20 世纪 30 年代。1935 年,著名作曲家赵元任、黄自、贺绿汀等共同为影片《都市风光》作曲。[2] 但也有艺术家直接在音乐资料中寻找配乐,选取符合或者接近内容需要的音乐素材,进行编排和剪辑。比如,维斯康蒂用古斯塔夫·马勒的作品作为影片《魂断威尼斯》的配乐,而贝多芬的弦乐四重奏回荡在戈达尔的影片《芳名卡门》中;伯格曼则采用现成的勃拉姆斯四重奏,让它成为影片《犹在镜中》进

[1] 也有一种说法,当时给无声电影配音乐,其中一个重要原因是为了掩盖放映机发出的噪音。

[2] 1930 年,影片《野草闲花》用蜡盘发音配了歌曲《寻兄词》,这是我国第一首电影歌曲。

行情感表达时不可缺少的组成部分。用现成的音乐素材虽然费用少、速度快,但往往和剧情不协调。因此,大多数导演会专门请作曲家参与,事先给作曲家看剧本,让作曲家提前进入创作状态,进行音乐构思。导演要把自己对音乐的总体设想和要求告诉作曲家,和他进行沟通,作曲家根据剧情的需要和影片的整体格调,并融入自己对生活的理解和感受,拿出整体和局部的方案,经导演认可后,再进行录制(图12.3)。

图 12.3 录音棚

电影音乐是否成功,主要看它是否很好地表达了影片的内容,是否有助于推动剧情的发展、深化影片的主题。担任多部影片作曲的作曲家王云阶认为,电影音乐中的音乐主题的构成和发展、和声的明暗浓淡和进行的目的性、复调音乐手法的适当出现、乐器的色彩与特征的发挥,以及曲式的运用、高潮的布置和整个音乐的结构等,都得服从电影艺术的整体要求,作曲者只能在这个前提下展现其独创性和风格。[①] 同时,由于受画面长度的限制,作曲家也不能任意发挥,因此要求音乐更集中,更精练,更

① 王云阶:《论电影音乐》,中国电影出版社1984年版,第27页。

富有概括力。

音乐的功能主要有以下几种。

（一）抒情

电影是探究人性奥秘的艺术，而用音乐进行的感情表达具有通用性，音乐比直接的对话更简练、更有效。比如：影片《日瓦戈医生》里的巴拉莱卡琴声；影片《八月狂想曲》中的《野玫瑰》；在影片《肖申克的救赎》中，那圣洁的女高音唱出《费加罗的婚礼》，穿云裂帛，在森严冰冷的牢狱上空回荡；在影片《阳光灿烂的日子》中，马斯卡尼的《乡村骑士》那辽阔、柔美的旋律，随着镜头渐行渐远，曾经青涩的日子总算有了几分甘甜。这些音乐都通过独特的旋律强化了画面的概括力和感染力。

聪明的导演会借助音乐，通过音高、音色、强弱、时值的变化，带动观众去感受电影主题。例如，在影片《城南旧事》中，为了烘托"淡淡的哀愁、沉沉的相思"的格调，导演采用了流行于20世纪30年代的《送别》曲调作为主旋律。《送别》的曲子原本就极美，弘一法师的词更是字字珠玑，此曲在片中一共出现了八次，每次都能让人心境舒朗，感悟到人生的温婉和润。尤其在影片的最后一场戏中，小英子趴在马车后座上与宋妈告别，抱笙和新笛奏出的旋律与画面浑然一体。美好的事物在这个既天真率直又好奇多思的小女孩眼中逐渐破碎了，忧伤的情绪悄然而起，画面恰到好处地赋予音乐以具体性和确定性，观众犹如身临其境，在情绪上受到了强烈的感染。在这里，作曲家利用民族特有的音乐语言、乐器、表现形式，增强了影片的感染力，展现了珍贵的民族风格。在影片《卡萨布兰卡》中，伊尔莎在里克的咖啡馆遇到山姆，久别重逢，往事浮上心头。伊尔莎要求山姆为她弹那首曾给她带来幸福和爱的《时光流逝》，在伊尔莎泪眼婆娑的注视和轻柔的哼唱声中，山姆再次弹起了"任时光流逝真情永

不变"，忧伤在四处弥漫。在影片《七武士》中，人们给战死的武士举行了简单的葬礼，需要用一段哀伤的音乐，但黑泽明在听了作曲的样带后，觉得音乐的节奏稍稍快了一点，不能充分表达出当时的情绪，而且和静默的画面不协调。后来，他索性放弃了原先的设计，另外选用了一段小号曲，它既抒情又不温软，达到了"哀而不伤"的效果。

在大部分导演为科幻电影煞费苦心寻找一些时髦音乐时，库布里克却在《2001：太空漫游》中选择了抒情的《蓝色多瑙河圆舞曲》。这似乎违背了科幻片配乐的固定程式，但却造就了一种优雅的效果。

在影片《甲午风云》里，为民请战的邓世昌反被朝廷摘去顶戴花翎，革职留用。邓世昌回到军营后，心中的愤懑、委曲、怨恨一起融化到《满江红》的洞箫声中。继而他又弹起铁马金戈的《十面埋伏》，灵巧有力的五指越弹越快，就在琴弦即将断裂之时，戛然而止。邓世昌渴望杀敌的急迫心情通过音乐得到了倾诉，这种感情用画面和语言是难以表达的。名曲《流亡三部曲》与《五月的鲜花》不仅是《青春之歌》中重要场面的插曲，而且成为影片音乐基调的有机组成部分，每当它出现，总令人为之动情，或沉痛或激愤，强化了作品的情感力量。影片《舞台姐妹》开篇就用"台上悲欢人常见，谁知台外尚有台"的越剧配唱拉开序幕，暗喻主人公的坎坷生活，而各个情节发展的转折点都会借助此配唱来加以总结概括。当唐老板等人的卑劣行径被春花当庭揭露时，法庭上一片哗然，这时响起歌声："雀乱群，鸦噪庭，黑手难遮日月明……"这既是对画面的说明，又是必要的情感宣泄。而在影片《冰山上的来客》中，当卡拉为了护送古兰丹姆去找解放军，在路上被阿曼巴依暗枪打死时，女声合唱的高亢旋律回荡在冰山上："光荣啊，祖国的好儿女；光荣啊，塔吉克的雄鹰！"还有影片《农奴》中歌颂解放军和表达农奴觉醒的歌声。这些都体现出创作者对电影配乐形式和功能的进一步探索。

第十二章 声 音

（二）表现人物性格

除了行动和语言外，音乐同样可以表现人物的性格特征。在影片《雨中曲》里，唐在雨中载歌载舞的场面已成经典：唐那欢快、有趣、完全受快乐摆布的身躯，配上经久不衰的主题音乐。此刻，导演将一场瓢泼大雨变成了一曲爱情颂歌，至今仍在人们心中回荡。费里尼的影片《大路》里面的小号声，给人留下无比的忧伤感，它是专为女主人公杰尔索米娜谱写的，是这个可怜的女孩弱小无助的写照：她跟着流浪艺人藏巴诺四处漂泊卖艺，忍受着他的粗暴，直到被他赶走。多年后，藏巴诺在一个海滨小镇上听人说起已经告别人世的杰尔索米娜，藏巴诺怀念起被自己欺凌却毫无怨言的伙伴，伤感的小号声寄托着他带着忏悔的思念。

（三）音乐带动剧情

有些电影中的故事灵感直接来自某首曲子。像米高梅公司20世纪50年代出品的经典歌舞片《一个美国人在巴黎》，就是源自美国爵士兼古典作曲家格什温的名作《一个美国人在巴黎》。有的音乐直接参与了影片的叙事，成为推动剧情发展的一个重要元素。除了经常被评论家提及的影片《冰山上的来客》中的主题歌《花儿为什么这样红》外，还有很多类似的例子。比如在影片《甜蜜蜜》中，主人公李翘和黎小军在异乡顽强的生存能力，其实是对彼此幸福的期待，当他们站在玻璃橱窗前听到邓丽君的死讯，旧日的理想和情怀一起袭来，横在两人之间的障碍已经完全消除，他们开始进入一种崭新的关系。在基耶斯洛夫斯基的《蓝》中，朱莉的作曲家丈夫和女儿在一次车祸中丧生，朱莉一度想自杀，过去的记忆也无法使她开始新的生活，她逃离到郊外的故居独居。后来她发现，丈夫有一个在法院工作的情人，而且那个女子已经怀上了她丈夫的孩子，朱莉终于从悲

伤中醒悟，接受了丈夫好友奥利弗的爱情，开始谱写丈夫未完成的交响曲。她请丈夫的情人到自己家里来，关切地询问孩子的出生日期，并将遗产转给了丈夫的骨肉。影片以配乐家普瑞斯纳的《欧洲统一颂歌》表现人物的最终救赎，沁人心脾的音乐在电影中出现了两次。普瑞斯特的音乐以沉重、哀怨见长，带有强烈的宗教意味，且往往隐含一种形而上的哲思味道，这和基耶斯洛夫斯基的电影哲学不谋而合。① 基耶斯洛夫斯基也由衷地感慨道，若没有他的音乐，自己无法将这个故事说到这个程度，作曲家才是影响影片最深的创作者。

（四）音乐的象征意味

最具象的电影艺术和最抽象的音乐融合在一起，很容易撼动观众的感官和心智。库布里克在影片《2001：太空漫游》中，三次用到理查德·施特劳斯的《查拉图斯特拉如是说》。音乐作为手段以一种非常直接的方式宣示，大有一种新纪元来临的意味。在从内容到拍摄手法都震撼人心的影片《发条橙》中，导演用《欢乐颂》作为歹徒施暴的背景音乐同样惊世骇俗。在影片《这个杀手不太冷》中，警官滥杀无辜时，导演配的是贝多芬的奏鸣曲，反讽这种恶的行为。在科波拉的史诗电影《现代启示录》中，在瓦格纳那首冷酷无情的《女武神》的伴奏下，直升机像巨大的机械神那样来回盘旋、俯冲，投下一个个燃烧弹，对村庄实施地毯式轰炸。这时的音乐，已经不具备对文明心灵的洗涤和修补功能，反而成为替一切无原则的邪恶助兴的工具。象征女武神的呼唤和侵略性很强的画面的结合，充满了风格奇特的嘲讽意味。

① 参见罗展凤：《电影×音乐》，生活·读书·新知三联书店2005年版。

（五）展现独特的地域特征

在影片《罗生门》的女主人公"恐惧"一场戏中，黑泽明本来想采用西班牙波利乐舞曲，后来觉得不太协调，特别是热烈奔放的西班牙曲风和这部日本电影有较大的出入，因此最后还是选择了日本民族味道浓郁的曲子。影片《花样年华》讲述的是发生在20世纪60年代中国香港地区的故事，王家卫希望把那个时代的声音放进去。那时电视还没有普及，大家只能每天听广播获取信息，影片要回到或表现那个时代的话，音乐是很重要的元素。最后，王家卫就把那些退休的播音员请回来重录一遍音乐。[①] 影片《有话好好说》开头用了有浓厚民间特色的北京评书，一下子就把观众带到有悠久历史和独特文化内涵的北京城。

除此以外，有些电影全片不用音乐，或只用有声源的效果音乐，如影片《邻居》，也可以取得很好的艺术效果。

一个导演不需要成为一个音乐家，但他要清楚，每个段落需要什么音乐，应当能够识别适当的主题、音乐的各种效果，这样他就能心中有数，有的放矢，充分发挥音乐的作用。

[①] 张会军、谢小晶、陈泊主编：《银幕追求——与中国当代电影导演对话》，中国电影出版社2002年版，第25页。

附录1 《死亡诗社》的视觉表达[①]

一、什么是一部好作品的视听语言构成

研究一部作品的视听语言,就是研究画面和声音是如何表现内容的。判断一部作品的视听语言运用是否成功,有以下几个指标。

顺畅。故事的讲述需要一个一个镜头来,不管难度大还是难度小,内容是需要镜头来体现的。一个导演最基本的工作任务就是要用镜头顺畅地讲述故事,他要考虑多方面因素:镜头运用的目的性是否明确,不盲目。虽然镜头运用没有统一的格式,但无论对于一个镜头,还是一个段落,导演都可以采用多种表现手法。比如,有些导演习惯在影片从交代镜头开始,清楚地告诉观众,剧中人身处何地;但有些导演习惯先从人物的特写或者近景镜头开始,随着剧情的展开,通过人物的调度让观众在不知不觉中看到周边的环境。关键不在于导演用了什么方法,而在于其要做到心中有数。有时候局部的处理是很难判断出优劣的,只有把它放在艺术整体中

[①] "视听语言"课经常选用《死亡诗社》作为课程作业的分析对象,本文是对宋佳、李亚楠、周钊、牟良行、徐磊等同学的观点和论述的进一步梳理和总结。

来衡量，才会凸显出水平高低。怎样用镜头抓住观众的注意力？突出重点或者制造悬念。景别、色彩和光线的处理是有依据的，是根据内容的需要，表现不同的人物心理以及他们之间错综复杂的关系，在变化中体现艺术家的良苦用心。音乐的设计，包括曲调、风格、进入的时机等，是否提升了情绪的感染力，这些方面都是合格的视听语言处理要注意的。

贴切。画面和声音的运用要和内容合拍，要贴切。拍摄一部影片时，导演总是要通过这部作品表达一些东西，比如他的理念和思想，他要寻找到一种方法来传达某种理念，也就是用具象来展现意象的东西。当然，意念性的东西有多种表达的可能，而选用的一种要是贴切的，在情理之中，又在意料之外。贴切是恰到好处，恰到好处当然是最理想的一种状况，它是一部常规影片达到的较高境界。如果导演能够掌握好分寸感，就能够接近"贴切"的目标。有时候，镜头处理长一尺或者短一尺，虽然不能算出错，但可能就因为增加或者减少了那么一点点，影片的味道就出来了。

出风格。风格是一个艺术家成熟的标志，它的处理可能是超越常规的，如果按照常规的处理方式可能不会那么运用，但因为导演经过深思熟虑，他们的方法是建立在对影片总体风格的设计和掌控上的，出来的作品就是完整的、独树一帜的。在贴切的基础上，让人回味，让人联想到更深层次的东西，有象征、有隐喻，影片当然就更高级了。

二、为什么要以《死亡诗社》为研究样本

《死亡诗社》无疑是一部优秀的影片，由澳大利亚导演彼得·威尔拍摄于1988—1989年，曾荣获凯撒奖最佳影片、金像奖最佳原创剧本，以及奥斯卡最佳影片、最佳导演、最佳男主角提名等众多荣誉。彼得·威尔成名已久，他的影片《悬崖上的野餐》使他跻身世界一流导演之列，他执导

附录1 《死亡诗社》的视觉表达

的影片《证人》《死亡诗社》及《楚门的世界》三度荣获奥斯卡最佳导演奖提名。

选择分析《死亡诗社》的理由有三点：首先，它是一部极优秀的作品；其次，它是一部视听表达上相当规范、流畅的作品，虽然没有美国大片中必不可少的"视觉奇观"，也没有尽情展现数字技术的华丽，但它称得上传统电影的典范之作，这样的影片更具分析代表性；最后，虽然彼得·威尔是澳大利亚人，但他长年在美国的电影体制下工作，他的整个制作班子是美国化的，代表着美国电影的制作水准和审美准则，因此，从中能够窥探出美国电影制作的范式、要求和认可的程度。

正是这样一部在影像上看似朴实无华的电影，也许更值得我们挖掘其背后所隐藏的好莱坞式视听语言的真谛，及其隐藏在平实、顺畅的叙述背后的细致安排与设计。

三、《死亡诗社》的内容

了解《死亡诗社》的内容非常重要，因为它是导演运用视听语言的依据和出发点，影片的故事、时代背景、人物命运都直接影响导演的艺术处理。首先，它是一部情节片，有一个生动、感人的故事，因此讲述故事的流畅性不能忽视；其次，它是一部校园剧，没有激烈的外部动作，更注重人物内心的变化，这就要考虑导演如何用镜头、声音表现人物的心理；最后，故事的时间跨度虽然不长，但也有季节的变化，故事从新生入学开始讲起，经历了夏天、秋天和冬天，这为影片的影调变化提供了内在的逻辑依据。

威尔顿预备学院历史悠久，重视传统而且观念保守，教育模式单调而且束缚思想。然而，这一切却随着新教师基廷的到来而改变了。他那反传

统的教育方法给学院带来了一丝生气，在课堂上，他把自己对人生和诗歌的理解教授给学生，他认为诗歌、理想和爱才是生活的真谛；他教导学生"抓紧时间，让你的生活与众不同"；他告诫学生一味服从的危害，鼓励他们用崭新的视角观察周围的世界；他激发学生的灵感，唤起每个人心中的创作激情。在他的精神感召下，学生们重组基廷创办的"死亡诗社"，并试着按照自己的方式生活。在这个过程中，有人收获了爱情，有人获得了勇气，有人付出了生命的代价。但基廷的教育理念毕竟和学院的传统方式格格不入，影片以基廷被校方驱逐而告终。在影片的结尾处，托德率先站到桌子上向老师道别，随后，越来越多的同学站了起来。基廷老师和他的教育信念并没有被保守的制度禁锢，依然感动和影响了年轻人。

四、《死亡诗社》镜头处理上的特点

上面讲述的是"道"的层面，一个艺术家在构思阶段，要想深、想透要解决的问题，然后再落实到拍摄中。这就涉及具体的艺术处理，可以分解成视觉和听觉两大部分。[①] 在视觉处理上，主要从位置的安排、景别、角度和运动构成等方面，研究它们是如何表达内容、参与表意的。

考察《死亡诗社》的景别，会发现没有什么特别之处，都是"常规动作"，无论是用全景镜头表现开阔地带，还是用特写来强调细节部分。在镜头处理上，导演就抓住最核心的两点：一是用镜头语言表现自由与保

[①] 关于《死亡诗社》的音乐处理，杨大林在文章《美国影片〈死亡诗社〉音乐赏析》和《生命的真谛》中有比较到位的解读，以下是杨大林对本片音乐运用的阐释。《死亡诗社》由法国人莫里斯·雅尔作曲，他的作曲有几个明显的特点：第一，他擅长配合情节气氛而设计音乐；第二，他能够巧妙地运用古典音乐的素材；第三，主题曲的运用出色，影片最为动人的一段旋律是贯穿剧情的主题曲，它大多出现于托德的段落，追随着他的情绪变化。

守、禁锢的冲突；二是随着内容的变化，画面前后富有变化，包括色彩、光线等的变化。

首要是如何用镜头语言表现自由和保守的冲突。

第一，导演在表现两个阵营的镜头处理上有明显的差异，色彩、光线上也均有区别。在表现以年轻学生和基廷为代表的自由派时，镜头处理动感十足、活泼灵动；在表现以校方和其他老师为代表的保守派时，构图是稳定、对称的（图1）。在拍摄餐前祷告、宿舍楼道的戏时，经常出现对称、平衡的构图，强调一切均有规矩，它已经渗透到日常生活的每个细节中，体现了学院传统力量的强大，学校就是在这样的制度下按照惯性运作的。

图1 对称构图

在图2这个画面中，老师被安排在居中的位置，这样的安排其实并不符合"黄金分割率"的惯常构图方式。导演这样做，是在暗示在这个学院里，教师是中心，有着不容挑战的权威。

第二，用镜头传达某种寓意。影片中有些镜头处理带有明显的象征意味（图3）。导演用带有寓意的镜头、特殊的角度，更直观、生动地表现了影片的主旨。比如，片头字幕叠化在一个蜡烛的空镜头上，以此来点题：燃烧的火苗带来的光亮是一束"智慧之光"，也是对像基廷老师这样给学生带来人生启迪的教师的一种肯定和赞美。

图 2　人物居中的构图

图 3　镜头内容的象征意味

附录1 《死亡诗社》的视觉表达

威尔顿学院像其他学校一样也有自己的校训,在开学典礼上展示自己的校训也成了这个固定仪式的一部分,"传统""纪律""荣誉"和"优秀"的字样,分别写在由学生举着的四面锦旗上。全片也是对这四条学院倡导的精粹进行反思的过程:什么是学院一直坚守的信念?谁是精粹的代表?他们需要修正吗?貌似过场的几个镜头却蕴涵着深刻的主题,引发出一系列联想。对于校训第一条"传统",导演特地用了一个特写镜头,凸显它在学院教学理念中的重要性,是首先要遵循的。对于举旗人的选择,导演的依据有两条:一是这种价值观的体现者;二是颠覆者,具有反讽的意味。从剧情看,"传统"的举旗人是循规蹈矩的卡梅隆,他以传统的拥护者和捍卫者的面目出现。"优秀"的代言人显然是尼尔,这表明了艺术家的态度。但手执"纪律"的诺克斯,就不是该校训的维护者,而是不折不扣的颠覆者。

图4这个镜头表现了基廷老师被勒令离开学校前,回到教室收拾自己的私人物品,从里屋开启的门缝中拍摄正在上课的学生。画面中的主体是托德,前景中的门将他框在中间,表现了基廷老师走后,学生们的一种境遇,传达出来自校方的压力和学生们内心的挣扎。

图4 门框中的托德

图 5 是影片的结束镜头,这是一个重要的、富有总结意味的镜头。以这个镜头结尾,可谓意蕴悠长。画面前景是两条模糊的腿,占去了画面三分之二的空间,挡住了绝大部分亮光,大面积的黑暗可以解读为学校传统势力的强大,也可以解读为托德最初的怯懦性格。托德总是跟在大家身后,从不出头,他是最接近现实的角色。这个画面和以前表现托德的画面明显不同,一束光穿过黑暗,直接照在托德的身上,寓示着自由的思想终于在这个年轻人的内心生根、发芽。此时,托德的眼神坚定而有力,不再是那个羞涩、懦弱的孩子,从凡事听从别人安排转变成一个勇敢的、追求真理的人!这就意味着两点:一是青年人的希望,他是希望的化身。尼尔死去,基廷被迫离开,在严酷的成人世界中,谁还能坚守理想?当托德踏上书桌这一瞬间,我们看到了这个昔日胆怯的男孩成长的过程。二是老师的影响。榜样的力量是无穷的,春风化雨,尽管基廷离开了,但学生们仍然自发地对压制自由思想的学校传统进行了强有力的冲击。

图 5　意蕴悠长的结尾镜头

(一)通过角度的变化体现象征意味

影片采用了大量仰拍和俯拍的镜头。如果要体现某种权威,通常就会使用仰角镜头。例如,开学典礼结束后,尼尔的父亲将正兴致勃勃与朋友

附录1 《死亡诗社》的视觉表达

交谈的尼尔叫出，要他退出校史年鉴的编辑工作，给他当头浇了一盆凉水。紧接着就是一个仰拍教学楼尖顶的空镜头（图6），明白无误地强调：在学校，传统的力量不容置疑；在家里，父亲有至上的权威。学生必须在这种双重压力下成长，几乎没有自我发展的空间。

图6　仰拍的教学楼尖顶

图7这个镜头表现学生们去上课的情景，拥挤的学生被安排在口字形的黑框中，楼梯在这个画面中被导演处理成围栏式形状，象征突破"框框"是艰难的，是需要付出代价的。

图7　被楼梯框住的学生

（二）用镜头组接体现象征意味

影片中鸟群的镜头前后出现过两次（图8）。第一次是开学初，前一个

镜头是密密麻麻的鸟群在天空中飞翔，后一个镜头就是拥挤着下楼梯的学生。导演把两个毫不相干的场面组接在一起，目的很明确——通过拥挤、无序的画面，用自然界的景象暗示这些孩子的处境，他们像散乱、庞杂的鸟儿一样，找不到方向。

图8　鸟群的象征意味

（三）用特写镜头表现象征意味

影片中有这样一个镜头：尼尔瞒着父亲参加了诗社的演出，演出结束后，他被愤怒的父亲带回家。两人发生剧烈的争吵后，父亲进卧室就寝，他把睡袍搭在椅背上，脱下拖鞋后摆好放在床前。按照惯常的镜头处理方式，摄影机会跟随父亲的动作，摇到他的脸上拍摄他的表情，如果这样做的话，就只是一种常规的处理方式，多少有点机械。在这里，导演的处理无疑更高明，他没有让镜头往上摇，而是停在地毯上两只整整齐齐排列着的黑色皮拖鞋上（图9）。这样就在交代的同时，让观众一下子感受到更深层次的含义，用一个特写镜头揭示了父亲的性格和行事作风：严谨、刻板！这一细小的生活细节也暴露出父亲霸道、武断的教育方式的行为依据，正是他的专制，导致了尼尔的自杀。

附录1 《死亡诗社》的视觉表达

图 9 拖鞋的特写

（四）用景深镜头表现冲突

用景深镜头代替蒙太奇剪接，是经常采用的一种方法。理论家巴赞认为景深镜头有两个特点：一是保持事物的全貌和空间的完整性，二是保持事物之间的联系。景深镜头能够将前后景不同的叙事元素汇聚在一起，在自然状态中体现出多义性，让观众自己去体会其中的含义。图 10 中这个镜头是在尼尔自杀后，校方逐个调查"死亡诗社"的成员。接受调查回来的米克斯和即将去的诺克斯，以及后景中肃立的校长，既表现出人物关系，又揭示了冲突的内在关联性。

图 10 景深镜头

237

（五）通过光线变化塑造人物

在同学们了解"死亡诗社"带有传奇色彩的故事后，尼尔提议恢复"死亡诗社"的活动，除了卡梅隆，大家一致赞成。图11中，尼尔难掩激动的心情，他的脸部在侧光的照射下，显出很好的轮廓，使他的笑容更加阳光、迷人。而背景中的亮光也使得建筑物披上了一种温暖的色调，一切显得那么柔和。摄影师用光线线条和明暗关系的变化，丰富的阶调和反差适度、对比鲜明的光效，着重突出人物，表现出他激情澎湃的内心活动。在处理卡梅隆的特写时，有意使他的脸部处于阴影中，使他的面目变得可憎，而散射光使得背景中的建筑物处于灰蒙蒙的状态，反差小，层次表现差，整个画面像是用单线平涂出来，显得死气沉沉。同一场景中，对两人光线的不同处理，很好地进行了人物塑造。

图11　两个人物不同的光线处理

（六）光线的象征意味

当强烈的光线伴随着基廷老师出现时，光被赋予了一种象征意味：基廷老师更像是一个光明使者。图12中，他第一次来教室上课，直射光透过窗棂照射下来。即便是在基廷老师和学生告别的一场戏中，导演也有意在基廷的头顶安置了一盏台灯，既说明了一直希望改变学生人生历程的基廷老师的向光性，又形象地展示了他对学生的影响。

图 12　光线的象征意味

在"死亡诗社"山洞活动一场戏中，光的启迪意义也表述得非常明确。当尼尔朗诵诗作时，导演有意突出或夸大了手电筒光照的强度，一束顶光使得尼尔的头部笼罩上了一层金色的光环（图13），让他的行为显得神圣。

图 13　尼尔头上的光环

（七）寓意丰富的色彩

彩色的出现使电影更加接近"完整电影的神话"，色彩不仅能帮助体现人物的情绪，也能反映全片的整体基调。在影片中，表现学校的基调以棕色、深黄色、褐色和黑色为主，不管是学校建筑还是老师的服饰和学生的制服，整体感觉都沉闷、压抑。和室内场景的暗色调形成反差的是，当基廷老师和学生们在户外活动时，色彩明显变成暖色调，尤其是基廷与学生在操场上踢球的那场戏，学生们火红的球衣在灿烂的阳光照射下，使整个画面显得活力四射（图14）。

图 14a　室内、室外场景色调的变化（1）

附录1 《死亡诗社》的视觉表达

图14b 室内、室外场景色调的变化（2）

五、前后镜头处理上的变化

基廷老师到来以前，镜头相对稳定，画面处理得中规中矩，而在基廷和学生进行了几次沟通后，学生们开始逐渐接受了他的观念，重新认识自己，发现自身的价值，压抑的青春火花开始绽放。此后，影片中的运动镜头增多，用来配合明显增加的动作场面，以及展现跳跃的心灵。

表现在光线、色彩上的前后变化也相当明显。

影片在整体光线的应用上，前后有所区别（图15）。

图15 光线的前后变化

影片的光线处理可以分成前后三个阶段。第一阶段基本上展现了学校的原貌，光线的表现力并不突出，光似乎被有意隐藏起来。第二阶段，当

241

基廷老师出现时，光线也加入了影片的叙事，显得生气勃勃。而到尼尔自杀的第三阶段，光线显得阴沉，画面也出现了大量的暗部。

　　托德是导演着力刻画的人物，他是基廷教育成果最直接的体现。光线在托德身上也表现出明显的前后变化（图16）。在影片前半部分，托德是这个群体中最胆怯的，他经常处于画面的暗部，而随着基廷老师的引导和"死亡诗社"朋友们的鼓励，托德逐渐改变了性格中的懦弱成分。在光线的直接变化上，他也从暗处走出来，处于亮部。到最后一场，托德完全处于光亮的中心。光线在人物身上的变化，从侧面表现了人物的成长过程，不失为一种有效的手段。

图16　光线在托德身上的变化

附录1 《死亡诗社》的视觉表达

《死亡诗社》中色调的前后转变非常明显。

影片在色彩处理上前后存在很大变化（图17）。和光线一样，色彩同样经历了三个阶段的变化：冷色调→暖色调→冷色调，蓝、黑、白、灰到红、黄，再回到蓝、黑、白、灰。这样的设计既显得层次分明、富有变化，又和影片的内容贴合。尤其是尼尔死后，影片的色彩明显变得单一，基本上去除了暖色调，以灰白色为主，画面显得苍凉、凄楚。这其中尽管有季节变化的原因，但更多是为了配合内容。托德踉跄着在雪地上奔跑的画面，惨白、凄楚；少年为追逐梦想付出了惨重的代价，令人唏嘘不已。

图17　前后色调的变化

《死亡诗社》的视觉表达，完美地体现了导演的构思，生动地讲述了故事的来龙去脉，也印证了一个心灵对另一个心灵的影响，朴素地传达出了人生的道理。

附录 2 《东京物语》的视觉表达

一、小津安二郎其人

1983 年，德国导演文德斯带着一个小型摄制组来到日本。他此行不是去拍摄新片，而是为了寻访一个日本老人的足迹，一个名叫小津安二郎的日本导演。文德斯的摄制组沿着老人生活、工作过的地方行走，细细地记录下和老人有关的细节。这些西方人态度虔诚、举止谦恭，仿佛是在朝圣一般。文德斯一定觉得小津和他有某种关联，这种关联足以使他漂洋过海去寻找一个东方导演的生命轨迹。或许在他眼里，小津电影中的纯真世界代表着电影艺术失去的天堂，那里面有放之四海而皆准的道理。

小津安二郎生于 1903 年 12 月 12 日，他去世那天，原本正好是他六十岁生日。回顾他的生命历程，他有四十二年是跟摄影棚和聚光灯打交道的。小津中学毕业后在松竹公司找到了一份工作，他没有经过任何专业院校的训练，完全是师傅带徒弟的方式培养出来的一代宗师。小津最初的工作是摄影助理，若是走这条路，凭着自己的努力和师傅的提携，熬足年头后，他会成为一名摄影师。小津是如何当上导演的？说起来颇有点意外。据说，有一次小津在制片厂附近的酒馆里喝酒，因为是小助理而受到服务生的怠慢，小津一气之下，打了服务生一记耳光。电影公司老板听说此事

附录2 《东京物语》的视觉表达

后,出乎意料地带口信给小津,如果他愿意当导演的话,就请他先写个剧本出来看看。机遇就这样降临到小津头上,小津也确实抓住了这个机会,没有让老板失望。本来小津来到世上,上帝就是派他来做导演的,而不是让他来搬笨重的摄影器材的。

二、小津安二郎的电影

在小津安二郎的电影生涯中,他一共拍摄了53部影片,其中的《东京物语》《早春》《麦秋》《秋刀鱼之味》早已成为世界影坛的珍品。

小津拍的是什么电影?他的电影里没有战争、武士和艺妓那些标志性的日本符号,没有激烈的打斗,不追求跌宕起伏的情节,也没有像黑泽明那样去改编西方名著。他的电影深植于日本文化,在淡淡的人生中,带出浓厚的东方色彩和意境。小津的电影里只有日本普通家庭,他用光影建立起那方小天地,并执拗地固守于此。他诙谐地说:我是个豆腐匠,只会做炸豆腐和油方,炸猪排之类的恕不能为。一辈子独身的小津在去世前几天,对前来探望他的松竹电影公司经理说:还是家庭题材好啊!小津更像是一个"家庭"价值的历史代言人,他的电影也验证了电影大师雷诺阿的说法:一个导演终其一生只拍一部电影,其他影片只不过是复述那部影片所包含的主题罢了。

日本电影评论家岩崎昶不无惆怅地说,小津从来没有描写过幸福,在他的作品中经常反复出现的中心思想就是幻灭。[①] 但对于这样的论断,我并不认同。所谓幻灭总是原先有期待,结果却事与愿违,中间有很大的落差,才会有失落、幻灭的感觉。小津一开始就对人生没有很大的期待,所

① 〔日〕岩崎昶:《日本电影史》,钟理译,中国电影出版社1981年版,第259页。

以也谈不上幻灭，他让观众品味人生的滋味，而他自己却早已看破红尘。人生本来就是"无"，就像他的墓碑上刻下的唯一的一个字："无"，这是他人生观中最基本的东西。但"无"并不是消极和被动。禅宗里面有个美丽的故事，记载在《心灵世界》一书中，说的是女尼千代野开悟的经历。一个月圆之夜，千代野挑着装满水的旧木桶在山道上往回走，水桶里的月亮皎洁、明亮。走着走着，突然，竹编的水桶箍断了，水桶里的月亮顿时消失得无影无踪。此前一直处于迷茫、混沌之中的千代野就突然开悟了。当晚，她写下了一首禅诗："我曾竭力使水桶保持圆满，期望脆弱的竹子永远不会断裂，然而顷刻之间，桶底塌陷，从此再没有水，再没有水中的明月，而我的手中是空……"千代野的故事给我们提供了一个意味深远的启示：生命不但从未在丧失中崩溃，反而从丧失中得到解脱和领悟，得到生命自身的升华。生命本是无，但美丽！

小津的电影里不缺少幸福，在影片《秋刀鱼之味》中，父母有这样的女儿是幸福的；在影片《东京物语》中有纪子这样的儿媳妇（小津影片中的原节子永远是微笑的表情），从她母亲的笑容里就看得出，她从心底里感到满足和欣慰。小津的电影里没有悲怨，但有寂寞。他的电影开场场景往往是去远方的旧式火车，从来不缺少寂寞的车站和伸展的铁轨。小津和他电影中的主人公都是一些"在路上"的人，至少在精神上是，漂泊是他们共同的命运。小津的电影里有惆怅，一种淡淡的对世事的感喟。他喜欢喝酒，可以说到了嗜酒如命的地步，这一点也影响了他的创作。他影片中的老人也是经常借酒浇愁，也可以算是"文如其人"的一个表现。

三、小津安二郎的代表作

1953年的《东京物语》是小津影响最大的一部影片，是小津电影艺术的"集大成"之作，讲述了孝的艰难和动人。那种"树欲静而风不止，子

附录2 《东京物语》的视觉表达

欲养而亲不待"的痛楚,以及对生命的态度和关于天地万物的胸襟气度,深深地触动了每个观影者。一对老夫妇想念在东京工作的儿女,不顾自己年老体弱,坐火车去东京看望儿女。这又是一个父母为儿女操心的故事。做医生的长子和开理发馆的女儿都忙着自己的工作,没有时间陪伴老两口,反而觉得老人在家里是个累赘,儿媳妇纪子热情地接待他们,老人在自己的亲骨肉身上反而得不到温暖。女儿为了在家接待客人,把父母打发到温泉旅馆,但嘈杂的环境使母亲更加疲惫。由于与老友喝酒受到女儿的责备,老夫妇决定回乡,而经受了旅途劳累的老太太不久就因脑出血病逝。

四、小津安二郎电影的视听语言特点

小津安二郎无疑是具有鲜明艺术风格的艺术家,其风格并非只是技巧,而是同时饱含了作者诠释世界的观点与影像的独创性。小津创造了一个怎样的影像世界?那里没有视觉奇观,没有绚烂的色彩,甚至连运动镜头都少见。因为他的电影中极少有运动镜头,有人给他扣了一顶帽子,指责他的电影是"非电影化"的,甚至是"反电影"的。其实,那些批评小津的人并不真正理解小津。小津说他年轻的时候,对各种摄影技巧兴趣很浓,但上了年纪以后,却对这些东西失去了兴趣,只想用简单的形式、任何人都理解的方式拍电影。对那些真正的艺术家来说,他们懂得越多,反而会越谨慎地看待技巧。

从拍摄技巧上看,佐藤忠男的《小津安二郎的艺术》一书有非常好的总结,有细致入微的观察。[①] 根据他的总结,我梳理出五点。

① 参见〔日〕佐藤忠男:《小津安二郎的艺术》,仰文渊等译,中国电影出版社1989年版。

（一）以人为本

小津通常把摄影机摆放在离地一米的高度，这个高度低于正常摄影机的高度。一般情况下，摄影师在工作时通常是保持站姿，稍低头，这样把着摄影机比较舒服。如果要降低摄影机的高度，摄影师掌机时就会很不自在，小津的摄影师通常只能趴在地上进行拍摄。小津不是故意要和摄影师为难，他有他的考虑。日常生活中，日本人经常坐在榻榻米上，要是用常规的拍摄方式，就是俯视的角度，会给人居高临下的感觉，因此，小津总是要求用平视的角度。

小津安二郎影片中的人物常被安排成相似形位置，两个人往往处在同一方向，并排就座聊家常，这样的安排在别的影片中很少。西方影片拍摄双人谈话，一般采用的方法就是面对面就座，镜头依次分切。而小津认为，面对面就座，双方注视着对方的眼睛，就像在窥视其内心世界，是不礼貌的行为，应该避免。因此，小津总是安排人物用更生活化的方式就座，看上去更舒服、亲切。

在拍主人公的谈话时，小津喜欢让演员正对着摄影机说话（图1），而不是侧角度。从演员的表演上讲，这样的拍法有一定的难度，如果不是一个有经验的演员，正对着摄影机表演，他就会感到不自在，脸部表情容易僵硬。但小津的观点是，电影里所有出场的人物，都是他请来的客人，一定要尊重每个人，正面给镜头无可厚非。好在，小津影片中的演员都是他合作多年的好朋友，完全理解小津的想法，可以出色地完成小津交给的任务。

在人物对话过程中，为了避免在安静的氛围里使情感的起伏中断，小津不会插入空镜头，严格禁止被外来因素打扰。

把摄影机降低几十厘米、人物安排成相似形位置、正面拍对话，这些看上去简单得不能再简单的举措，却是小津独创的，别人没有这样做过，

附录2 《东京物语》的视觉表达

也没有这样想过。小津是一个很好的倾听者，他似乎对剧中人物说的每一句话都真诚对待，生怕有不敬。他安静地打开了主人公的灵魂，分享着他们的喜怒哀乐。

图1　演员正对摄影机说话

（二）讲规矩

在拍摄上，小津安二郎遵循严格的规条。电影中有许多常规，这些常规是经过无数电影人实践后得出的。对电影人来说，只要他们遵守前人总结的成规，拍摄工作就会变得简单。但小津电影中的镜头处理和场面调度只属于小津电影。首先，这些规矩是小津独创的，是他自己的艺术主张和创作总结，而这些主张和手段又恰好与人之常情合拍；其次，纵观小津的作品，在运用这些技法时，它们体现出一贯性，他一旦认准了这样的手法，觉得是贴切的表达，就像结了婚一样，厮守一辈子，不离不弃。

比如，在转换场景时，小津会让两个场景自然地过渡，不愣跳。要进入某户人家，他要先剪辑一个表现这座房子的远景或全景镜头，然后再接到室内的镜头。从乡下转到城市的场景，小津特别细心，一般会连续用四五个镜头表现外景。场景如果是商店，他一定会拍招牌和灯笼，交代得清清楚楚，这样的画面具有静物画般的魅力。小津愿意选择清净的场所拍都市，他特别喜欢拍有烟囱的近郊，带着生活的烟火气息，当观众看到这样

的画面出现在银幕上时,就像被他的目光温暖过一样。

又比如,影片中出现同一个场景时,小津不怕重复。别的导演在重复拍一个场景时,为了获得视觉上的"新鲜感",会不断变换拍摄角度、位置、景别,但小津却以不变应万变,门厅、走廊、厨房、卧室,不管同一房间的同一地点重复多少次,不管空间多狭小,他就是把摄影机架在同一位置上拍摄,面对门厅的拉门也一定是开着的。

再比如,画面构图左右对称(图2)。小津不采用移动拍摄和摇拍,这也是他深思熟虑的结果,因为镜头一旦动起来,画面就失去了稳定感,而他不允许几何构图的稳定性遭到瞬间的破坏。

图2 对称构图

正是因为小津采用了这种独特的拍摄方式,并且不断重复、加深印象,才使日本式建筑的那种沉静美得到了充分的体现。

(三)精确

在剪辑上,小津精确到每一格画面,这使他的电影呈现出严丝合缝的精确感。他像一个高明的木匠,不用钉子,靠榫头就把一件家具组合成

附录2 《东京物语》的视觉表达

型,而且结实可靠,无懈可击。小津的艺术是对精确性的追求,考虑周全,精巧有致,具体如下。

人物对话段落的切换,是在人物讲完台词后的第六格、七格剪辑。凡拍时钟特写,总是让它"咔嚓""咔嚓"响四下,四秒钟,胶片长六英尺。主人公看一眼东西,那么被看物会停留八格的长度,目光逗留稍长,则剪成一秒,即1.5英尺。

文德斯说,小津经常迷恋于展现事物的状态,以至于看他电影的本身也转换成了一种存在。① 小津的电影透露出来的是一种东方美学情致:首先是在淡泊人生与温和情怀中体现出来的淡淡的味道;其次是一种静态美;最后是工整和周密。佐藤忠男道出了小津这样做的原因:人生无常,小津却试图以他那无比严密的形式来固定变幻的人生;他那试图对人生加以固定的企图,实在是一种智者的行为。

(四) 节制

日本的另一位电影大师今村昌平早年跟小津学艺,但没多久就离开了,因为他觉得小津要求演员不断排练,有时甚至让演员重复十几遍的工作方式,结果是演员的表演变得僵硬。不知道今村昌平后来有没有改变对小津的看法,其实这完全可以看成是一位大师的独特之处。小津除了追求洗练完美的形式外,在表演上,他要求演员往回收,尽力消除演员的"火气"。他说过,演员大喊大叫就像动物园里的猴子,高兴就大笑,伤心就大哭。日本演员的肢体语言是很丰富的,如果导演不加控制,就容易过火。而银幕上的情感表达尤其要适度,黑格尔有一句关于艺术的名言"艺术要驯服并且涵养冲动",说的就是这个道理。

① 参见〔德〕维姆·文德斯:《百年小津:最圣洁和虔诚的宝藏》,崔峤译,《南方周末》2003年12月11日。

小津追求的是一种节制的艺术。作家洁尘说,有才华的人可以将一个寻常的故事释放成一场激情奔放的狂歌,但克制是一道水闸,只有这道水闸存在,我们才能感受到它那调动自如的巨大的能量。作家朱文颖在她的《花杀》一书中,对节制和日本艺术有一段独到的分析,他写,节制一方面是不枝蔓,另一方面是精确和到位。那种富有内在力量的节制,它等待着更为持久的、更为强烈的爆发。换一个角度讲,叙事上的节制也是对激情的一种控制。莎士比亚、席勒的戏剧,往往通过悲痛欲绝的动作,竭力表达人物内心浩大的苦楚。但日本的歌舞伎里,却不是大放悲声,我认为它是一种东方的表达,也是一种激情的表达,它不以释放为渠道,而是更深的隐忍,忍到了极致。这种隐忍蕴涵着力量,因为力量丝毫没有释放出来,没有被耗损掉,始终处于一种临界状态,极有张力的状态。[1]

(五)平和

小津不喜欢利用剪辑技巧人为地制造速度感,他更想表现的是一种与人们的日常生活本身更接近的叙事节奏。小津记录着日常生活的转变,日本文化缓慢的、不知不觉的衰落。为什么小津电影的节奏如音乐中的"行板",永远是恬静的、平和的?小津在织造这个充满人情味的日常世界时,主要突出两点。

第一,他的电影题材不是那种轰轰烈烈的英雄史诗,他感兴趣的仅仅是寻常百姓的日常生活,柴米油盐,饮食起居,生老病死,他的生活就像环绕着古旧房屋的河流一样,永远平静,和那种激烈、迅猛的节奏格格不入。

[1] 朱文颖:《花杀》,文化艺术出版社 2006 年版,第 327—329 页。

附录2 《东京物语》的视觉表达

第二，他拍了人性中美好、善良的一面，也拍了人性中自私、猥琐的另一面。在对前者褒扬的同时，没有不屑后者，而是用一种宽容、同情的眼光看待它们。他拍了忙忙碌碌活着的人，也拍了磕磕碰碰走完人生最后一程的老人。对死亡，他没有过多的伤感、哀怨，重要的是生活在继续。

小津眼中的人生是这样的：轰轰烈烈、大悲大喜、浮华烟云终究是短暂的，平平淡淡、从从容容才是真实的。因此，当小津表现他眼中的人生时，节奏永远是平和的，小津的镜头虽然细碎，但平静的外表下蕴藏着饱满的张力，他让我们沉浸于安静和人性的电影河流中。

附录3 《寻枪》的声音分析[①]

一、山里的乡音

　　汉语语言的地域特色，常常是同那一地区的地理特征相关联的，由此形成的方言差异，也反映了各自地区的人民在性情上的差异。俗话说："一方水土，养一方人"，中国之大，东西南北，各不相同。《寻枪》的导演陆川，在将小说《寻枪记》改编成电影剧本，并获得了电影拍摄的许可之后，按照小说提供的故事发生地点，在广西山区开始了选景工作。

　　虽然广西在行政区域的划分上属于华南地区，但是那里的山水却是灵秀的多，旷放的少，大体上同以广东为代表的岭南风格接近。广西方言的语音特征，是在粤方言的基础上衍变过来的，那里的人们在生活方式、饮食习惯和审美倾向上，大都沿循着岭南文化的固有特色。很多广西人能讲广东话，他们将粤语的标准话称为"白话"，将广西本地话称为"方言"。甚至在广西的一些边远地区，有的老人既不会讲也听不懂普通话，但是却听得懂广东话。

① 本文作者余晓，北京电影学院录音系副教授。

附录3 《寻枪》的声音分析

广西地区的自然环境和方言特征,以及身处在岭南文化氛围中的人物性格,对《寻枪》这部影片在视听造型上的具体要求,几乎无法构成有效的观照。主人公马山在丢枪之后的不幸与无奈,深含着失落与悲凉,寻枪之中的艰难与曲折,满怀着牵挂与无畏。由此铺展开来的视听感官,需要将主人公的精神气度与地域环境的典型特征相契合,才会凸显出环境的典型意义。在广西地区进行选景时,它的自然环境和方言特征全都无法达到这样的要求。恰巧伴随导演一同选景的摄影师,非常了解西南地区,他提出建议,改由广西进入贵州,这两个省区虽然比邻,却具有两种完全不同的地貌和人文特征。贵州的山水依然还是南方的景致,但在阴晴变换的光影流动中,透露着一股深藏的硬朗。贵州人讲的话属于川滇黔方言,比起粤方言来,多了些高亢和激昂。这些特有的条件,较为符合导演在视听氛围的营造中所期望的那种"心理背景"。马山在整日无以排遣的焦虑中,一步步地走向了寻枪的终结,他的自我祭献超越了悲喜的感怀。如同"天无三日晴"的山乡,每每阳光照耀的时刻,大地就有了"雄起"的瞬间。

确定了选在贵州地区进行拍摄的方案,也就相应地要求,演员要在影片之中使用贵州的方言。在挑选演员的时候,讲方言的能力自然成为一个非常重要的条件。姜文从前曾在川黔一带生活过,对那里的情况较为熟悉,所以学起贵州话来并不吃力。但是由于他在影片之中,身兼主演和监制这样两个身份,要亲自处理不少事务工作,因此某些方面牵扯了他的精力,使得他在影片中的个人言语,缺了点纯正和地道。但是,这并没有影响整个影片在方言使用上所达到的总体效果。因为大多数观众,在看电影的时候,不会特意去甄别影片中的贵州话存有多少"夹生"的程度,他们更多地是在通过言语的表述,感受情绪的起伏,判断人物的性格。当然,像宁静这样土生土长的贵州人,讲着原汁原味的方言,散发着万种风情,单从语言的魅力上讲就足以令人迷醉。

还有的演员,索性就是在讲自己熟悉的方言,不同的语言习惯,并没有妨碍彼此间的相互交流。有时候一味强调语言的统一,反而限制了演员的正常发挥,并且那些讲得蹩脚的方言,也破坏了聆听的和谐。像伍宇娟和魏晓平都是湖南人,他们在片中饰演的角色,完全可以理解为是外来人口。刘小宁和韩三平说的是四川话,他们的语言表述既保持着已有的特色,又在努力向贵州方言靠近。这就好比乘着一辆滑行的单车,借着地势的惯性,从山坡上面溜到了要去的地方。整个摄制组的拍摄激情,全都凝结在了贵州小镇的山水之间,大家将自己固有的习惯,顺着地势的惯性,滑向了共同营造的氛围。无论是携带湘音或川音,还是呈现"夹生"和迷醉,在剧组里面,贵州话既是至高无上的"尊言",又是被欣然打破的"神话"。

二、悠然的摇荡

影片里的马探长丢了自己的枪,而且枪里还有三发足以致人死地的子弹。带着这样的失落回到家中,面对妻子的欲望无以应对,面对儿子的训导无以答辩,马探长四处寻枪,要找回的不仅是工作岗位上的那支"枪"。

马山发现自己的枪不见了,便在家中四处翻找,没有得到任何结果,于是怀疑起儿子马冬。他搜查了马冬所有的"家当",仍然不见枪的影子,反倒是马冬后来的提醒,让他从参加婚礼的人员开始下手查找。他去查问妹妹和妹夫,得到了陈军记录下的来宾备忘录。接着他找到陈军、老蒋和周晓钢等所有这些令他怀疑的人,然而他们在面对他的质疑时,好像都在努力地"帮助"马山调动起从前的记忆。马冬在小镇的街道上,一声声呼喊着"爹",而正沉浸于懊恼情绪中的马山,根本无从定位儿子的声音来

附录3 《寻枪》的声音分析

自何方。他凭着直觉一次次地辨认,直到五六声之后,才抬眼找到马冬的位置,然后从中获得了重要的提示。此时他对于"寻声"的无从辨别,正好反映了他对于"寻枪"的无从入手。接下来在陈军那里,通过陈军的讲述,马山回忆了自己在妹妹的婚礼上豪情不倒,不仅特别兴奋,而且有"雄起"的气魄。那是马探长最为得意的时刻,他的左边坐着镇长,右边坐着所长,他的身份是新娘家长。在老蒋那里,令老蒋念念不忘的是在越南战场上,他曾经救下马山和陈军的性命,而关于这次寻枪的交锋,马山却只能依靠自己才能获救了。在周晓钢那里,李小萌遭枪击的真相得以水落石出,而马山的内心却是备感愧疚,虽然他被排除了最大的嫌疑,但是射向李小萌的那颗子弹,正是来自他还未找回的那支枪。

寻枪的具体行动,迫使马山将熟悉的人们,放在了值得质疑的位置上。随着质疑的层层深入,他从别人被质疑时的实际反应中,也追加了对于自己的不断质疑。他要从日渐迷茫的放逐中,摆脱身陷质疑的双向拷问,搜集、重拾信心,释放出果敢的灵光。不过,马探长并没有在那些令他熟悉又令他质疑的人们面前,充分地展现出自己的灵光,反倒是在那个端着假枪的小偷和卖羊肉粉的结巴面前,找回了失散的尊严。在追逐小偷的那一场戏中,从前一直阴郁的天空,一下子变得豁然晴朗,道路的两旁全是盛开的油菜花,单车上的追追跑跑,像是郊游时的竞速比赛。画面的变化与音乐的起落,形成了错拍式的相互叠交,骑行中的摇摇荡荡,经过视听手段的特意表现,将马探长的追捕技巧,书写成为悠然的斗法。

还有那个一见到马山就忘记了结巴的刘结巴。按照通常的推理来说,讲话正常的人做了不可告人的事情,然后突然遇到有关的质询,就会一下子变得吞吞吐吐。那么反过来说,如果做了不可告人之事的是个结巴,当他遇到刺激之后,则刚好是由结巴变成了讲话正常。这个有趣的细节,足以反映出马探长的威力和刘结巴的内心恐惧,而他自己却不知缘由:为何

被一吓就治好了口吃。

马探长所能走出的最后一步，就是主动迎接心中有鬼之人自己叫门。一辆辆驶过的火车，从各个方向划过银幕的画面，影院里的扩声系统也从各个方向振荡起车轮的轰鸣。这一切似乎都在预示，最后的子弹随时可能来自任何角落。从马山寻找马冬的呼喊，四顾茫然，到穿梭于滚滚的车轮，泰然静候来自任何角落的枪声，之后再次明媚的一天，也将马山带到了寻枪的终点。

寻枪的过程展示出马山的心理反应，是导演要在片中努力实现的既定目标。选好了山里乡音，只是拥有了谱写的笔纸，它们跟随着变换的时空悠然地摇荡，为心理的呈现铺洒上写意的风采、气韵的流向，激励出跃动的传神效果。那些构架在侦破过程中的人生线索，经过一次次的质疑，也被层层地梳理。主人公面对假枪、假酒的嘲弄，甘愿尽心尽职地请命，虽然真情、真爱难了，仍毅然决然地选择了静候枪声响起。"寻枪"的快乐与哀愁，延伸着生命的流连忘返，重新站立起来的马山，尽管已是灵魂游荡，但阳光照耀，他绽露出最后的微笑。

三、简约的主观

为了充分刻画马山的心理活动，影片将许多外部环境的描绘，以及稍显琐碎的交代，进行了高度的简化。小镇的山水之间，似乎只生活着那些与马山寻枪有关的人。言语的变化，音响的控制，音乐的修饰，全都是以突出主观感受为依托，甚至省略了一些通常意义上不可或缺的声音素材。这样的主观世界的确得到了完整的展示，人物可以尽情地享受心绪的摇荡，但是现实与回忆之间的交汇，真实与幻觉之间的交错，客观与主观之间的交换，也常会显得过于鲜明与直白。影片的声音特色确实十分突出，

附录3 《寻枪》的声音分析

摒弃了许多常规的做法,但是这些做法的痕迹同样十分突出,缺少了一些规范与风范之间相互作用的张力与弹性。

其实,影片之中也有在这方面考虑得较为得体的设计。例如,辣妹子们的歌舞排练这一场戏,就是一个巧妙的交代。一遍遍不断重复的广告歌曲,首先占据了听觉的主体,然后是在广告产品堆起的高墙另一边,马山与陈军的争论渐渐抢夺了聆听的重心。当马山终于忍耐不住,明确地告诉陈军是枪不见了的时候,墙那边辣妹子们的歌声渐渐地弱化。情绪激昂的马山夸张地讲到,那三颗子弹足以结果九条人命。话音还未落下,一排排广告产品突然倒下,仿佛顷刻之间坍塌的大楼,惊愕了所有在场的辣妹子。这下陈军的情绪变得激昂起来,回身训斥着辣妹子,而此刻马山已经悄然离开了仓库,他必须要尽快地找回手枪,因为辣妹子们已经知道了这一切,镇上的人们都将知道这一切。辣妹子们单调重复的歌声,马山与陈军激昂的话语,产品倒落时的巨响,以及马山悄然走后的静默,全都发挥着恰到好处的作用。此刻马山心理上烦躁与焦虑,其听觉变化的过程揭示了情绪的涨落。虽然这仍是一种常规的做法,但其中也有打破陈旧的新意。

在贵州方言中,"辣"与"拿"是相近的发音,马山与陈军在辣妹子们反复高唱"辣妹子辣"的歌声中,讨论着李小萌的出现与枪是被谁拿走的问题。李小萌可以算是另一种"辣妹子",马山在个人情感上的那只"枪",曾经被她"辣"走了。这个段落一边是在质疑事业上的"枪",一边也在暗示情感上的"枪"。最后的不言之妙,被陈军统统地抖落了出来,"辣妹子不该拿的绝不拿"。当李小萌再次见到马山的时候,她告诉他:"晓芸(马山的妻子)是个好老婆,我一见到她就知道了,然后我也嫁人了。"当再次回到小镇,意外地在周晓钢的"白宫"门前的时候,她才同马山攀谈了几句。还有那一颗打在"辣妹子"——李小萌身上的子弹,似

乎是拿了不该拿的东西，那本是一颗要射向周晓钢的子弹。

当然，还有自如地用主观的感受映衬出客观的状况。例如，马山被收回警服之后，身着内衣内裤回到家中，儿子的任意所为和妻子的无边唠叨，将他挤压到了厨房的洗碗池前，他一边继续聆听着妻子的振振有词，一边埋头家务并寻思着枪的下落。不知不觉，眼前浮现出了李小萌的幻影，细细的流水引出潺潺的琴声以及李小萌令人迷醉的神情，伸展了马山心动的瞬间。突然，妻子的呵斥切断了马山意念中的重逢，原来，妻子听到了马山口中一遍遍念叨着"小萌"的名字。虽然在马山刚才的幻觉中，只出现了流水与琴声，并没有马山口中不断念叨李小萌的名字，但是画面的呈现仿佛要让小萌呼之欲出。通过妻子的呵斥，我们再次完形了马山在洗碗之时被妻子看到的真实情形：一边心不在焉地任凭水流慢慢地冲洗，一边轻轻地呼唤意念中的幻影，不禁失声，引来了晓芸的怒气冲天。

适当的简约，可以令影片在轻快之中表意加速。但是有些时候，将声音传达的客观现实无以节制地简约，反而会把主观的意境剥离出了托衬的后光。也许在声画结合的设计上，使用相对简单的构成传递多重含义，仍然不失为一种有效的做法。在视觉上，充分展现已有的天分，总归是件值得高兴的事情，同时我们也更加希望，声音的自由能够不断地飘来飘去。

附录4 《敦刻尔克》的沉浸式声音效果分析[①]

一、《敦刻尔克》的背景解析

《敦刻尔克》是一部改编自第二次世界大战期间著名历史事件"敦刻尔克大撤退"的战争悬疑影片。电影从三个时间维度讲述同一地点三个空间区域发生的事件：一周、一天和一小时；陆上、海上和空中。这些场景穿插与交汇，在电影音效和音乐的配合下自然贯通。与其他运用色彩、构图和光线进行视觉冲击的血腥暴力战争片不同，《敦刻尔克》更注重听觉沉浸。

在听觉艺术方面，《敦刻尔克》避免涉入瓦格纳式的音乐英雄主义（Wagnerian-scale Musical Heroics）[②]，作曲家汉斯·齐默和音乐监制理查德·金决定将《敦刻尔克》带往"一个非常不同和前沿的方向"。在《敦刻尔克》制作之初，诺兰就要求齐默和金创作一系列能够让人身临其境的音乐场景，以增强观众的焦虑感和恐惧感。通过将电子音乐和真实声音素

[①] 本文作者李彤，北京大学新闻与传播学院2015级学生。

[②] 威廉·理查德·瓦格纳（Wilhelm Richard Wagner，1813年5月22日—1883年2月13日），德国作曲家。他开启了后浪漫主义歌剧作曲潮流。

材结合，齐默将电影声音塑造出了富有质感和韵律的特点。另外，《敦刻尔克》的音效与音乐并没有明显界限，通过电子混音技术，齐默成功地将音乐音效化，最终实现了沉浸式声音的效果。声音成为电影的神来之笔，沉浸式声音效果弥补了对白精简、画面平常的情绪表达弱点。俯冲轰炸机、沉船、爆炸和时钟的嘀嗒作响等真实采样音效连缀贯通，不但可以成为推动情节发展的强节奏音响，还会给观众带来身临其境的压抑感。

二、《敦刻尔克》的音乐解析

（一）音乐 The Mole

音乐 The Mole 时长为 05:35，由作曲家汉斯·齐默完成，出现在电影开篇。这段音乐具有明显的持续性旋律特点，同时还是叠加形态（图1）。在音乐的中间部分，出现了以八个音拍为一组的持续性循环低音，在旋律相同的基础上每个循环增加八度，共出现了五次循环。主要演奏乐器为低音提琴和小提琴等弦乐，同时还加入了打击乐和管乐圆号长音电子音色，具有素材叠加的特点。另外，The Mole 的后半部分加入了时钟指针走动的"嘀嗒"声，这是诺兰录制自己的手表走动的声音，这个真实声音的采样在音乐的后半期巧妙地与心脏跳动的声音融合到一起。

图1　The Mole 部分曲谱

The Mole 是影片开篇点题的音乐，利用持续性的循环节奏和不断复杂的叠加音色，精准地传达给观众英法士兵在敦刻尔克等待命运审判时内心的焦虑，同时结合时针走动的嘀嗒声，传达出三联画的核心内容——时间。这也是汉斯·齐默在电影中再次利用"谢泼德音调"（Shepard tone），

附录4 《敦刻尔克》的沉浸式声音效果分析

这种处理方式增加了电影观众的迷幻观感。"谢泼德音调"的音阶处理方式是指,音阶增高的同时高音强度缩小,低音强度增大,耳朵同时至少能听到两组上升的音阶,虽然音高在每一周期之间根本没有变化,但却会造成一种一直在上升的错觉,就像理发店前的旋转灯,原地不动,但在视觉效果中却在一直上升。这种处理方式同样被应用在《盗梦空间》中的电影音乐 *Half Remembered Dream* 中,两支乐曲均是在强调"时间"概念时运用这一操作手法。

影片开场将镜头聚焦在(时间维度上)为期一周的陆地(空间区域)。在较为平和但稍显压抑的音乐声中,出现了一支落单的小分队,随着一声枪响,音乐走向进入持续性低音循环。在枪响打破较为宁静的声音氛围后,第一次出现了时针走动的声音,这种整齐的节奏律动混合着有力的心脏跳动声音,象征着英军士兵撤离的险要局势。观众则会在低沉强有力的混合音效中沉浸情绪,声临其境地体会到时间的流逝、生命的宝贵和战场上强烈的求生欲。导演诺兰没有运用压抑低沉的色调和血腥悲哀的画面,而是运用这种无孔不入的声音效果,将观众带入敦刻尔克枪战的小巷、焦急期待救援的士兵和风波不定的防波堤的意境。更为巧妙的是,这里出现的"嘀嗒"声铺陈了三联画的时间轴,在起到沉浸作用的同时起到时间标尺的作用(图2-4)。

图2 防波堤与一周时间线

图 3 海上与一天时间线

图 4 空中与一小时时间线

（二）音乐 Shivering Soldier

音乐 Shivering Soldier 时长 02∶52，出现在电影 00∶06∶50 之后。这段音乐保持着持续低吟的特色。主体音色为低沉轰鸣的电子音，与低声提琴的合成音色相近，延续了嘀嗒声、低吟声和轰鸣声的混合风格，整体旋律没有太多变化。较为突出的是，有一阵喇叭电子音色，时而淡入，时而淡出，似乎在观众耳边回响。这段音乐在节奏上没有明显的节拍，低音与高音持续交织，稳定的旋律状态与环境形成鲜明反差，在观感上带来更有冲击力的情绪表达。

这段音乐在海边士兵受到第一次飞机攻击后出现，跨越两个画面，贯通防波堤与海上两个地点。持续低吟保证了画面和情节的连贯，其中连绵

附录4 《敦刻尔克》的沉浸式声音效果分析

不断的号声则是画面中人物内心独白的延伸,具有一定象征意义。士兵在受到第一次空袭后,内心惊慌不定,持续稳定的低音反衬出士兵内心的焦虑,而不断变化的号声则体现了士兵对归家的渴望。

(三) 音乐 *The Oil*

音乐 *The Oil* 时长 06∶10,出现在电影 01∶21∶20 之后。这段音乐采集了飞机滑翔、射击等声音素材,通过电子科技合成,加上传统的管弦乐配合,呈现出丰富有质感的听觉效果。在音乐设计上,采用减音阶式的关系为循环,通过"谢泼德音调"音阶处理方式,以八度叠加的关系不断持续上升。随着音调的升高、节奏的加快和配器的增加,电影所表达的情感逐渐升华。这段音乐重拾赛伦式主题,并在其周围环绕着象征着迫在眉睫的危险和恐惧的弦乐,这就渲染出混乱而疯狂的氛围。

这段音乐主要集中在敌军开始空袭这一时间段,同时这里也是三联画时间轴第一次重合处。在这一时间区间内,作曲人需要表达出士兵面临空袭的恐慌、空军战斗的英勇和局势进展的不易,同时要表现出时间轴交汇的内涵。这段音乐将情节推动和情绪延展巧妙地表达出来。前部分音阶递进上升的循环,配合着飞机追踪和射击的画面,将观众带入紧张急迫的空战追逐。随着配器逐渐增加和弦乐管乐的加入,电影画面在空中和海上交替,战争带来的压迫感和窒息感在音乐的渲染下愈加强烈,同时,音乐旋律和节奏的改变也推动着情节不断深入发展。在成功击落飞机后,音乐减弱,画面转向较远的陆地,在沉稳平和的旋律中,"嘀嗒"声渐渐入耳,然而在飞机坠落后戛然而止。"时间"概念是导演强调的核心,在这一过程中具有象征意义的声声"嘀嗒",更是意味着三个时间轴的交汇(图5)。一周、一天和一小时,三个层次的"嘀嗒"声快慢融合,音效与音乐的界限再一次被打破。时间,就这样被每一位观众切实地感受到了!

图 5 《敦刻尔克》时间轴示意图

三、《敦刻尔克》的艺术赏析

 影片《敦刻尔克》有着清爽干净的开头和结尾,誓与磅礴恢宏的战争电影泾渭分明。诺兰将这段历史背后的血腥隐藏,也试图用另一种方式渲染战争的压抑和生命的渺小。通过电影艺术中的沉浸式声音效果,导演将内心的克制和对战争真正的理解表达出来。电影从头至尾无限压抑的震撼,恰好配合音乐里的简约粗放,在庞大的静态表象下,隐藏着中庸而克制的动态和张力,以及步步逼近生命尽头的绝望。管弦乐队与电子音效杂糅的配制,与海天乌云糅合得浑然一体。

 "时间"概念是这部影片的核心,沉浸式声音效果和压抑克制的艺术表达,使得每一位观众切实地听到声音,听到时间的交汇,更听到绝望中希望的来临。通篇连贯低沉的配乐在主人公汤米于火车上小憩时出现短暂的留白,这就像一场梦,尽时空了了。瞬间的静音,给了观众喘息的机会,或者,谁都不敢呼吸——谁又敢打扰绝望中希望的来临呢?

附录5 参考书目

〔美〕路易斯·贾内梯:《认识电影》,胡尧之等译,中国电影出版社1997年版。

〔法〕马赛尔·马尔丹:《电影语言》,何振淦译,中国电影出版社1980年版。

〔美〕唐·利文斯顿:《电影和导演》,陈梅、陈守枚译,中国电影出版社1983年版。

〔美〕大卫·波德维尔、克莉丝汀·汤普森:《电影艺术——形式与风格(第5版)》,彭吉象等译,北京大学出版社2003年版。

〔美〕克莉丝汀·汤普森、大卫·波德维尔:《世界电影史》,陈旭光、何一薇译,北京大学出版社2004年版。

〔德〕格尼玛拉:《电影》,白春、桑地译,黑龙江美术出版社2001年版。

〔法〕雅克·贝索尔:《电影的历史》,孟筱敏译,浙江教育出版社1999年版。

〔美〕沃尔夫·里拉:《电影电视创作与技巧》,周传基译,河北教育出版社1991年版。

〔英〕彼得·沃德:《电影电视画面:镜头的语法》,范钟离、黄志敏译,华夏出版社2004年版。

〔法〕阿瑟·克劳凯:《电影摄影入门》,张献民译,中国电影出版社1999年版。

〔美〕尼克·布朗:《电影理论史评》,徐建生译,中国电影出版社1994年版。

〔美〕罗伯特·考克尔:《电影的形式与文化》,郭青春译,北京大学出版社2004年版。

〔苏〕吉甘:《论导演剧本》,李溪桥译,中国电影出版社1979年版。

〔法〕雷内·克莱尔：《电影随想录：1920至1950年间电影艺术历史的材料》，邵牧君、何振淦译，中国电影出版社1962年版。

〔英〕艾伦·卡斯蒂：《电影的戏剧艺术》，郑志宁译，中国电影出版社1992年版。

〔苏〕安德烈·塔可夫斯基：《雕刻时光》，陈丽贵、李泳泉译，人民文学出版社2003年版。

〔美〕戴尔·牛顿、约翰·加斯帕尔：《低费用电视电影拍摄101》，贺微等译，重庆出版社2007年版。

〔英〕克里斯·帕特莫尔：《英国影视制作基础教程：原理、实践和技巧》，李琦、冯文静译，上海人民美术出版社2006年版。

〔法〕玛丽-特蕾莎·茹尔诺：《电影词汇》，曹轶译，中国电影出版社2006年版。

〔美〕李·R.波布克：《电影的元素》，伍菡卿译，中国电影出版社1986年版。

〔苏〕尤列涅夫编注：《爱森斯坦论文选集》，魏边实、伍菡卿、黄定语译，中国电影出版社1962年版。

〔美〕郝一匡等编译：《好莱坞大师谈艺录》，中国电影出版社1998年版。

〔美〕丹尼斯·谢弗、拉里·萨尔瓦多：《光影大师——与当代杰出摄影师对话》，郭珍弟等译，广西师范大学出版社2003年版。

〔美〕Edward Pincus、Steven Ascher：《电影制作手册》，王玮、黄克义译，台湾远流出版社1993年版。

〔英〕卡雷尔·赖兹、盖文·米勒编著：《电影剪辑技巧》，方国伟等译，中国电影出版社1982年版。

〔乌拉圭〕丹尼艾尔·阿里洪：《电影语言的语法》，陈国铎等译，中国电影出版社1981年版。

〔日〕佐藤忠男：《小津安二郎的艺术》，仰文渊等译，中国电影出版社1989年版。

许南明主编：《电影艺术词典》，中国电影出版社1986年版。

李恒基、杨远婴主编：《外国电影理论文选（修订本）》，生活·读书·新知三联书店2006年版。

罗晓风选编：《电影摄影创作问题》，中国电影出版社1990年版。

张骏祥：《关于电影的特殊表现手段》，人民文学出版社1979年版。

王云阶：《论电影音乐》，中国电影出版社1984年版。

朱羽君：《电视画面研究》，北京广播学院出版社1989年版。

张会军：《电影摄影画面创作》，中国电影出版社1998年版。

郑洞天、谢小晶主编：《构筑现代影像世界——电影导演艺术创作理论》，中国电影出版社2002年版。

张会军主编：《光影世界：电影摄影创作》，中国电影出版社2007年版。

张会军、谢小晶、陈浥主编：《银幕追求——与中国当代电影导演对话》，中国电影出版社2002年版。

张会军、穆德远主编：《银幕创造——与中国当代电影摄影师对话》，中国电影出版社2000年版。

王鸿海、刘晓清主编：《银幕造型——与中国当代电影美术师对话》，中国电影出版社2003年版。

赵丹：《银幕形象创造》，中国电影出版社1980年版。

张客：《论电影艺术的视觉性》，中国电影出版社1983年版。

郑洞天：《电影导演的艺术世界》，中国电影出版社1993年版。

韩小磊：《电影导演艺术教程》，中国电影出版社2004年版。

林年同：《中国电影美学》，台湾允晨文化实业股份有限公司1991年版。

陈晓云：《电影学导论》，浙江大学出版社2003年版。

周传基：《周传基讲电影》（VCD光盘11张全），中国文采声像出版公司2003年版。

史东山：《论电影的镜头组接》，中国电影出版社1957年版。

傅正义：《电影电视剪辑学》，北京广播学院出版社2002年版。

韦林玉：《故事片摄影师的素质和技能》，中国电影出版社1982年版。

杨光远：《电影摄影ABC》，中国电影出版社1993年版。

高雄杰：《影视画面造型》，中国电影出版社2004年版。

附录6　视听语言课程分析的电影篇目

外国影片（国别、片名、导演）

〔美〕《全金属外壳》，斯坦利·库布里克

〔美〕《巴里·林登》，斯坦利·库布里克

〔美〕《宾虚》，威廉·惠勒

〔法〕《广岛之恋》，阿伦·雷乃

〔法〕《圣女贞德蒙难记》，卡尔·德莱叶

〔法〕《死囚越狱》，罗伯特·布列松

〔苏〕《战舰波将金号》，谢尔盖·爱森斯坦

〔波兰〕《蓝》，克日什托夫·基耶斯洛夫斯基

〔希腊〕《雾中风景》，西奥·安哲罗普洛斯

〔希腊〕《流浪艺人》，西奥·安哲罗普洛斯

〔美〕《低级小说》，昆汀·塔伦蒂诺

〔美〕《现代启示录》，弗朗西斯·科波拉

〔日〕《东京物语》，小津安二郎

〔日〕《罗生门》，黑泽明

〔日〕《七武士》，黑泽明

〔日〕《影子武士》，黑泽明

〔日〕《蜘蛛巢城》，黑泽明

附录6 视听语言课程分析的电影篇目

〔日〕《八月狂想曲》，黑泽明

〔日〕《乱》，黑泽明

〔美〕《拯救大兵瑞恩》，史蒂文·斯皮尔伯格

〔丹麦〕《破浪》，拉斯·冯·提尔

〔美〕《罗马假日》，威廉·惠勒

〔美〕《死亡诗社》，彼得·威尔

〔美〕《七年之痒》，比利·怀尔德

〔美〕《卡萨布兰卡》，迈克尔·柯蒂斯

〔苏〕《伊万的童年》，安德烈·塔可夫斯基

〔日〕《鬼婆》，新藤兼人

〔意大利〕《红色沙漠》，米开朗基罗·安东尼奥尼

〔意大利〕《巴黎最后的探戈》，贝纳尔多·贝托鲁奇

〔英〕《阿拉伯的劳伦斯》，大卫·里恩

〔英〕《日瓦戈医生》，大卫·里恩

〔美〕《魂断蓝桥》，茂文·勒鲁瓦

〔美〕《热情如火》，比利·怀尔德

〔美〕《日落大道》，比利·怀尔德

〔意大利〕《邮差》，迈克尔·莱德福

〔美〕《末代皇帝》，贝纳尔多·贝托鲁奇

〔美〕《公民凯恩》，奥逊·威尔斯

〔美〕《沙漠的天空》，贝纳尔多·贝托鲁奇

〔美〕《天堂之日》，泰伦斯·马力克

〔波兰〕《白》，克日什托夫·基耶斯洛夫斯基

〔美〕《天生杀人狂》，奥立佛·斯通

〔美〕《辛德勒的名单》，史蒂文·斯皮尔伯格

〔美〕《愤怒的公牛》，马丁·斯科塞斯

〔伊朗〕《穿越橄榄树林》，阿巴斯·基亚罗斯塔米

〔美〕《毕业生》，迈克尔·尼科尔斯

271

〔英〕《简·爱》，德尔伯特·曼

〔英〕《秘密与谎言》，迈克·利

〔美〕《好家伙》，马丁·斯科塞斯

〔日〕《雨月物语》，沟口健二

〔美〕《黑客帝国》，沃卓斯基兄弟

〔美〕《大象》，加斯·范桑特

〔苏〕《雁南飞》，米·卡拉托佐夫

〔美〕《金钱本色》，马丁·斯科塞斯

〔法〕《筋疲力尽》，让-吕克·戈达尔

〔苏〕《持摄影机的人》，吉加·维尔托夫

〔美〕《精神病患者》，阿尔弗雷德·希区柯克

〔美〕《2001：太空漫游》，斯坦利·库布里克

〔意大利〕《扎布里斯基角》，米开朗基罗·安东尼奥尼

〔法〕《朱尔和吉姆》，弗朗索瓦·特吕弗

〔瑞典〕《假面》，英格玛·伯格曼

〔英〕《猜火车》，丹尼·保尔

〔美〕《午夜狂奔》，马丁·布莱斯特

〔美〕《一个国家的诞生》，大卫·格里菲斯

〔法〕《法国中尉的女人》，卡雷尔·赖兹

〔苏〕《乡村女教师》，马克·顿斯阔依

〔苏〕《母亲》，伍瑟沃罗德·普多夫金

〔伊朗〕《小鞋子》，马基德·马基迪

〔波兰〕《两生花》，克日什托夫·基耶斯洛夫斯基

〔马其顿〕《暴雨将至》，米尔科·曼彻夫斯基

〔美〕《危情十日》，罗布·莱纳

〔瑞典〕《犹在镜中》，英格玛·伯格曼

〔法〕《这个杀手不太冷》，吕克·贝松

〔美〕《闪灵》，斯坦利·库布里克

附录6 视听语言课程分析的电影篇目

〔俄罗斯〕《俄罗斯方舟》，亚历山大·索科洛夫

〔美〕《群鸟》，阿尔弗雷德·希区柯克

〔俄罗斯〕《套马杆》，尼基塔·米哈尔科夫

〔日〕《天国车站》，出目昌伸

〔德〕《罗拉快跑》，汤姆·提克威

〔法〕《苔丝》，罗曼·波兰斯基

〔苏〕《恋人曲》，安德烈·冈察洛夫斯基

〔美〕《爵士歌王》，艾伦·克罗斯兰

〔美〕《大独裁者》，查理·卓别林

〔法〕《白日美人》，路易斯·布努埃尔

〔法〕《一个乡村牧师的日记》，罗伯特·布列松

〔日〕《裸岛》，新藤兼人

中国影片（片名、导演）

《小兵张嘎》，崔嵬、欧阳红樱

《风暴》，金山

《农奴》，李俊

《黄土地》，陈凯歌

《一个与八个》，张军钊

《红高粱》，张艺谋

《菊豆》，张艺谋

《秋菊打官司》，张艺谋

《大红灯笼高高挂》，张艺谋

《我的父亲母亲》，张艺谋

《有话好好说》，张艺谋

《双旗镇刀客》，何平

《猎场札撒》，田壮壮

《喋血黑谷》，吴子牛

《城南旧事》，吴贻弓

《早春二月》，谢铁骊

《本命年》，谢飞

《新不了情》，尔冬升

《林家铺子》，水华

《找乐》，宁瀛

《阿飞正传》，王家卫

《饮食男女》，李安

《悲情城市》，侯孝贤

《小城之春》，费穆

《祝福》，桑弧

《阳光灿烂的日子》，姜文

《滚滚红尘》，严浩

《林则徐》，郑君里、岑范

《红色娘子军》，谢晋

《枯木逢春》，郑君里

《青春之歌》，崔嵬、陈怀皑

《黑炮事件》，黄建新

《重庆森林》，王家卫

《巫山云雨》，章明

《邻居》，郑洞天

《童年往事》，侯孝贤

《恋恋风尘》，侯孝贤

《风柜来的人》，侯孝贤

《戏梦人生》，侯孝贤

《沙鸥》，张暖忻

后　记

　　本书是我在北大开设的"视听语言"课讲稿的基础上，扩充、修改后完成的。从 2002 年起，我在北大新闻与传播学院开始讲授此课，一学期给全院传播学各专业研究生开设选修课，另一学期给广播电视编导专业的本科生开设必修课，加起来总共已经讲了 13 轮了。从一开始的简单、粗略慢慢成形，现在，总算可以给同学们提供一本比较完整的教材了。

　　本书提供的是关于"视听语言"最基础的知识，即我认为有必要掌握的知识。即便将来不搞创作，掌握了这些知识，对更好地理解、欣赏电影艺术也会是一种帮助。这不是一本面面俱到的书，我没有能力去做一本百科全书式的书，那不是凭一己之力能够完成的。梁漱溟先生认为学问就是将眼前的道理和材料系统化、深刻化，扼要地说，能从许多东西中简而约之形成几个简单的要点，就已经够了。梁先生的几句话，可以说把我从一团迷雾中引领了出来，使我不再纠缠于那些高深的理论和细碎的技术参数，而是把力气放在从大量的材料中归纳、梳理出几个要点，更多的是将自己在教学过程中的体会和拉片过程中的心得，做一个总结。

　　一开始，对我要讲的内容，为什么要讲这些而不讲别的内容，心里总

觉得有些不踏实,后来是看到让·米特里撰写的巨著《电影美学与心理学》,心里才慢慢有底了,在这本书里我总算是找到了一些依据。因此,本书对要讨论的主要问题的选择,是受到让·米特里的启发。

对那些有志于创作的同学来说,我想也许能够给予你们一些技术上的支持。尽管美国导演索德伯格说,拍电影一个小时就可以教会,但我觉得并没有那么简单,或许摄影机(摄像机)的拍摄技术可以在短时间内掌握,但毕竟电影也是一门艺术,需要相应的学养来支持,因此也必须谈及一些艺术理想。

我在书中讨论了一些创作规则,这些规则在我看来是重要的,但并不是因为这些规则是不可打破的,而是因为懂得这些规则是十分有益的。

在本书中,我选用的范例更多的来自经典影片,因为我觉得它们是有说服力的,这也是我目前能够找到或者看到的所有材料了。

我知道本书有一些缺陷,如果不是这样的话,本书早已经出版了,因为它在2004年就被学校立项了,但我直到现在才交付给出版社,可见在写作的过程中总是遇到这样或那样不满意的地方。

首先,对有些技术问题,我也是门外汉。尽管自己也导演过一些电视作品,但远远算不上掌握了各项技术。在这方面,我尽可能找到一些相关的文献资料,但肯定还有很多说得不清楚的地方。

其次,"视听语言"作为一门独立的课程研究和讲授,时间很短。1994年我在电影学院上研究生课的时候,刚开设这门课程,至今还没有比较成熟的教材,因此本书的出版更多的是起到抛砖引玉的作用。

感谢郑洞天、谢飞、张会军、周传基老师的讲授,使我逐渐对"视听语言"中涉及的各个问题慢慢清晰起来;感谢这些年选修这门课的同学,他们的智慧和见解让我有机会不断修正自己的看法;感谢我尊敬的倪震先生为这本小书作序;感谢促成本书出版的北京大学新闻与传播学院和教务

后　记

部、北京大学出版社；感谢本书的责任编辑胡利国，他的认真、敬业、负责的态度，让我不断受益。

因为本人的眼界和实践都有待提升，本书难免存在不足之处，期望各位读者指正，以便在以后的修订过程中不断完善。

2008 年 12 月 1 日于万寿路寓所

第二版后记

第二版的修订之处主要包括三部分：一是增补内容，包括"绪论"中的"数字时代的后期制作"部分，附录中增加的声音分析部分，北京电影学院录音系的余晓老师慷慨允诺在本书中收录他的论文《〈寻枪〉的声音分析》作为附录之一，弥补了本书第一版附录中只有视觉表达的分析而没有对影视作品中的声音进行分析的遗憾；二是增补、修正了正文中的部分文字；三是更换了一些图片。

在此要特别感谢在本书第二版修订过程中给予支持和帮助的朋友，包括北京电影学院摄影系教授唐东平、录音系副教授余晓、导演夏咏、编剧叶俊策，他们从各自的专业角度审核了书中的部分内容。还要感谢专门为第二版画了两幅插图的北大新闻与传播学院的卓晗同学。

<div align="right">2014 年 4 月 13 日于北大</div>

第三版后记

第三版增补的内容有数字时代制作方式的变化、数字时代摄制组的配置等相关内容，以及一些优秀创作者的成功案例和经验、声音部分分析的实例。另外，第三版修订了版式，部分采用四色印刷，更加美观。因此，要特别感谢北京大学出版社的投入。

视听语言研究是一个不断丰富，亦不断深入的过程。在视听语言的变化、发展过程中，已经形成了创作者意义传达和接受者理解的一整套规则。规则是对规律的总结，是在长期的实践中形成、被接受者认可的。创作者按照这套规则讲述故事、传达意义。观众为什么会接受？因为它符合人们的观看习惯和观赏心理。我总觉得，视听语言本质上也是在处理时间和空间的问题。比如，不同景别、角度的变化是空间距离的变化，场面调度是运动中带来的空间的转换，让新的视觉元素加入。而叙事艺术更离不开对时间因素的认识，面对历史的长河，一部影视作品只能"取一瓢饮"，去掉冗长和多余的时间。因此，总体上它是在做减法。但是，影视艺术真正的魅力、效果的体现，还是在对时间的强化、渲染上，让特定的时间闪耀光芒。因此，对时空的认识和处理能力，直接影响作品的美学价值。

本版的修订得到了很多艺术家、学者和听课学生的启发和帮助，在此一并致谢！

<div style="text-align:right">2020年2月于燕园</div>

教师反馈及教辅申请表

北京大学出版社本着"教材优先、学术为本"的出版宗旨,竭诚为广大高等院校师生服务。

本书配有教学课件,获取方法:

第一步,扫描右侧二维码,或直接微信搜索公众号"北大出版社社科图书",进行关注;

第二步,点击菜单栏"教辅资源"—"在线申请",填写相关信息后点击提交。

如果您不使用微信,请填写完整以下表格后拍照发到 ss@pup.cn。我们会在1—2个工作日内将相关资料发送到您的邮箱。

书名		书号	978-7-301-	作者	
您的姓名				职称、职务	
学校及院系					
您所讲授的课程名称					
授课学生类型(可多选)	□ 本科一、二年级 □ 高职、高专 □ 其他_____			□ 本科三、四年级 □ 研究生	
每学期学生人数	_____人			学时	
手机号码(必填)				QQ	
电子信箱(必填)					
您对本书的建议:					

我们的联系方式:

北京大学出版社社会科学编辑室
通信地址:北京市海淀区成府路 205 号,100871
电子信箱:ss@pup.cn
电话:010-62753121 / 62765016
微信公众号:北大出版社社科图书(ss_book)
新浪微博:@未名社科-北大图书
网址:http://www.pup.cn